좋은 서비스 디자인

영국 정부의 디자이너들에게.
좋은 서비스를 만들기 위한 당신들의 끊임없는 노력과 헌신이
이 책의 초석이 되었습니다.

그리고 친애하는 나의 아내 사라에게.
당신이 없었다면 이 책은 내 머릿속에 잠자는 수많은 아이디어
중 하나에 그쳤을 것입니다.

마지막으로 부모님께.
두 분의 변함없는 지지가 있었기에 이 한 권의 책이 완성될 수
있었습니다. 항상 감사합니다.

Good Services
좋은 서비스 디자인

끌리는 디지털 경험을
만드는 15가지 법칙

루 다운 지음 · 윤효원 옮김

유엑스 리뷰

차 례

서문

마이크 몬테이로_《디자이너, 고객에게 말하다》 저자

Mike Monteiro

우리 집 앞에는 한 그루의 나무가 있었다. 그 나무가 정말 못생겼다는 것은 이웃에 사는 모두가 인정하는 바였다. 우중충한 나무껍질, 끈적끈적해 보이는 잎사귀, 전반적으로 불쾌한 모양에 그다지 건강해 보이지도 않았다. 하지만 그 나무는 우리 모두가 좋아하는 나무였다. 집 거실에 내리쬐는 오후 햇볕을 막아 주는 것은 물론, 산책하는 우리 집 개가 꼭 들러 오줌을 싸는 장소였다. 우리는 그 나무가 있어서 좋았다.

그러던 어느 날 큰 나뭇가지 하나가 떨어졌다. 두껍고 무거운 나뭇가지였다. 그것도 정확히 이웃의 차 위로 떨어졌다. 다행히 다친 사람은 없었다. 차가 약간 찌그러져서 차 주인이 속상해 하긴 했지만, 더 나쁜 일이 일어나지 않아서 다행인 상황이었다. 이후 모두 일상으로 되돌아갔다. 사람들은 다시 나무 아래에 주차했고 개들도 다시 나무에 오줌을 쌌다. 하지만 몇 주 후 강한 바람이 불어와 다른 가지가 떨어졌다. 나무를 베어 낼 때가 된 것이다. 시의 공무원이 와서 나무를 곧 제거한다는 공지를 붙였다. 나는 나무를 잃고 싶지 않았지만, 이대로 두면 위험할 게 분명해서 어쩔 수 없었다. 다행히 공지에는 시에 새로운 나무를 요청할 수 있는 URL이 포함되어 있었다.

여기서부터 우울한 이야기가 펼쳐진다.

수년간 지방 정부의 서비스 웹사이트를 이용하면서 몇 가지 배운 사실이 있다. 첫째, 주변에 사람이 없는지 확인한다. 분명 화가 날 것이기 때문이다. 둘째, 신경 안정제를 준비해 둔다. 또 적어도 반나절은 비워 두어야 한다. 개가 마실 물을 가득 채워 두고, 유서를 갱신한다. 그리고 이웃에게 비명 소리가 들리더라도 무시하라고 경고해 둔다. 그들이 걱정스럽게 바라본다면 지방 정부 웹사이트를 사용할 거라고 말하면 된다. 그들의 우려가 측은함으로 바뀌는 것을 보게 될 것이다. 일부는 당신에게 음식을 가져

다 주겠다고 할지도 모른다.

하지만 안타깝게도 이 모든 준비 과정은 헛수고였다. 새로운 나무를 신청하기 위해 접속한 웹사이트에서 처음 발견한 사실은 나무를 받기 전에 그루터기 제거를 신청해야 한다는 것이었다. 게다가 그루터기 제거는 다른 부서, 다른 웹사이트에서 진행되었다. 그러나 아직 나무는 잘리지도 않았다. 나는 그루터기만 남을 때까지 기다려야 했다.

2주 후 작업자들이 와서 나무를 베고 그루터기를 남겼다. 새로운 나무를 얻기 위한 전제 조건이 갖춰진 것이다. 나는 관련 웹사이트에 들어가 그루터기 제거를 요청했다. 일주일 후 그루터기가 사라졌다. 이제 새로운 나무를 신청할 수 있다는 뜻이었다. 첫 번째 질문. 나무를 교체할 목적으로 신청하시는 건가요? 꽤 쉬운 질문이다. 두 번째, 그루터기를 제거했나요? 오호, 네! 굉장한 진전이다. 세 번째 질문. 어떤 종류의 나무를 원하나요? 나무의 종류를 선택할 수 있는 리스트가 있었고, 나는 그것을 클릭했다.

여기서 잠깐, 당신은 나무의 종류가 몇 가지나 되는지 아는가? 이는 생각보다 매우 많다. 일단 계절에 따라 나뭇잎이 떨어지는 낙엽수가 있고, 떨어지지 않는 상록수가 있다. 야자수, 바나나 나무, 그리고 신기하게도 대나무도 나무에 속한다(대나무는 과학적으로 나무가 아닌 여러해살이풀에 속한다. 한국에서는 이름에 '나무'가 들어가 나무로 인식되지만, 외국에서는 그렇지 않다. 다만 식물 전체를 분류할 때는 나무 카테고리에 포함되는 경우가 많다). 몰랐던 사실이지만, 이제는 안다. 지구상의 모든 다른 나무와 함께 리스트에 포함되어 있었기 때문이다. 그 리스트에는 모든 나무가 포함되어 있었다. 세쿼이아도 있었다. 나는 누가 내 집 앞에 세쿼이아를 심어 준다고 하면 냉큼 환영할 것이다. 그래서 세쿼이아를 선택했다.

그런데 일주일 후, 세쿼이아를 심을 수 없다는 이메일을 받았다. 지역에 어울리지 않는다는 이유에서였다. 그래, 주변과의 조화를 생각하지 않은 내 잘못이었다. 세쿼이아를 고를 때 바보 같은 일이라는 걸 알고 있었다. 하지만 애초에 리스트에 세쿼이아를 포함시켜 놓은 탓도 있다. 뭐 어쨌든 세쿼이아를 신청하면서도 안 될 수도 있겠다는 생각을 했으니까. 리스트를 다시 살펴보고 다른 나무를 선택했다. 아마도 참나무였던 것 같

다. 이 정도면 바보 같은 선택은 아닌 것 같았다. 하지만 일주일 후 참나무도 안 된다는 연락을 받았다. 다시 한번 다른 나무를 골랐다. 그럼 사이프러스는 괜찮지 않을까? 내가 '사이프레스 힐Cypress Hill'의 노래를 듣고 있었기 때문일 수 있다. 하지만 이 선택 역시 거절당했다. 시에서 어떤 종류의 나무를 고를 수 있는지 미리 알려 주지 않은 이유는 무엇일까? 이런 상황이 계속되던 어느 날, 집에 오는 길에 시에서 나무가 있던 자리를 전부 시멘트로 덮어 놓은 것을 발견했다. 그리고 젖은 시멘트 위로 어떤 아이가 아무렇게나 낙서해 놓은 것이 보였다.

결국 새로운 나무는 얻지 못했다. 이번 일은 짜증이 나지만 이렇게 넘어가도 사실 큰 상관은 없었다. 더 큰 문제는 내가 이용한 온라인 서비스를 운영하는 시에서 중소기업 창업, 혼인 신고, 배심원 업무, 지방 법원의 법 집행 등 여러 중요한 서비스도 운영하고 있다는 것이다. 분명히 말하지만, 그 서비스 모두가 나름 디자인된 것이었다. 시에서 디자인했다는 점이 다를 뿐.

매일 전 세계 사람들이 온라인으로 무언가를 한다. 때로는 가입을 하고, 금융 거래를 하고, 표를 예매한다. 병원 진료를 예약하고, 내가 가입한 보험에 필요한 항목이 보장되는지 확인한다. 시민권 신청 현황을 확인하고, 학교에 지원하며, 학비를 충당하기 위해 대출 자격이 되는지 알아본다.

대부분의 사람들은 이런 일을 하고 싶어 하지 않는다. 그래서 가능한 한 빨리 이 일을 해치우고 원래 하고자 하는 일로 돌아가려 한다. 그러나 안타깝게도 서비스를 자주 이용할수록 불만스러운 경험만 쌓여 간다. 하기 싫었던 일이기 때문에 더더욱 짜증이 난다.

여기서 우리가 개입하게 된다. 이 책을 읽고 있다는 건 당신이 서비스를 디자인하는 일과 관련이 있다는 의미일 것이다. 다시 말해, 당신은 서비스를 제대로 디자인하고 싶어 하는 사람일 것이다. 자, 여기 좋은 소식이 있다. 이 책은 사람들이 필요한 것을 하는 데 도움을 주려고 노력하는 당신을 위한 내용으로 가득하다.

루 다운은 꽤 오랫동안 좋은 서비스를 디자인해 왔다. 그리고 그 결과물은 훌륭했다! 나는 문제 해결 도중 꽉 막힐 때마다 GOV.UK(영국 정부

웹사이트)에서는 어떻게 했는지 들여다보았다. 그가 디자인한 서비스를 훔쳐 쓴 경험이 한두 번이 아니기 때문에 그가 좋은 디자이너라는 점에는 의심할 여지가 없다. 루는 디자인에 관심을 쏟는 것 이상으로 사람에 더 많은 관심을 쏟는다. 비밀은 바로 거기에 있다. 스크린에 보이는 것보다 스크린 뒤에 있는 사람에 관심을 가져야 한다. 그래서 그들이 정말 중요한 일을 할 수 있도록 도와야 한다.

혹자는 좋은 디자인은 보이지 않는다고 말한다. 그러나 그들은 잘못된 곳을 바라보고 있다. 좋은 디자인은 이를 이용한 사람의 얼굴을 보면 알 수 있다. 좋은 서비스 디자인으로 자신이 하고 싶은 일(책을 읽거나, 아이와 놀거나, 개를 산책시키는 등)을 할 수 있는 시간이 생겼을 때 그들의 얼굴에는 여유가 생긴다. 이처럼 좋은 디자인은 눈에 아주 잘 보인다. 단지 어디를 봐야 할지 알면 된다.

우리는 스크린을 디자인하지 않는다. 조직이나 주주를 위해 디자인하지도 않는다. 오직 사람을 위해 디자인한다. 만약 루 다운이 내가 이용했던 지방 정부 웹사이트 디자인을 감독했더라면, 지금쯤 나는 새로운 나무를 심었을 것이다.

서문

마르크 스틱도른 _ 《서비스 디자인 교과서》 저자
Marc Stickdorn

오늘 경험한 서비스를 모두 떠올려 보자. 일하러 가는 길에 통장 잔고를 확인했는가? 버스를 탔는가? 동네 서점에서 이 책을 구입했는가? 경험한 서비스의 다양한 부분, 예를 들어 당신도 모르게 사용한 다양한 채널이나 단체들을 생각해 보자.

이제 해당 서비스의 다양한 부분을 만든 책임이 누구에게 있는지 생각해 보자. 매니저, 소프트웨어 개발자, 마케터, 영업 담당자, 소비자 지원 담당자, 변호사, 엔지니어, 건축가, 회계사, 그리고 물론 디자이너가 있다. 당신이 방금 사용한 서비스에 영향을 미칠 수 있는 변화를 위해 얼마나 많은 사람이 애쓰고 있는지 생각해 보자. 인프라 구축 프로젝트, 내부 소프트웨어 변경, 회계 프로세스, 이용 약관 등등 매우 다양하다.

이 모든 프로젝트는 고객과 사용자, 직원, 시민이 우리의 서비스를 통해 갖는 경험에 영향을 미친다. 하지만 이 중 의도를 가지고, 또는 사용자의 경험에 어떤 영향을 미칠 수 있는지에 관한 지식을 가지고 디자인된 것은 얼마나 있을까? 그리고 좋은 서비스가 어떤 모습인지에 관한 지식을 가지고 디자인된 서비스는 얼마나 될까?

현실에서는 거의 없다. 사용자는 자신이 사용하는 서비스를 누가 디자인했는지 관심이 없다. 서비스가 자신의 요구 혹은 기대를 충족하는지에만 집중한다. 간단히 말해 서비스가 좋은지에만 관심 있다는 뜻이다. 우리는 수년간 좋은 서비스 디자인이란 무엇인지, 어떻게 운영되는지를 논의해 왔다.

1990년대 중반부터 쾰른국제디자인대학^{KISD}과 같은 디자인 스쿨은 서비스 디자인을 가르쳤고, 라이브워크^{LiveWork}나 엔진^{Engine}과 같은 최초의 서비스 디자인 에이전시에서는 서비스 디자인을 실행해 왔다.

2008년, 내가 오스트리아 인스부르크 MCI 경영대학교에서 초기 서비

스 디자인 과정을 가르쳤을 때는 서비스 디자인에 관한 교과서가 전혀 없었다. 이에 야코프 슈나이더Jakob Schneider와 나는 책을 직접 쓰기로 했다. 2011년 발간된 《서비스 디자인 교과서》는 서비스 디자인계 종사자 23명이 공동 저자로 참여했다. 본래는 수업을 듣는 학생들이 사용하는 교과서로 만들어졌지만, 후에 국제적인 베스트셀러가 되었다는 사실은 서비스 디자인이 전 세계적으로 대규모 성장하고 있음을 방증한다.

제이콥과 내가 처음 책을 출간한 후로부터 그간 10년을 떠올려 보면 서비스 디자인 자체의 큰 발전보다는 발전 방식에 있어 큰 변화를 보였다. 조직 내의 부서부터 조직 자체, 교육 프로그램까지 많은 곳에서 서비스 디자인을 채택하고 있으며, 서비스 디자인 기업을 인수하는 경우도 어렵지 않게 찾아볼 수 있다. 이를 통해 신중한 서비스 디자인이 얼마나 중요하게 여겨지는지 알 수 있다.

우리는 20년이 채 되지 않는 시간 동안 서비스를 적극적으로 디자인할 필요가 있다는 인식을 높이는 방법에서부터 서비스 디자이너의 경계를 넘어 서비스 디자인 활동을 확장하는 방법에 이르기까지 다양한 논의를 했다. 서비스 디자인의 이 새로운 단계에서, 우리가 서비스를 디자인할 때 무엇을 목표로 해야 할지에 관한 논의는 이미 오래전에 나왔어야 했다. 루는 2018년 3월 20일 트위터에 "'좋아 보이는' 서비스 디자인에 대해 말하는 우리 중에 실제로 좋은 서비스 디자인을 정의해 본 사람이 있을까?"라는 질문을 남겼다. 이로 인해 서비스 디자인 커뮤니티와 그 너머까지 다양한 논의와 대화, 블로그 포스트가 공유되었다. 이후 약 3년의 시간이 흐른 지금, 우리는 이 책을 통해 무엇이 좋은 서비스를 만드는지 알 수 있다.

서비스 디자인은 팀 스포츠다. 그리고 보편적 법칙을 가진 좋은 서비스의 정의는 당신과 당신을 돕는 사람들에게 공통의 관심사와 목표를 부여한다. 그러나 여기서 대립되는 사고방식을 보게 된다. 일부에서는 서비스에 새롭고 '놀라움을 주는' 요소를 추가하여 마케팅과 매출을 촉진하려 하지만, 다른 쪽에서는 기본적인 것을 우선적으로 고치려 한다.

내가 예상한 바에 따르면, 서비스 디자인 프로젝트 중 95퍼센트는 기본을 고치는 데 중점을 둔다. 이 책에 설명된 법칙은 북극성과 같은 역할

을 할 수 있는 잠재력을 지니고 있어 사람들이 좋은 서비스를 만들어 사용자와 고객, 직원, 시민에게 훨씬 더 나은 경험을 제공하도록 한다. 그러나 '좋은' 서비스의 기준을 설정한다는 것은 훨씬 더 효율적인 작업 방식을 통해 우리 서비스만이 가진 고유한 것에 더 많은 시간을 활용할 수 있다는 의미이기도 하다.

사용자에게 적합한 '좋은' 서비스의 의미를 정의하려는 시도는 이번이 처음은 아니다. 1977년과 1980년, 리처드 올리버Richard Oliver는 잘 알려진 '기대일치이론Expectation Confirmation Theory'을 발표했다. 이는 간단히 말해 고객 만족이 우리의 기대와 경험을 비교한 결과라고 주장하는 것이다. 우리는 기대와 경험이 일치하면 만족을 느낀다. 그리고 경험이 기대를 능가하면 기뻐한다. 하지만 기대가 경험보다 크면 만족하지 못한다. 1984년, 카노 노리아키Kano Noriaki 교수는 제품 개발 및 고객 만족에 관한 이론인 '카노 모델Kano Model'을 발표했다. 카노 모델은 세 가지의 주요 요인을 설명한다. 기본 요인인 '당연적 품질 요소'는 위생 요인과 비슷하게 만족도에 기여하지는 않지만 누락되면 불만을 야기한다. 성능 요인인 '일원적 품질 요소'는 누락되면 불만의 원인이 되지만 제대로 구현되면 만족을 줄 수 있다. 흥분 요인인 '매력적 품질 요소'는 만족만을 불러오지만, 사라질 경우 불만족을 야기할 수 있다.

혹시 위 단락을 보고 '학문적인 글'에 겁먹어 대략의 개념과 출처만 읽고 건너뛰지는 않았는가? 학문적 연구는 유용한 답을 주기는 하지만, 현실에 적용하는 것은 쉽지 않다. 때문에 이 책이 좋은 서비스를 구축하는 실질적이고 실제적인 안내와 이에 사용할 수 있는 기본 법칙 사이를 잇는 다리 역할을 하기 바란다.

나는 이 책이 서비스 디자인 업계에서 필독서가 될 거라 확신하지만, 동시에 의식적으로든 무의식적으로든 서비스와 관련한 일을 하는 모든 사람을 위한 책이라고 생각한다. 무엇이 좋은 서비스를 만드는지에 대해 이야기하는 것은 서비스 디자인 커뮤니티 내에서 매우 중요한 일이며 우리가 업무를 더 능숙하게 할 수 있도록 돕는다. 그러나 이러한 원칙은 서비스 디자인 커뮤니티를 뛰어넘어 서비스 디자인에까지 영향을 미친다. 이

책이 좋은 서비스를 만드는 것에 관해 '최종적으로' 정의했다고 여기기 보다는 이 주제에 관한 교육적인 토론의 출발점이라 봐 주길 바란다.

2001년, 리처드 뷰캐넌^{Richard Buchanan} 교수가 말했듯이 '디자인의 가장 큰 장점은 우리가 한 가지 장점에만 안주하지 않는다는 점이다. 이미 정의 내려진 분야는 무기력하거나, 죽어 가거나, 이미 죽은 분야가 되기 쉽고 진리로 받아들여지는 것에 관한 연구에서는 더 이상 이의를 제기하지 않는다.' 그러므로 이 책이 무엇이 좋은 서비스를 만드는지 '최종적으로' 정의했다고 생각해서는 안 되고, 이 주제에 관한 교육적인 토론의 출발점으로 보아야 한다. 그것이 바로 우리가 좋은 서비스를 만드는 것이 무엇인지를 바라보는 방식의 이정표이다. 이 이정표는 변화하고 진화하겠지만, 일단 우리가 판단의 기준을 갖게 되면 이를 발판 삼아 더 나은 서비스를 디자인하고 좋은 서비스의 법칙과 정의를 개선해 나갈 수 있다.

Wha
servi

is a
ce?

서비스란 무엇인가?

이 책은 굿 서비스에 관한 책이다. 즉 좋은 서비스란 무엇이고 어떻게 디자인하는지에 관해 이야기한다. 이제 좋은 서비스란 어떤 모습이고, 또 나쁜 서비스는 어떤 모습인지 이야기할 것이다. 사용자를 위한 서비스를 디자인, 구축, 운영하는 방법에 관한 조언을 주겠지만, 이에 앞서 '서비스'의 의미를 정의해야 한다.

서비스는 어디에나 존재한다. 휴가를 예약하는 것부터 돈을 저축하거나 의료 서비스를 이용하는 것까지 아주 다양하다. 그러나 길 가는 사람을 잡고 서비스가 무엇이냐고 묻거나 서비스를 디자인한다는 것은 무슨 뜻인지 묻는다면 아마도 대답하기 어려워할 것이다.

우리가 살아가는 데 있어 서비스는 너무나 보편적이고 필수적이지만, 이것에 관해 깊이 생각하거나 디자인하는 일은 드물다. 이러한 현실이 때로는 이상해 보이지만, 서비스는 본질적으로 눈에 띄지 않는 배경에 존재한다. 이는 곧 새 차를 구매한 후 수령하는 일 또는 집 근처 병원에 예약을 한 후 성공적으로 치료를 받는 일 등 다른 무언가를 연결하는 것, 즉 그 사이의 공간을 의미한다. 무언가 눈에 띄게 좋거나 나쁘지 않는 한, 서비스가 존재하는 것을 알아채기 어렵다.

서비스를 제공하는 조직이라 해서 사용자보다 서비스를 더 명확히 보는 것은 아니다. 서비스 사용자가 원하는 목표를 달성하기 위해 완료해야 하는 모든 단계를 제공하기 위해서는 여러 사람, 혹은 여러 조직이 필요하다. 퍼즐 같은 이 작업은 완성하기까지 거쳐야 할 단계가 너무 많고 시간도 많이 필요로 하기 때문에, 서비스를 전체적으로 보기란 어려운 일이다. 그럼에도 우리가 경험하는 세상의 많은 부분이 서비스와 맞닿아 있다. 결혼이나 출산, 이사, 마지막에는 죽음에 이르기까지 서비스는 우리 삶의 가장 중요한 순간을 가능하게 만든다.

좋은 서비스를 디자인하는 것이 어떤 의미인지 알기 위해서는 우선 '서비스'의 정의를 이해해야 한다. 이 책보다 훨씬 길게 세세한 것까지 짚어 가며 서비스가 무엇인지 자세하게 설명한 책들이 있고, 실제로 그 안에 설명된 대부분의 정의가 정확하지만, 내용이 너무 길고 복잡하여 실제로 적용하기는커녕 기억하는 것조차 거의 불가하다. 기존의 서비스 정의

서비스는
누군가가
무언가를
하도록 돕는
어떤 것이다

가 가진 가장 큰 문제점은 '서비스는 실체가 없다'라고 주장하는 것이다. 결국 서비스는 너무 복잡하고 모호해서 디자인하기 어렵다는 인상을 풍긴다. 하지만 서비스는 복잡하지 않다. 그리고 여태껏 그래 왔던 것처럼 복잡한 설명을 필요로 하지도 않는다.

간단히 말하면, 서비스는 누군가가 무언가를 하도록 돕는 어떤 것이다. 그 '어떤 것'은 초코바를 사는 것처럼 짧은 시간에 일어나는 단순한 일일 수도 있고, 이사처럼 긴 시간이 걸리는 여러 단계의 일일 수도 있다. 모든 서비스가 가진 공통점은 그 크기와 상관없이 우리가 목표를 달성하도록 돕는다는 점이다. 여러 다양한 조직이 서비스를 제공할 수 있지만, 사용자에게 서비스란 누가 제공하는지와 관계없이 최종 목표를 향한 연속적인 하나의 행동 과정일 뿐이다.

서비스는 보통 서비스를 제공하도록 디자인된 채널의 영향을 크게 받으며, 서비스에 접근하는 데 사용되는 기술의 성패에 따라 서비스의 발전을 계획할 수 있다. 따라서 현재 우리가 살고 있는 세상에 적합한 서비스를 디자인하는 방법을 이해하려면 서비스의 역사와 발전에 관해 어느 정도 아는 것이 중요하다.

서비스의 간단한 역사

사람들이 무언가를 하도록 돕는 것이 서비스라면, 사람들이 서로를 도와 일을 해 오는 동안 서비스 역시 존재했을 것이다. 골목에 살던 집주인들은 '호텔'이 있기 전에 긴 여행을 하는 사람들이 안전하게 잘 수 있도록 도왔고, 특정 종교 단체들은 '은행 업무'라는 단어가 생기기 전에 사람들의 돈을 '관리'해 주었다.

서비스는 '제품'과 더불어 생각할 수 있으며, 이 제품 주변에 존재하는 것들을 의미한다. 예를 들어 서비스는 호텔이나 은행에 있는 돈 자체가 아니라, 호텔 방을 예약하거나 은행 계좌를 개설하고 불만 사항을 접수하는 것이라 할 수 있다.

이러한 서비스를 사용하는 방식은 그 당시 우리가 사용하는 기술의 영

향을 받는다. 1900년대, 은행에 직접 방문하여 계좌를 개설하던 일은 휴대폰 앱을 통해 처리할 수 있는 현재의 모습과는 전혀 다르다. 우편 서비스와 전화, 인터넷의 변화는 기술과 문화에 있어 우리가 알고 있는 그 어떤 변화보다 서비스의 이해에 많은 영향을 미쳤다.

우편 서비스가 생기고 신문, 잡지와 함께 광고 전단지가 늘어나면서 기존에 직접 접근해야 했던 서비스를 갑자기 원격으로도 접할 수 있게 되었다. 사람들은 하루아침에 서비스에 접근하기 위해 직접 방문하는 것 대신 신문의 광고를 보거나 호텔에 편지를 보내 예약할 수 있게 되었다. 그 당시에는 친구나 가족이 서비스를 미리 사용한 경험이 있지 않는 한, 사용 전에 어떤 정보도 얻을 수 없었다. 때문에 서비스를 선택하는 기준은 마케팅이 얼마나 성공적이었는지에 따라 주로 결정되었다.

1906년, 카탈로그를 통한 우편 주문을 도입한 시어스Sears가 이를 대표하는 최적의 예시라 할 수 있다. 수십억 달러 규모의 기업인 시어스는 카탈로그를 잡지보다 작게 만들어서 읽을거리 더미의 맨 위에 놓이도록 했다. 즉, 우편 서비스가 생기면서 기존에 없었던 방식으로 서비스에 접근할 수 있게 된 것이다. 이러한 현상은 전화가 보급되면서 더욱 촉진되었다. 이제는 집에서 편하게(또는 전화로!) 제품을 접하고, 원격 주문이나 문의, 불만 사항을 접수할 수 있다.

한편, 더 많은 사람들이 서비스 제공에 참여함에 따라 서비스 제공 방식을 표준화할 필요가 있었다. 1960년대의 컴퓨터화computerisation 초창기부터 인터넷이 생겨나기까지 30년간, 표준화된 프로세스와 형식, 알고리즘을 통한 의사 결정이 증가하였다.

인터넷의 발명과 함께 가입, 로그인, 서비스 사용이 모두 하나의 연속적인 여정의 일부가 되면서 제품과 서비스가 다시 한번 일치하게 되었다. 숙박업소의 문을 직접 두드려서 머물 곳을 찾던 방식으로 되돌아가서, 서비스를 사용하겠다는 생각과 실제 사용이 다시 직접적으로 연결된 것이다. 서비스는 단순히 마케팅 문구가 가진 힘이 아닌 기능이나 유용성으로 재차 평가받게 되었다. 광고는 더 이상 우리가 효과를 증명할 수 없는 것을 팔 수 없고, 예전처럼 유용하지도 않다. 이제 우리는 마케팅 문구가 가

진 힘이 아닌 서비스 품질을 두고 경쟁하는 세상에 살고 있다.

그러나 전달 방식을 한쪽에서 다른 쪽으로 바꾸는 일이 매번 그리 쉽고 간단한 문제는 아니었다. 서비스는 그것을 제공하는 데 사용하는 기술의 영향을 많이 받기 때문에 새로운 서비스가 어떻게 운영되는지 이해하기 위해 많은 노력을 기울이지 않으면 전달 방식을 변경한 후 한참이 지나도 예전 기술이 명령하는 방식대로 작업 방식을 유지하는 경우가 많다.

인터넷이 생겼을 때, 기존에 있던 대부분의 서비스가 21세기형 채널을 통해 사용되기 위해 디지털화되었지만, 그 외의 큰 변화는 없었다. 인터넷이 생기기 이전부터 존재하던 조직에게 새로운 채널은 서로 다른 종류의 서비스 포트폴리오를 운영하는 것을 의미했다. 각기 다른 종류의 서비스는 디자인된 시대의 특징을 담고 있기 때문에 결과적으로 인터넷 서비스 고유의 운영 방식으로는 작동되지 않는다.

이러한 서비스는 서식을 만들고 제품을 선택하거나 반품하는 등의 일을 도와줄 사람이 항상 준비되어 있는 세상을 위해 디자인되었다. 그러나 인터넷상의 서비스는 예상대로 기능하지 않는다. 또한 서비스를 지원하는 전문가들을 직접 만나던 1920년대에는 전문가의 지식이 필요한 서비스여도 괜찮았지만, 사용자가 직접 서비스를 찾고 사용하려는 시대에서는 전혀 괜찮지 않다.

인터넷은 해당 서비스가 온라인으로 이용되지 않는다고 하더라도 우리가 서비스에 접근하고 사용하는 방식과 그것에 대한 우리의 기대치를 바꾸었다. 서비스가 소비되는 방식에 관계없이 사용자가 스스로 전 세계 인터넷 사용자들의 보편적인 사용 방식에 따라 글로벌 인터넷 사용 패턴에 맞춰, 즉 휴대 기기를 통해 서비스를 사용하는 시작점이 바로 인터넷이다. 사용자는 구글(또는 이에 상응하는 검색 엔진)에서 시작해 서비스 홈페이지로 이동할 것이다. 여기서 중요한 과제는 사용자가 그들에게 필요하다고 정해진 것이 아닌 스스로 필요하다고 생각하는 서비스를 찾기 시작한다는 점이다.

한편 서비스가 사용자의 필요와 맞지 않고 사전 지식까지 필요하다면, 그들은 다른 서비스를 찾아가거나(그리고 가능한 경우) 서비스 사용에 도

움을 받을 수 있는 방법을(아마도 전화를 걸어) 찾을 것이다. 어느 쪽이 되었든 수익이 감소하거나 서비스 비용이 증가하게 될 것이다.

인터넷 이전 시대의 서비스는 현재 우리가 살아가는 세상과는 전혀 다른 세상을 위해 디자인된 것이다. 그러나 이는 여전히 우리가 사용하는 서비스의 대부분을 차지하고 있다. '인터넷상의' 서비스를 '인터넷의' 서비스로 바꾸는 것이 인터넷 자체의 변화보다 느리게 진행되었기 때문이다. 우리는 기술이 보편화되지 않는 한 새로운 기술에 의존하지 않는다. 신중한 태도를 보이는 조직은 시대에 한참 뒤떨어진 채 대부분의 소비자가 특정 기술을 보편적으로 사용할 때까지 서비스를 바꾸지 않고 기다린다. 다시 말해 서비스는 어떤 기술이 사용자의 주요 접근 수단이 된 후에도 오랫동안 기존 채널을 유지한다. 그리고 이는 서비스를 새로운 환경에서 자연스럽게 운영할 수 있는 방법에 관한 고민이 결여된 채 여러 채널을 통해 제공되는 결과로 이어진다. 서비스의 가장 일반적인 실패 요인은 바로 서비스가 제공되는 채널에 맞게 디자인되지 않았다는 단순한 사실이다.

서비스 연대표

1840년대: 서신

처음에는 서비스 제공자와의 직접적인 서신을 통해 원격으로 서비스에 접근하기 시작했다.

1920년대: 서식

요청에 대응하는 사람들의 속도와 정확성을 높이기 위해 '서식', 즉 양식화되기 시작했다.

1960년대: 서식+지원

콜센터의 도입이 고객을 지원하는 일반적인 수단이 되면서, 보험이나 은행 업무와 같은 대규모 서비스에 원격 지원이 추가되기 시작했다.

1970년대: 절차+서식+지원

컴퓨터를 통한 절차가 등장함에 따라 서비스를 바라보는 새로운 방식이 생겨났다. 이제 더 이상 직원에게 일련의 지시 사항을 내리는 것이 아닌, 컴퓨터가 서비스와 관련된 결정을 내리기 시작한 것이다. 직원이 기록에 접근할 수 있다는 것은 사용자를 식별할 수 있는 계정 번호가 있으며, 고유 ID의 수가 증가한다는 의미였다.

1980년대: 절차+서식+고객 서비스

이 시기에는 원격 지원으로 운영되는 서비스의 수에 관한 컨설팅과 방법론이 급격히 확장되었다. '고객 경험'이라는 용어는 현대 서비스가 가진 복잡성을 이해하고자 하는 요구의 증가를 설명하기 위해 처음으로 사용되었다. 하지만 여전히 수동으로 입력해야 했으며, '서식' 또한 여전히 주요 대화 도구였다.

현재의 서비스 운영 방식

오늘날 서비스는 데이터 또는 사용자 경험으로 결합된 작은 구성 요소로 이루어져 있다. 그리고 이는 사용자가 목표를 달성하는 데 도움을 주어 사용자의 여정을 원활하게 만든다. 서비스의 도움으로 이루려는 목표는 집을 사는 것 등의 매우 큰 일일 수도 있고, 점심을 먹는 것처럼 매우 작은 일일 수도 있다. 이것이 크든지 작든지 간에 전체 목표를 이루는 데 도움이 되도록 작은 부분으로 나뉠 것이다.

인터넷 시대의 서비스는 서비스를 찾는 사용자에 의해서만 정해지는 것이 아니다. 2002년에 데이비드 와인버거David Weinberger가 말한 것처럼, '느슨하게 결합된 작은 부분들'로 구성되어 있는 것이다. 만약 집을 사고자 한다면, 부동산 감정인을 알아보는 등의 몇 가지 단계가 필요하다는 사실을 알게 된다. 이런 단계 역시 작은 업무로 나뉘게 된다. 예를 들어, 부동산 감정을 할 때는 우선 감정 날짜를 예약하고 비용을 지불한 후 최종 결과를 검토한다.

각 서비스는 이처럼 단계로 나뉘고, 각 단계는 일련의 과업으로 나뉜다. 각 단계나 과업을 실행하는 사람은 아마도 이를 '서비스'라고 부를 것이다. 서비스가 가진 힘을 결정하는 것은 전후 상황에 따라 크게 달라지기 때문에 매일 하는 일이 감정 결과를 제공하는 것이라면 이를 서비스로 생각하기 쉽다.

각 단계와 과업을 잘 디자인하는 것은 중요한 일이지만, 이 자체가 서비스는 아니다. 서비스가 무엇인지 결정할 수 있는 유일한 사람은 달성해야 하는 목표를 가진 사람이며, 이것이 바로 사용자이다. 서비스 전체를 직접 제공하지 않더라도 모든 서비스 단계를 최대한 원활한 여정이 되도록 조율하는 것이 당신의 임무이다.

사용자의 요구에 따라 만들어진 서비스를 디자인하는 일은 쉽지 않아 보일 수 있다. 규모가 매우 크거나 다른 여러 조직이 함께 연결되어야 할 수도 있다. 따라서 서비스의 전체적인 맥락 내에서 '느슨하게 결합된' 각 부분이 디자인될 수 있도록 서비스를 작은 구성 요소로 나누는 방법을 아는 것이 중요하다.

'서비스'가 무엇인지는 사용자가 결정한다

서비스의 각 부분과 운영 방식을 디자인하여 사용자의 최종 목표 달성을 돕는 것은 충분히 실현 가능한 일이며, 서비스의 성공을 좌우하는 필수 요소라고 할 수 있다.

서비스 예시: 주택 매매

서비스는 누군가가 무언가를 하도록 돕는 어떤 것이다.
사용자만이 서비스가 무엇인지 결정할 수 있다.

단계 예시: 감정 받기

단계란 사용자가 전체적인 목표를 달성하기 위해 해야 하는 일을 의미한다. 중요한 것은 사용자가 다음에 발생할 일을 파악하고 제어하는 서비스에 단계를 도입해야 한다는 점이다. 예를 들어 주택을 구입하는 데 필요한 모든 일을 매끄럽게 한 단계로 처리해야 한다면 엄청나게 두려운 일이 될 것이다.

당신은 주택을 팔고 새로 사는 서비스의 각 단계를 통해 중요한 결정 사항, 예를 들어 어떤 주택을 구입할지, 얼마나 지출할지 또는 자녀를 위해 몇 개의 침실이 필요한지 등을 파악하고 제어할 수 있다. 이 모든 단계는 이러한 결정을 내리는 데 시간과 숙고가 필요하다는 합당한 이유로 주택 구매라는 전체 서비스 내에서 나뉘어 있다. 이것이 다양한 조직이 서비스 내에서 각각 다른 단계를 담당하는 이유이다. 서로 다른 조직 간의 분리는 정보를 고려하고 의사 결정을 할 수 있는 자연스러운 지점의 역할을 한다.

과업 예시: 감정 결과 확인

과업은 각 단계를 완성하기 위해 해야 할 개별 업무를 의미한다. 서비스 단계 또는 상호 작용 단계는 사용자가 원하는 결과를 얻기 위해 결정해야 하는 결정 요인의 수에 따라 다르다.

What makes a good servic

무엇이 좋은 서비스를 만드는가?

대출금을 상환하라는 시티그룹Citigroup의 전화를 받은 조던 헤이그네스 Jordan Haígnes는 영문을 알 수가 없어 그저 짜증이 났다. 은행에서는 그가 15,000달러를 대출했다고 생각하는 듯했다. 하지만 조던은 시티그룹에서 대출을 받은 적이 없었다. 알고 보니 조던은 신분을 위조 당한 것이었고, 전 세계에 수백만 명의 비슷한 피해자가 있었다. 누군가 그의 이름과 주소, 생년월일 및 기타 정보를 도용해 신용카드를 만들고, 수천 달러의 빚을 진 것이다. 그는 시티그룹이 왜 가짜 조던에게 신용카드를 발급해 주었는지, 그리고 사기라는 것이 밝혀진 지금 시점에서 왜 자신이 문제를 해결해야 하는지 항의했다.

이에 대한 해답은 삶의 거의 모든 기대와는 다르게 서비스에서만큼은 우리가 근본적으로 전혀 다른 관점에서 접근한다는 것에 있다. 미국 내에는 신분 위조 피해자가 위조범이 저지른 손해의 책임을 피하기 위해 자신의 신분이 도용되었다는 것을 증명해야 하는 법률이 있다. 그러나 서비스 제공자는 사용자의 신분을 정확히 확인하지 못했더라도 이런 불이익을 받지 않는다. 이 문제는 은행 서비스 분야와 그 너머까지 이어져 있으며, 서비스 제공자는 보통 실패한 서비스에 대한 비난의 대상이 되지 않을 뿐 아니라 알게 모르게 피해를 부추긴 것과 다름이 없다.

케이티 하이랜드Katy Highland는 뜻하지 않게 서비스를 방해받은 피해자이다. 뉴욕의 뉴로셸New Rochelle 지역에서 교사로 근무하는 케이티는 대학 시절, 교직 관련 학위를 취득하기 위해 학자금 융자를 받았다. 졸업 후 얼마 되지 않아, 그녀는 적은 교사 급여로 두 어린아이를 키우며 대출을 갚는 것이 무리라고 판단했다. 그녀는 대출을 받았던 업체인 내비언트Naviant(미국 정부에서 외부에 위탁한 다수의 대출업체 중 한 곳)에 연락을 했고 대출 상환을 유예받았다. 다른 선택권이 없다고 생각해 대출 상환 유예를 신청한 것이다. 케이티는 교사의 경우 대출을 연속 120회 제때 상환하면 남은 대출액을 탕감해 주는 정부 제도가 있다는 사실을 몰랐다. 그녀가 내비언트에 상환을 연기할 때마다 이자율은 높아지고 해당 제도의 혜택을 받을 자격도 박탈되었다. 그렇다면 내비언트는 왜 상환을 유예하는 것이 그녀에게 최선이 아니었음에도 이를 알리지 않았을까?

알고 보니 내비언트에는 여느 조직과 마찬가지로 콜센터 상담원이 보너스를 잃지 않기 위해 지켜야 할 상담 시간이 엄격하게 정해져 있었다. 그리고 이들에게는 7분이라는 시간이 있었다. 여러 번에 걸친 신분 확인과 설문 조사, 회사 방침에 따른 법률 기반 고지 사항까지 안내를 마치면 5분 정도의 시간이 걸린다. 케이티 같은 고객에게 자세한 조언을 해 주기엔 턱없이 부족한 시간이다. 실제로 내비언트와 통화하는 5분 동안 할 수 있는 일이라곤 항의하는 것 외엔 대출을 유예하는 것뿐이다. 케이티에게 일어난 일의 전말은 이러하다.

케이티를 비롯해 수백만 명에게 제공된 서비스에 관여하는 모든 사람이 개인 사용자와 사회 전체에 해가 되는 서비스를 제공함으로써 보너스를 받는다. 미국 정부는 내비언트에게 효과적인 서비스가 아닌 값싼 서비스를 제공하도록 장려하고, 마찬가지로 내비언트는 콜센터 상담원에게 케이티와 같은 고객과의 통화를 가능한 한 빨리 끝내도록 장려한다. 케이티가 교사로 계속 살아갈 수 있도록 돕는 일에는 아무도 관심을 두지 않는다.

개별적으로 보면 이 모든 것이 우연처럼 보인다. '서비스가 원래 그렇다'고 생각할 수도 있다. 그러나 어떻게 보면 이 모두가 의도를 가지고 내린 결정이며, 결국 사용자 개인의 요구와 서비스를 제공하는 조직의 목표를 모두 충족하지 못하는 서비스가 된다. 콜센터에 7분 규칙을 내리고 소비자의 신분 확인에 일정한 시간이 걸림에도 불구하고 규칙을 유지시키는 누군가가 존재했다. 또 다른 누군가는 그 어느 직원도 케이티에게 대출을 탕감해 주는 정부 제도를 알려 주지 않는 것을 당연하게 여겼다.

2018년 기준, 4천 4백만 명의 미국인이 합계 1조 5천억 달러에 달하는 학자금 대출을 갚아야 한다. 이들 중 4백만 명은 이미 채무 불이행 상태이고, 이외에도 많은 사람이 비슷한 상황이다. 동시에 미국은 전례 없는 교사 부족 상태를 겪고 있는데, 낮은 임금과 정규 교육에 대한 높은 기대치가 일부 원인으로 작용했다. 이러한 일이 발생하는 이유는 서비스가 디자인되지 않은 채 우연히 발생하도록 내버려 두기 때문이다. 학자금 대출부터 의료 및 주택에 이르기까지 우리가 매일 사용하는 서비스는 개인이나 조직이 의식적으로 한 결정이라기보다는 기술상의 제약이나 정치적 문

좋은
서비스는
디자인된다

제, 개인 취향의 산물일 가능성이 크다. 서비스를 디자인하지 않음으로써 우리는 서비스가 사용자의 요구를 충족하는지, 재정적으로 지속 가능한지 또는 어떤 결과를 달성하는지 여부와 관계없이 단순히 주변 조건에 따라 전개될 거라는 사실을 받아들이는 셈이 된다.

1971년, 빅터 파파넥Victor Papanek은 이런 글을 썼다. '산업 디자인보다 더 해로운 직업이 있긴 하지만, 많지는 않다.' 당시에는 그가 옳았다. 예나 지금이나, 산업 디자인은 쓰레기 매립지에 산더미처럼 쌓인 냉장고나 차량 수송 및 화석 연료에 대한 의존, 일회용 포장 용기의 무분별한 사용에 책임이 있다. 하지만 파파넥도 오늘날 좋지 않은 서비스가 초래할 피해는 예상하지 못했을 것이다. 나쁜 서비스의 영향력은 매우 방대해서 사용자뿐만 아니라 기업과 사회 전체에 부정적인 문제를 일으킨다. 또한 제품의 문제와는 다르게 서비스의 문제는 알아채기도 어렵고, 원인을 밝히는 것은 더더욱 어렵다.

영국 정부는 정부 예산의 약 80퍼센트를 서비스에 지출한다. 영국에서 가장 크고 오래된 서비스 제공자가 정부라는 점을 고려하면 그리 놀라운 일은 아니다. 모든 서비스가 알려진 것은 아니지만, 기록된 10,000개의 서비스 중 일부는 200년 전에 기록되었다. 그리고 그중 가장 오래된 것은 헨리 8세Henry Ⅷ까지 거슬러 올라간다. 더 놀라운 사실은 서비스에 들어가는 비용 중 최대 60퍼센트가 실패한 서비스에 사용된다는 것이다. 여기에는 정부의 민원 상담 전화라든지 명확하게 정립되지 않은 사회 복지 사업 등이 포함되어 있다.

영국 GDP 중 공공 서비스에 관한 지출은 약 3분의 1을 차지한다. 즉 나쁜 서비스 디자인이 영국 납세자에게 가장 불필요한 손실이라는 의미이다. 그러나 소비자만 나쁜 서비스 디자인의 대가를 지불하는 것이 아니다. 조직 또한 마찬가지이다. 조직도 사용자만큼이나 불필요한 전화 통화, 반품, 불만 사항, 지키지 못한 약속에 대한 비용을 부담하고 있다.

사용자를 위한 더 나은 서비스는 이를 제공하는 조직을 위한 더 나은 서비스이기도 하다. 그렇다면 서비스가 이러한 식으로 지속될 수 있었던 이유는 무엇일까? 더 나은 서비스를 원하지 않는다거나 서비스가 사용자

를 위해 운영되어야 한다는 사실을 모르기 때문은 아니다(결국 이 책을 읽고 있지 않은가!). 우리 삶에 동등한 영향을 미치는 다른 것들과 달리 서비스는 면밀한 조사나 심사를 받은 적이 없기 때문이다.

서비스에 관해서는 우리 모두 맹목적이다. 서비스는 어떠한 것들 사이의 간격이며, 우리에게 보이지 않는 것은 물론 작동하지 않아도 알아차리기 어렵다. 서비스는 보통 여러 조직 또는 한 조직의 여러 부분에서 제공된다. 때문에 서비스의 비용과 부정적인 영향을 추적하는 것은 실패한 기술 비용의 추적보다 어렵다. 서비스의 실패는 잘못 쓰여진 질문, 끊어진 링크, 제대로 된 교육을 받지 못한 직원, 전송되지 않은 이메일, 원활하지 못한 전화선, 접근 불가한 PDF 파일 등에 숨겨져 있다. 즉, 사용자가 원하는 작업을 수행하기 위해 필요한 매우 기본적인 요건을 충족하려는 서비스의 작고 일상적인 실패에 숨어 있다는 뜻이다.

서비스의 문제점을 학자금 대출이나 신용카드 신청의 문제처럼 명확히 알아보는 것은 어렵다. 하지만 그렇다고 해서 사용자의 삶에 적은 영향을 미치는 것은 아니다. 직원에게 인센티브를 주고, 정책을 바꾸고, 채널을 열거나 닫고, 새로운 내부 기술을 도입할 때마다 우리는 서비스 품질에 영향을 미치는 결정을 내린다. 우리는 서비스에 영향을 끼치는 모든 것들을 완전히 이해해 이 일상적인 결정을 의식 있는 디자인 결정으로 전환해야 한다. 그러나 이는 우리가 달성하고자 하는 바가 무엇인지, 좋은 서비스란 무엇인지를 알고 있는 경우에만 가능하다.

이 책의 15가지 법칙은 각각 사용자, 조직 및 국가 전체에게 '좋은' 서비스를 달성하는 방법 중 한 측면을 나타낸다. 하지만 무엇보다 사용자에게 좋은 서비스를 만드는 것은 조직과 사회 전체에 좋은 서비스를 달성하는 일에 달려 있다는 점을 기억해야 한다. 조직에게 좋지 않은 서비스로 사용자에게 좋은 서비스를 구축하는 것은 거의 불가능하다. 마찬가지로 지속적이거나 긍정적이지 않다면 조직과 사용자에게 장기적인 가치를 제공할 수 없다. 이 책에서 설명하는 법칙은 이 세 가지 영역을 결합하여 함께 작동하는 출발점을 제공한다. 물론 모든 것을 담아낼 수는 없기에 스스로 세워 나가야 하지만, 적어도 좋은 서비스의 출발점이 될 수 있다.

좋은 서비스란:

서비스 사용자에게
이로운 것
사용자가 필요로 하는 것을
적합한 방식으로 제공한다

서비스를 제공하는 조직에
이로운 것
수익성이 있는 동시에
운영하기 쉽다

사회 전체에
이로운 것
우리가 살고 있는 세상을
파괴하거나 사회 전체에
부정적인 영향을 미치지 않는다

좋은 서비
디자인의
15가지 법

스

칙

모든 것이
바로잡힐 때까지
새로운
아이디어란 없다

이 책에서 '좋은 서비스'라는 명칭을 쓰는 데에는 이유가 있다. '훌륭한 서비스', '특별한 서비스', '유쾌'하거나 '마법 같은' 서비스가 아니다. 즉, 예상치 못한 것으로 사용자를 놀라게 하는 방법이나 전에 없었던 무언가를 만드는 방법을 설명하지는 않을 것이다. 이는 사용자 조사를 통해 해야 할 일이며, 여기서 소비자가 당신의 서비스로부터 무엇을 필요로 하는지 파악해야 한다.

이 책에서는 사용자의 요구를 충족하는 무언가를 구축하는 방법을 알려 주어 그들이 별다른 도움 없이도 서비스를 찾고, 이해하고, 사용할 수 있도록 한다. 이는 사용자를 실망시키지 않는 법을 알려 주는 동시에 그들이 작업을 해낼 수 있도록 만든다. 간단히 말해서 제대로 기능하는 서비스를 만들 수 있도록 도울 것이다.

제대로 기능하는 서비스를 구축하는 것은 서비스 디자인에 있어 심하게 저평가된 활동이다. 혁신적인 무언가를 만들기 위해 서두르는 과정에서 기존 서비스와 새로운 서비스 모두 사용자의 가장 기본적인 요구 사항을 잊어버리곤 한다. 확인 이메일이 발송되지 않거나 설명이 명확하지 않고, 약속에 융통성이 없다. 이 모든 것이 일상생활에서 소수의 서비스로부터 얻을 수 있는 '마법 같은' 혹은 '유쾌한' 순간을 덮어 버리는 집단적 마찰로 이어진다.

그렇다면 '좋은' 서비스를 만드는 것은 무엇인가? 대부분의 사람들은 이 질문에 '상황에 따라 다르다'라고 대답할 것이다. 그러나 상황 하나하나에 좌우될 만큼 모든 서비스가 독립적이고 특별하다는 가정은 잘못되었다. 우리는 도움의 종류와 관계없이 무언가를 필요로 하기 때문에 서비스를 이용한다. 그리고 이는 지식이나 능력에 구애받지 않고 서비스를 찾아 별다른 도움 없이 사용하는 것부터 여러 조직이 만들어 낸 관료주의에 맞서거나 이상한 직원을 만나 나쁜 일을 겪지 않고 원하는 일을 이루는 것까지 모든 부분을 포함한다. 우리는 고급 호텔의 체크인부터 암 치료, 반려견 케어, 주택 매매에 이르기까지 광범위한 곳에서 기능하는 서비스를 필요로 한다. 찾을 수 있고, 사용 가능하며, 우리를 포함한 주변 모든 사람들의 삶에 도움이 되는 서비스를 원하는 것이다. 그러나 여느 디자인 형태와

달리 좋은 서비스를 만든다는 것은 개인 취향의 문제가 아니다. 서비스는 그저 기능하거나 기능하지 않거나 둘 중 하나이다.

그래픽 디자이너에게 '좋은' 그래픽 디자인을 만드는 것이 무엇인지 질문하면 매번 대답이 다를지언정, 적어도 말은 할 것이다. 그 대답은 그리드 시스템이나 타이포그래피의 기본 원칙 또는 아이콘의 활용처럼 전세계 디자인 스쿨에서 가르치는 업계의 모범 사례를 바탕으로 결정된다. 사실 좋은 서비스를 만드는 것 역시 그만큼 주관적이지 않은데도 불구하고, 서비스 디자인에는 모범 사례에 대한 이해가 부족했다.

영국 경제의 약 80퍼센트는 서비스업에서 창출되며 이는 기타 유럽이나 북미 지역과 비슷한 수준이다. 물론 질문 대상에 따라 다르겠지만, 서비스 디자인 산업이 15~20년간 지속되어 왔음에도 불구하고 우리의 관심은 좋은 서비스에 관한 정의보다는 서비스 디자인 방법론에만 쏠려 있었다. 그동안 여러 방법론과 도표를 포함한 수많은 책과 교육 과정이 생겨났음에도 가장 기본적인 질문인 '좋은 서비스란 무엇인가?'에 관한 대답은 없는 것이다. 이 때문에 우리는 서비스 디자인의 정당성을 위한 싸움에 막대한 시간을 소비한다. '일을 잘한다는 것은 과연 어떤 모습인가?'라는 질문에 답할 수 있는 직업이나 활동이 얼마나 될지 생각해 보라.

우리는 이런 현실을 넘어서야 한다. 사용자 조사나 디자인의 표준을 대체하는 것이 아닌 서비스가 지닌 고유한 것을 배우고 대응하며, 고유하지 않은 것은 재학습하지 않기 위해서 말이다.

이 책이 당신과 사용자를 위해 서비스가 기능할 수 있는 모든 방법을 나열하는 것은 아니다. 서비스가 기능하도록 하는 일은 조직과 서비스의 고유한 것에서 찾을 수 있으며, 우리는 그 출발점을 함께 찾을 것이다. 우리가 제시하는 법칙은 세계 최고의 서비스와 최악의 서비스 중 일부에서 얻은 수년간의 경험을 바탕으로 만들어졌으며, '사용자를 위해 기능하는 서비스란 무엇을 의미하는가?'라는 질문의 답을 찾고자 하는 전 세계 수천 명의 사람들이 모여 갈고닦은 내용이다.

상황에 따라
타르타

모든 서비스에
공통적으로
필요한 것이
있다

1

좋은 서비스는
찾기 쉽다

서비스는 사용자가 하고자 하는 일에 사전 지식이 없어도 찾을 수 있어야 한다. 만약 '운전'을 배우고 싶어 하는 사람이 있다면, 누군가의 도움 없이도 '운전면허증 취득' 관련 서비스를 찾을 수 있어야 한다.

좋은 서비스를 제공하기 위한 첫 단계는 사용자가 반드시 당신의 서비스를 찾도록 하는 것이다. 간단해 보일지도 모르지만, 실제로는 매우 어려운 일이다.

2016년 말 어느 화요일 오전 9시, 영국의 작은 마을에 있는 의회 직원들은 안내 데스크를 열자마자 한 남성이 죽은 오소리를 들고 다가오는 모습에 소스라치게 놀랐다. 남자는 책상 위에 죽은 오소리를 툭 내려놓으며 "집 밖에서 오소리를 발견했는데 어떻게 해야 할지 모르겠다"라고 말했다. 그리고 "웹사이트에서 정보를 찾아보려 했지만 '죽은 오소리'에 대한 정보는 찾을 수 없어서 여기로 왔다"고 말을 이었다.

동물의 사체를 처리해야 할 때 만큼 모든 일이 파악하기 어려운 것은 아니다. 그런 일은 흔하게 일어나지 않는다. 그러나 오소리를 가져온 사람이 그랬듯 사용자는 달성하고자 하는 정해진 목표를 가지고 서비스를 사용하려 할 것이다. 그들의 목표는 '동물의 사체 처리', '운전하는 방법 배우기', 또는 '주택 매매'와 같이 매우 단순한 일일 수 있다.

사용자의 출발점은 그들의 요구 사항을 충족시키는 데 도움이 되는 서비스를 사전에 얼마나 알고 있는지에 따라 다르다. 당신의 역할은 사용자가 별다른 도움 없이도 자신의 목표로부터 당신이 제공하는 서비스까지 도달할 수 있도록 하는 것이다. 그렇지 않으면 안내 데스크에 죽은 오소리를 가져다 놓는 일이 생길 것이다.

사용자에게 서비스란 단순한 것이다. 그들에게 서비스란 자신이 하고자 하는 일에 도움을 주는 것을 의미한다. 운전을 배우거나 집을 사거나 아이 돌보미가 되는 것처럼 말이다. 즉 사용자에게 서비스란 종종 꼭 필요한 일이라는 의미이다. 서비스는 주어진 상황에서 자연스럽게 나오는 동사로, 웹사이트나 콜센터 메뉴에 영향을 미치는 동시에 사용자의 최종 목표에 관여할 가능성이 크다. 문제는 대부분의 조직이 서비스를 그렇게 바라보지 않는다는 것이다. 대부분의 조직에게 서비스는 지정된 순서로 완료해야 하는 별개의 작업이다. '계정 등록', '예약', '클레임 대응' 식의 순서처럼 말이다. 이렇게 각각 떨어져 있는 활동은 이를 운영하는 사람들이 식별할 수 있어야 하기 때문에 추적과 내부 참조가 쉽도록 명칭이 주어지게

좋은
서비스는
동사이고

나쁜
서비스는
명사이다

구글은
당신이
제공하는
서비스의
홈페이지다

된다. 이 명칭은 의도와는 상관없이 시간이 지나면 사용자에게 노출된다.

영국 정부에는 'RIDDOR(산업 재해·직업병 및 위험 발생 보고에 관한 규칙)'이나 'SORN(법정 비주행신고)'과 같은 명칭의 서비스가 있다. 하지만 민간 부문에서 사용하는 서비스의 명칭도 불편하기는 마찬가지다. 'eportal(이포털)'이나 'claims reimbursement certificate(상환 청구 증명서)' 같은 명칭은 민간 부분에서 자주 쓰이는 것이다.

서비스를 사용자에게 익숙한 언어로 재해석하거나 그들의 달성 목표를 이해하는 과정이 없다면, 사용자가 무언가를 찾으려 할 때 자신이 찾는 것이 무엇인지부터 알아야 하는 상황에 처하게 된다. 'RIDDOR'이나 'SORN' 같은 서비스를 찾으려면 해당 서비스를 어떻게 부르는지 먼저 알아야 한다. 즉, 이용하고자 하는 서비스의 명칭을 알아야 하는 단계가 필요하다.

오소리 사례에서 보았듯이 현재 상황이나 활용 가능한 지원, 해야 할 일에 대해 정확히 알지 못하면 서비스를 찾기가 매우 어렵다. 참을성이 강한 사람조차도 불가능한 일이라 여길 것이다. 이러한 혼란을 겪은 이들은 콜센터에 연락을 하거나 더 나아가 당신의 서비스를 아예 사용하지 않게 된다.

구글은 서비스를 위한 홈페이지다. 온라인에서 당신의 서비스를 사용할 수 있는지의 여부와 상관없이 서비스를 찾고 접근할 수 있는 방법 중 하나인 것이다. 서비스를 찾을 때 서비스 명칭보다 중요한 것은 없다. 서비스 명칭은 검색 엔진이 서비스의 인덱스와 리스트를 쉽게 만드는 것을 넘어, 서비스가 사용자를 위해 하는 일에 관해 설명한다.

2017년, 영국의 법무부는 수수료 감면 서비스fee remissions service를 개정하기로 결정하며 이를 실감할 수 있었다. 수수료 감면 서비스는 법정 수수료를 스스로 지불할 수 없는 사람들을 위해 수수료 지불을 돕거나 보조금을 주는 것을 말한다. 그러나 '감면'이라는 단어가 흔히 사용되는 말은 아니었고, 특히 금융 분야에서는 더욱 그러했다. 그리고 이 서비스가 필요한 사람들은 금융과 관련한 이해도가 높지 않았다. 대부분의 사람들은 서비스의 명칭을 제대로 이해하지 못했고, 결국 서비스 대상자를 걸러 내는

명사는
전문가를 위해

동사는
모두를 위해

결과로 이어졌다.

이런 일은 서비스를 만들어 내는 과정에서 종종 발생하지만, 그 이유는 의외로 간단하다. 사용자가 어떤 언어를 쓰는지 고려되지 않은 채 아주 오래전 어디선가 만들었던 정책의 이름이 그대로 서비스 명칭으로 굳어졌기 때문이다. 서비스 사용자와 관련 실무자를 대상으로 여러 차례 조사한 결과, 해당 서비스를 '수수료 감면'이라는 명칭보다는 '수수료 비용을 지원하다'라고 표현하는 것이 적절하다는 결론을 내렸다. 이를 바탕으로 관련 부서는 서비스의 명칭을 변경하였고, 금융과 관련된 지식이 없는 사용자들도 이를 활용할 수 있게 되었다.

'수수료 감면'처럼 명사를 바탕으로 한 서비스 명칭은 서비스를 전문가가 사용하기 용이하게끔 디자인한다는 의미이다. 즉 교육을 받은 전문가가 사용할 때는 효과적이지만, 그렇지 않다면 인터넷의 도움 없이 운영되기 어렵다. 대신 우리는 종종 전문가들이 다른 사용자를 지원하는 것을 보게 된다. 물론 대가를 받고 말이다. 수수료 감면 서비스 역시 보험이나 비자 신청 등의 서비스와 마찬가지로 많은 사용자들의 불편을 초래했다. 이에 본래 무료여야 하는 수수료 감면 서비스를 제3의 업체가 유료로 도와주는 일이 발생했다.

과거에는 광고를 통해 명사로 '사용자를 교육'했고, 셀로테이프 Sellotape(접착테이프 브랜드), 후버 Hoover(진공청소기 브랜드), 바이로 Biro(볼펜 브랜드)처럼 많이 사용되는 제품에 친숙함을 느끼도록 강요했다. 그러나 누구나 아는 브랜드라 하더라도 시장에 널리 퍼지는 것, 즉 편재성을 보장할 수 없다면 당신의 서비스는 수천 명 중 한 명의 사용자가 일생에 한 번 사용할까 말까 한 서비스가 될 것이다.

마찬가지로 두 개 이상의 서비스를 제공하는 브랜드라면 이 전략이 적용되지 않는다. 사용자는 여전히 그들에게 필요한 한 가지를 찾기 위해 브랜드가 하는 다양한 일을 면밀히 살펴볼 수 있어야 하는데, 읽어 나가며 처리해야 할 명사 잡동사니가 가득하다면 매우 어려운 일이 될 것이다.

서비스에 명칭 붙이기

서비스에 명칭을 붙이기 위해서는 조직이 제공하는 무언가를 설명하는 용어보다는 사용자의 목표를 설명하는 단어를 찾도록 한다. 사용자에게 효과적인 명칭은 다음 두 가지에 의해 결정된다.

1. 사용자가 달성하고자 하는 목표
2. 사용자가 최종 목표 달성에 도움이 되는 서비스에 관해 얼마나 많이 알고 있는가

예를 들어, 이사를 하려는 사람은 이전의 경험을 바탕으로 '이사하기'라는 서비스가 아닌 '이삿짐 센터'나 '부동산' 서비스를 찾아보려 할 것이다. 하지만 상표 등록처럼 비교적 보편적이지 않은 서비스의 경우, 사용자는 도움을 받을 수 있는 것에 대해 아는 바가 너무 적기 때문에 가장 적합하다고 생각하는 명사를 찾고 최선의 결과를 기대한다. 그리고 때로는 적합하지 않은 서비스의 이용으로 이어지기도 한다. 여기서 당신의 임무는 사용자의 필요에 의해 전체 서비스가 도움이 필요한 작은 과업으로 나눠지는 것을 이해하는 것이다.

동사와 명사 사이의 스펙트럼 어딘가에 존재하는 서비스의 명칭을 생각해 보면 분명 도움이 된다. 그 중간 어딘가에 사용자가 찾는 것이 분명 있을 것이다. 가장 중요한 것은 사용자가 사용하는 단어에 대한 확실한 이해를 바탕으로 명칭을 정해야 한다는 점이다.

1. 법률이나 기술 용어 등 어려운 명칭은 쓰지 않는다.
 예를 들어, '수수료 감면'보다는 '수수료 비용의 지원'이라는 표현이 적합하다.

서비스를 검색할 때 사용자가 찾는 것은 조직에서 서비스라 부르는 것과 사용자가 해야 할 것 사이의 스펙트럼 어딘가에 있다.

서비스의 명칭을
바꾸면
서비스가 하는
일이 바뀐다

2. 기술이 아닌 하는 일을 설명한다.

'포털'이나 '허브', 'e-'나 'i-'로 시작하는 단어와 같이 서비스의 기술이나 이에 대한 접근법을 설명하는 단어는 피한다. 기술에 대한 접근은 사용자의 관심사가 아니며, 이런 단어는 서비스가 특정 시기의 기술만을 나타내도록 만든다.

3. 약어를 사용하지 않는다.

약어를 사용하면 서비스를 지칭하는 것은 쉬워지지만, 사용자가 서비스를 이해하기에는 어려울 수 있다.

가장 중요한 점은 사소해 보이는 서비스의 명칭이 사용자에게 영향을 미치는 것은 물론 장기적으로 서비스가 무엇을 할지, 어떻게 기능할지에 관여한다는 것이다. 'SORN' 대신 '차량세 납부 중지'라는 명칭을 사용하게 되면 사용자가 이해한 서비스의 목적과 조직이 의도하는 서비스가 현저하게 가까워질 수 있다.

요약하자면, 찾기 쉬운 서비스를 만들기 위해서는 다음의 내용을 유념해야 한다.

1. 서비스를 찾을 때는 서비스의 명칭이 가장 중요하다.

2. 사용자가 하고자 하는 바가 명칭에 반영되어야 한다.

3. 사용자가 이해할 수 있는 용어를 사용한다.

2

좋은 서비스는
목적을
분명하게
설명한다

서비스의 시작 단계에서 사용자에게
목적을 명확히 설명해야 한다.
즉, 사전 지식이 없는 사용자도
서비스가 자신을 위해 무엇을 하고
어떻게 기능할지 이해할 수 있어야
한다.

사람들이 이야기를 할 때 가장 많이 하는 실수 중 하나는 시작 부분을 잊는 것이다. 우리 모두가 그런 경험을 가지고 있다. 친구와 함께 바에 앉아 있거나 동료가 프레젠테이션하는 모습을 보고 있자면, 그들의 이야기가 절반쯤에 다다랐을 때 무엇에 관해 이야기하고 있었는지를 까먹는다. 어디에 있는지, 누구와 있는지, 때로는 이야기 전체에 영향을 미치는 중요한 내용을 잊는 것이다. 이는 우리가 이야기의 대상을 친숙하게 여겨서 그들이 알지 못하는 사전 지식을 당연히 안다고 생각하기 때문에 종종 일어나는 실수이다. 즉, 듣는 대상이 친숙할수록 더 쉽게 잊는다.

서비스도 마찬가지이다. 때때로 우리는 서비스를 너무 익숙하거나 보편적인 것으로 여겨 서비스의 가장 중요한 부분을 설명하지 못한 채 지나간다. 서비스가 무엇을 하는지 말이다.

영국의 운전면허청DVLA, Driver and Vehicle Licensing Agency은 '질병 신고' 서비스에서 이와 같은 문제를 겪었다. 우리 주변의 도로 위 운전자들이 운전하기에 적합한 상태인지는 매우 중요한 문제이지만, 어느 누구나 인생의 어떤 시점에서는 운전 능력에 영향을 미칠 수 있는 건강상의 문제를 겪게 된다. 바로 이때 DVLA는 당신의 상태를 관찰하고, 적합한 상태가 되면 다시 운전할 수 있도록 허가한다.

대부분의 질병 신고는 간질, 뇌졸중처럼 운전에 영향을 미치는 질병을 가진 사람이 작성한다. 그러나 소수(실제로는 40퍼센트를 차지하는 상당히 큰 비중의 소수)의 사람이 치료만 하면 전혀 보고할 필요가 없는 건강 상태까지 보고했다. 그들은 향후 법에 위반되거나 보험 혜택을 받지 못하는 일이 발생하지 않도록 내향성 발톱이나 골절, 심지어 유산까지도 모두 신고해 혹시 일어날지도 모르는 일을 사전에 방지하고자 했다.

하지만 사용자가 자진 신고를 해야 하는 질병의 종류를 알지 못하는 것보다 더 큰 문제가 있었다. 그들은 애초에 건강 상태를 왜 신고해야 하는지 그 이유를 이해하지 못했다. 안전하게 운전할 수 있다는 것을 확인하기 위해 시력이나 집중력, 운전 능력에 영향을 주는 사항만 신고하면 된다는 사실을 알고 있었다면 그렇게 많은 사람이 내향성 발톱을 보고하는 일은 없었을 것이다.

서비스의 목적을 알지 못하면 서비스가 필요하지 않은 사용자들도 이를 사용하게 된다. 즉 수천 건의 필요 없는 보고가 시스템으로 몰리며 정작 건강 상태의 확인이 필요한 사용자는 뒷전으로 밀려나는 것이다.

DLVA의 서비스 디자인팀은 이를 깨닫고 신고의 내용을 구분하기 시작했다. 또한 피부 상태나 내향성 발톱 같은 질병을 보고한 사용자는 확실하게 제외시킬 수 있는 건강 상태 신고 툴을 개발했다. 그리고 무엇보다 서비스의 이용에 앞서 이 정보가 왜 필요한지, 목적은 무엇인지를 설명했다. DVLA는 서비스의 목적을 명확히 함으로써 서비스를 필요로 하지 않는 사람들로 인해 시간을 낭비하지 않게 되었고, 더 나아가 서비스를 필요로 하는 사람들에게 필요한 관심을 쏟을 수 있었다.

하지만 서비스의 목적을 명확히 하고 누가 사용할 것인가를 정하는 것이 공공 부문에만 적용되지는 않는다. 서비스가 그것을 필요로 하는 사용자에게 적용되지 않을 때(예를 들어, 배송이 필요한 사람이 사는 곳에 배송 서비스가 지원되지 않는 경우) 얼마나 난감할지 생각해 보자. 서비스가 어떻게 기능하는지는 사용자 경험의 큰 부분을 차지한다. 때문에 그들에게 정확한 서비스 기능 방식을 설명하는 것은 매우 중요한 일이다.

런던에서 자전거 공유 서비스를 시작한 기업 오포^{Ofo}는 서비스를 위해 많은 자전거를 도입했으나, 정작 길에서 자전거를 찾아보기가 어렵다는 사실을 알게 되었다. 이에 원인을 조사해 보니, 한 가지 문제점이 드러났다. 사용자들이 자신의 편의를 위해 공유 자전거를 개인 정원이나 현관, 베란다 등에 세워 두었던 것이다. 오포 서비스가 제공하는 설명에는 서비스의 목적과 이유에 대해 충분한 내용을 찾을 수 없었다. 만약 제대로 된 설명이 있었다면 사용자가 자신의 베란다에 자전거를 보관하면 안되는 이유를 이해할 수 있었을 것이다.

서비스의 목적 = 서비스의 역할
서비스의 이유
서비스의 방식
서비스의 사용자

서비스의 목적을 명확히 할 때 기억해야 할 네 가지 사항이 있다. 서비스의 역할과 이유, 방식, 사용자가 그것이다. 이 네 가지 사항으로 서비스의 목적이 무엇인지에 관한 전반적인 그림을 그릴 수 있다. 예를 들어 당신이 드라이클리닝 서비스를 제공한다고 가정해 보자. 만약 사용자 집까지 찾아가 옷을 수거하고 한 시간 뒤에 다시 가져다주기까지 한다면, 해당 서비스는 매우 다른 목적을 갖게 되어 시내 중심가에 있는 평범한 드라이클리닝 업체보다 높은 가치가 있다고 할 수 있다. 무엇보다, 서비스의 네 가지 요소를 잊지 않는 동시에 특정 요소가 다른 것들보다 특히 두드러지지 않도록 하는 것이 중요하다. 앞선 DLVA 사례에서 서비스의 역할과 기능 방식을 살펴보았지만, 서비스의 이유와 사용자에 관해서는 아직 충분히 설명하지 못했다.

서비스의 역할에 관한 충분한 설명 없이 사용 방법만 알려 주는 것은 무의미하며, 때로는 혼란을 가져올 수 있다. 마치 판매 페이지 상에서는 멋져 보이지만 실제로는 어떤 역할을 하는지 도통 알 수 없는 새로운 물건의 광고와 비슷하다. 마찬가지로 서비스의 기능 방식을 설명하지 않으면 사용자는 경쟁 업체의 서비스를 사용했던 경험을 바탕으로 당신의 서비스에 대한 기대치를 갖게 될 것이다. 그리고 이는 당신의 서비스에 대한 불편함이나 복잡함, 어려움을 넘겨짚는 최악의 결과로 이어질 수 있다. 드라이클리닝 서비스 역시 자세한 내용을 잘 알지 못한다면 세탁소에 직접 들러 옷을 맡기고 찾아와야 하는 다른 서비스와 동일하다고 생각할 수 있다.

서비스는 점차 그 역할보다 제공 방식에 초점을 두고 경쟁이 심화되고 있다. 우버Uber, 딜리버루Deliveroo, 에어비앤비Airbnb 모두 이 같은 현상의

좋은 예이다. 전통적인 형태의 택시, 음식 배달, 단기 숙소 예약 서비스를 사용자에게 편리한 방식으로 제공하여 자사의 가치를 높였다. 하지만 서비스의 역할과 이유, 방식, 사용자가 제대로 설명되지 않는다면 DLVA가 겪은 시행착오처럼 이들의 노력도 실패로 돌아갈 것이다.

이 모든 것을 바탕으로 스스로에게 다음의 네 가지 질문을 던져 사용자가 서비스를 사용하며 겪는 모든 지점에 명확한 설명을 제공해야 한다.

서비스가 어떤 역할을 하는가?

서비스가 사용자를 위해 정확히 어떤 일을 하는지 명확하게 설명한다. 다만 마케팅의 일환으로 약속하는 것은 피해야 한다. 서비스의 기능과 목적을 바탕으로 사실 기반의 설명을 하는 것이 좋다. 해당 서비스는 사용자에게 어떤 성과를 가져다줄 수 있는가?

어떤 방식으로 서비스할 것인가?

때로는 서비스의 방식이 목적만큼이나 중요하다. 해당 서비스를 사용하는 것은 누구인가? 서비스의 비용은 어떻게 지불되는가? 일회성 서비스인가 정기적으로 사용 가능한 서비스인가? 얼마나 빠르게 제공할 수 있는가? 당신의 서비스를 다른 서비스보다 더 빠르고 편리하게 만들 수 있는 방법은 무엇인가? 기본적인 편의성 이외의 장점은 무엇이 있는가? 지속 가능하거나 사회 전반에 이익이 되는 방식으로 투자되어 만들어지는가?

누구를 위한 서비스인가?

서비스의 목적과 방식을 충분히 설명했다면 누구를 위한 서비스인지도 명확하게 전달해야 한다. 해당 서비스에 적합한 사용자는 누구인지 설명하고, 만약 적합한 사용자가 아니라면 서비스 사용을 곧바로 중단할 수 있다는 것을 알려야 한다.

서비스의 형태는
서비스의 기능을
따른다

서비스의 존재 이유는 무엇인가?

서비스의 존재 이유를 비롯해 사용자와 사회에 어떤 결과를 가져다주는지 설명하는 것은 어쩌면 가장 중요한 일일 것이다. 이는 특히 사용자가 평소에는 고려하지 않던 무언가를 하도록 요구되는 공공 서비스 분야에서 두드러진다. DLVA의 사례에서, 사람들이 운전에 영향을 미치는 건강 상태만 보고하면 된다는 사실을 알았더라면 해당 서비스의 목적을 훨씬 쉽게 이해했을 것이다. 하지만 사용자에게 서비스의 목적을 알리는 일은 아직까지도 글로 쓰인 설명에 의존하는 경우가 많다. 이용 과정을 길게 나열하거나 최소한의 기본 내용만 담은 사용 설명서를 내세우는 것이다.

한편 1896년, 시카고의 건축가 루이스 설리번Louis Sullivan의 '형태는 기능을 따른다'는 말은 건축뿐만 아니라 서비스에도 적용된다. 건물의 외관을 보고 건물의 목적을 이해하는 것처럼, 기능을 보여 주는 방식으로 서비스를 디자인할 경우 사용자가 서비스의 목적을 이해하기가 더욱 쉽다. 이는 과거부터 제품 디자인 업계에서 원칙처럼 여겨지는 것이다. 목적이 분명한 제품은 별다른 마케팅을 하지 않아도 잘 팔리게 된다. 이러한 대표적인 예가 애플Apple의 아이폰 광고이다. 그들은 사용자에게 자사 제품이 경쟁 제품에 비해 얼마나 뛰어난지를 알리기 보다는 제품의 명확한 목적과 기능을 보여 주고 있다. 사용자는 서비스의 사용 여부를 결정하기 위해 보다 명확한 서비스의 목적을 기대한다. 좋은 제품은 보면 바로 알 수 있듯이, 서비스 역시 마찬가지여야 한다.

서비스의 목적을 명확히 하기 위한 방법에는 다음의 세 가지가 있다.

1. 서비스의 명칭

법칙 1에서 살펴보았듯이, 서비스의 명칭에 역할을 명확히 설명함으로써 서비스를 쉽게 찾을 수 있도록 한다. 이는 규모가 큰 서비스에 속한 하위 서비스의 명칭에도 해당한다. 예를 들어 에어비앤비는 '예약하기make a booking'나 '숙소 등록하기list your house'처럼 하는 일을 명확히 설명해 놓은 하위 서비스를 제공한다.

2. 서비스의 설명

서비스를 디자인하다 보면 서비스를 설명할 기회가 있을 것이다. 그리고 서비스를 사용하는 대다수의 사용자는 여유가 없기 때문에 이 기회를 아껴야 한다. 좋은 제품은 사용 설명서가 필요하지 않은 것처럼 서비스 역시 마찬가지이다. 그러므로 이 기회를 서비스 설명에 할애하기보다는 서비스가 사용자에게 가져다주는 가치를 설명하는 시간으로 활용하도록 한다.

3. 서비스에 관한 기타 휴리스틱heuristics 요소

휴리스틱이란 복잡한 과제를 간단한 판단 작업으로 단순화시켜 의사 결정하는 경향을 말한다. 즉 서비스가 어떻게 기능하는지는 사용자가 서비스와 소통하는 방식에서 구축될 수 있다. 예를 들어 홈페이지에 커다란 '구독' 버튼이 있다면, 구독료를 내야 서비스를 사용할 수 있다고 확실하게 보여 주는 셈이다. 즉 서비스가 어떻게 보이고 어떻게 운영되는지, 누구를 위해 제공되는지, 어떤 서비스가 어떻게 제공되는지 등을 사용자에게 올바르게 전달해야 한다.

서비스의 목적을 명확히 하기 위해서는,

1. 사용자를 위한 서비스의 역할과 이유, 방식, 사용자에 관해 생각한다.

2. 사용자에게 서비스의 명칭과 설명, 인터페이스의 기능 방식 등을 명확하게 전달한다.

제품은 서비스이자 마케팅이다

러셀 데이비스Russell Davies

전 영국 디지털 서비스국GDS **마케팅 책임자**

3

좋은 서비스는 사용자의 기대치를 설정한다

좋은 서비스는 사용자에게 서비스를 위해 필요한 것과 이를 통해 무엇을 기대할 수 있는지 명확히 설명해야 한다. 여기에는 서비스를 완료하는 데 시간이 얼마나 걸리는지, 비용이 얼마나 드는지를 비롯해 서비스 사용자 유형에 제한이 있지는 않은지 등을 포함한다.

2017년, 산호세^{San Jose}시는 시민들이 도로의 움푹 파인 곳이나 고장 난 가로등, 낙서 등을 신고할 수 있는 서비스를 시작하였다. 다른 북미 도시의 '311 서비스'(미국의 민원 서비스)와 마찬가지로 이 새로운 서비스의 목적은 주민들이 지역 내 문제를 지자체에 쉽게 알리도록 하는 것이었다.

서비스가 시행되고 1년 정도 지났을 때, 서비스팀은 콜센터 직원으로부터 흥미로운 데이터를 받았다. 시청으로 걸려 오는 통화 건수가 줄어드는 대신 깨진 가로등이나 녹슨 공원 벤치에 대한 불만 접수가 눈에 띄게 증가했다는 것이다.

무엇이 문제였을까? 지역 기반 시설에 문제가 생긴걸까? 사실, 문제는 훨씬 단순했다. 서비스팀이 접수자 및 시청 직원과 대화를 한 결과, 통화 건수가 증가한 것은 불편 사항을 처음으로 신고한 사람들에 의한 것이 아님을 알아냈다. 전화를 건 사람들은 디지털 서비스를 이용해 문제를 신고했으나 아무 조치도 취해지지 않았다는 사실에 답답함과 혼란을 느낀 이들이었다.

서비스를 처음 선보인 당시, 서비스팀은 사용자가 신고한 문제를 해결하는 데 시간이 얼마나 걸리는지 알려 주지 않았다. 길거리 낙서처럼 며칠만에 해결할 수 있는 경우는 괜찮았지만, 결함의 정도에 따라 수리에 몇 주가 걸릴 수도 있는 가로등 문제는 그렇지 않았다. 산호세 시민들은 민원 처리에 걸리는 시간을 알려 주지 않는 디지털 서비스에 답답함을 느꼈다. 서비스팀은 사용자에게 기대치를 설정해 주지 않음으로써 서비스의 실패를 유도한 것과 다름이 없었다.

법칙 2에서 보았듯이 서비스의 목적을 명확하게 설명하는 것은 소비자가 서비스로부터 무엇을 기대해야 할지 이해하도록 돕는 중요한 역할을 한다. 하지만 서비스 사용자가 서비스의 목적만을 기대하는 것은 아니다. 사용자는 서비스를 완료하는 데 소요되는 시간과 들어가는 비용, 추후 조치에 관한 연락 여부, 서비스 사용 후 해야 할 일 등을 모두 고려하여 서비스의 사용 여부를 결정한다.

'서비스 관리'를 주제로 출판된 많은 책 중 대부분은 '기대치 설정'이 사용자 만족도를 높이는 데 가장 중요한 부분이라고 말한다. 이 책들은 사

용자가 앞으로 발생할 일을 안다면 그들이 나쁜 서비스를 경험하더라도 괜찮다고 느낄 가능성이 크다고 주장한다. 틀린 말은 아니지만, 좋은 서비스의 기준이나 사용자의 다양한 기대치를 다루는 좋은 방법은 아니다.

서비스에 관한 사용자의 기대치를 설정하는 것은 잘못 디자인한 서비스의 결함을 가릴 미봉책이 될 수 없다. 서비스는 사용자의 삶에 영향을 미친다. 그 영향이 크든 작든 기대하는 바를 예상할 수 있다면 사람들이 상황을 계획하고 통제하는 데 도움을 준다. 자신에게 맞지 않는 서비스라면 다른 선택을 하도록 만들 수도 있다.

사용자에게 무엇을 기대해야 할지 설명하지 않으면 통제할 수 있는 작은 기회, 즉 마음을 바꾸거나 다른 선택을 할 기회가 없어진다. 또한, 그들이 처한 상황에서 가지고 있는 힘과 주도권도 사라진다. 물론 소비자에게 선택권이 주어지면 다른 서비스로 옮겨 갈 가능성이 커진다고 주장하는 의견도 있으며, 사실이기도 하다. 하지만 서비스가 경쟁을 하는 것이 꼭 나쁜 일만은 아니다.

서비스가 할 수 있는 것과 없는 것을 명확히 설명하지 않으면 사람들은 서비스를 통해 얻을 수 없는 것을 기대하게 된다. 이에 만족하지 못한 사용자는 왜 기대한 것이 일어나지 않는지 알기 위해 당신에게 연락하게 될 것이다. 이런 사용자에게는 많은 비용이 들어간다. 서비스를 한번 살펴보고 자신에게 맞지 않거나 원하는 바를 얻지 못할 것 같은 경우 그냥 사용하지 않는 편이 훨씬 낫다.

서비스에 관한 사람들의 기대치 이해하기

사용자와 기대치에 관해 어떻게 대처해야 할지 논하기 전에 애초에 그들이 갖고 있는 기대치를 이해하는 것이 중요하다. 대부분의 사람들은 과거의 경험을 바탕으로 기대치를 형성한다. 누군가 다른 나라에 있는 다른 회사에서 무언가를 경험한 기억이 있다면, 언젠가는 당신의 서비스에서도 같은 경험을 기대할 것이다.

만약 당신이 택시 등의 운송 서비스를 제공한다면, 사용자는 당신이

자신의 짐을 찾아서 옮겨 주고 추가 비용 없이 몇 번이고 이용하거나 요금을 후불로 지불할 수 있을 거라 기대할 수 있다. 서비스를 속속들이 파악하고 있는 당신은 말도 안 된다고 생각하지만, 사용자들은 합리적인 일이라고 여길 수도 있다. 사용자가 서비스에 관해 어떤 기대를 할지 조사하지 않고 예상하는 것은 어렵지만, 어떤 종류의 기대를 가지는지는 예측할 수 있다. 그리고 이에 대해 올바르게 대처할 수 있다.

서비스를 디자인할 때 고려해야 하는 기대치에는 세 종류가 있다.

보편적 기대치

보편적 기대치란 제공하는 서비스의 기본적인 부분으로, 다른 유사한 서비스도 동일한 방식으로 기능하기 때문에 대부분의 사용자가 보편적으로 느끼는 기대치다. 은행을 예로 들면, 대부분의 사람들이 원하는 시간에 언제든 ATM에서 돈을 인출하거나 카드로 비용을 지불할 수 있다고 예상한다. 이는 다른 은행도 같은 방식으로 운영되기 때문에 거의 모든 사용자가 가지게 되는 보편적 기대치다. 실제로 이와 같은 기대는 매우 일반적이어서 걸을 때 포장된 도로를 이용해야 한다거나 동작 인식 센서가 있으면 그 아래에서 손을 흔들어야 한다는 것을 당연히 아는 것처럼 집단적인 문화 양식이 된다. 이는 보통 전 세계적으로 통하지만, 그렇지 않더라도 특정 지역에서는 아주 흔한 일일 것이다.

추정적 기대치

추정적 기대치란 사람들이 서비스에 대해 모르기 때문에 옳고 그름과 상관없이 스스로 추정한 내용을 의미한다. 이는 보편적으로 알려져 있지 않은 내용에 관한 것이 대부분이다. 예를 들어 영국에서는 새로운 전력 회사와 계약하기 위해서는 첫 번째 청구서를 받기까지(마음이 바뀌는 경우를 대비하여) 한 달의 유예 기간을 두어야 하며, 은행 계좌를 개설할 때는 두 번에 걸쳐 신분을 확인해야 하는 등의 이례적인 경우를 종종 찾아볼 수 있다.

무엇을 기대해야 하는지 모르는 사람은 일반적인 가정을 하기 마련이다. 이 경우, 보통 사용자는 더 쉽고 편리한 가정을 한다. 사용자에게 추정

기대치를 갖게 하는 요소로는 영화를 보거나 가족 또는 친구와 이야기를 하는 것 이외에도 경쟁 업체와의 차이점(한쪽은 청구서를 즉시 발송하고 다른 한쪽은 그렇지 않은 것) 등이 있다. 당신의 서비스가 유언장을 작성하는 것처럼 사람들이 자주 사용하지 않는 것이거나, 개의 혈통을 등록하는 것처럼 소수의 사람만 사용하는 것이라면 새로운 사용자가 갖는 기대치에 더욱 쉽게 영향받을 것이다.

예외적 기대치

예외적 기대치란 소수의 사용자가 유사한 서비스의 사용 경험을 바탕으로 갖는 기대치를 말하며, 좋았던 경험을 기반으로 하는 것이 일반적이다. 예를 들어, 카드를 사용하는 즉시 휴대폰 알람이 오는 은행 서비스 등이 있다. 이처럼 새로운 기대치를 가진 사용자가 당신의 서비스를 사용하면, 그들의 예외적 기대치가 이후 보편적 기대치로 발전하게 된다.

기대치를 '다루는' 방법

서비스에 관한 기대치는 유형에 따라 다르게 다루어야 한다.

보편적 기대치는 사용자가 서비스를 사용한다고 해서 굳이 따로 설명할 필요가 없다. 이를 따로 설명하는 것은 마치 식당에서 파는 음식이 맛있다거나 화장실에 휴지가 있다는 당연한 사실을 광고하는 것과 비슷하다. 당연하고 기본적인 것을 서비스에 포함된다고 자랑스럽게 설명하면 사용자는 고급 서비스는커녕 기본적인 서비스 제공까지도 의심하게 된다.

다만 보편적이기 때문에 더욱 주의 깊게 살펴볼 필요가 있다. 보편적 기대치를 충족하지 못하면 사용자에게 심각한 영향을 미치기 때문이다. 이 경우에는 사용자에게 즉시 알리고 대안을 제시해야 한다.

추정적 기대치는 지금까지의 내용보다 훨씬 복잡하다. 무엇보다 사용자에게 미리 설명해야 한다는 것이 가장 중요하다. 당신에게는 당연한 내용이 전문가가 아닌 사용자에게는 당연하지 않기 때문이다. 여기에는 두

가지 방법이 있다. 하나는 디자인을 통해 추정적 기대치를 만족시키는 것이고, 다른 하나는 명확하게 무엇을 기대해야 하는지 설명하는 것이다. 즉, 서비스에 변화를 주어 좀 더 간단하게 하거나 대부분의 사용자가 기대하는 것에 가깝게 만든다.

서비스를 간편하고 예상대로 기능하게 만드는 것만큼 효과적인 방법은 없다. 하지만 이것이 여의치 않다면(실제로 불가능한 경우도 있다) 추정적 기대치를 인지하고 있음을 밝히고, 사용자의 기대치가 중요해지는 시점에 무엇을 기대해야 하는지 최대한 명확하게 설명해야 한다.

다만, 사용자가 서비스를 사용하기 전에 스스로 여러 조사를 하지 않으면 이해할 수 없는 어려운 설명이 되지 않도록 조심해야 한다. 그들이 스스로 익혀야만 한다면 나름대로 노력을 하다 서비스 사용 자체를 포기하거나 일목요연하게 작성된 설명서는 쳐다도 보지 않을 것이다. 아마 여러분도 설명서를 처음부터 끝까지 자세히 읽어 본 경험은 드물 것이다.

예외적 기대치는 앞에 설명한 두 가지 기대치와는 전혀 다르게 접근해야 한다. 현시점에서 깊게 생각할 필요는 없지만, 추후에는 주의를 기울여야 한다. 거의 하룻밤 사이에 소수의 사람만이 갖고 있던 기대치를 다수에게 퍼뜨릴 수 있기 때문이다. 시장에 새로운 패러다임이 등장하면 불합리해 보이던 기대치도 모두의 기대치로 바뀌게 되고, 서비스는 난처한 상황을 겪게 된다.

영국의 몬조^{Monzo} 은행이 대표적인 예이다. 몬조 은행은 애플리케이션을 기반으로 사용자의 셀카와 스캔된 여권만으로 계좌를 개설할 수 있게 하고, 거래 내역의 알림 서비스를 제공했다. 은행업계가 거래 내역을 바로 확인하고자 하는 사용자의 '새로운' 기대치를 부응하는 데는 수년의 시간이 걸렸으며, 아직까지도 많은 은행들이 이 때문에 애를 먹고 있다. 서비스를 디자인할 때는 세 가지 유형의 기대치를 모두 고려해야 하며, 어느 하나에만 집중한 나머지 다른 기대치를 놓치지 않도록 한다.

예를 들어, 사용자의 보편적 기대치를 충족하는 데 집중한 나머지 예상치 못한 예외적 기대치가 발생하는 것을 깨닫지 못할 수도 있다. 사용자의 예외적 기대치는 추후 보편적 기대치로 발전할 수 있으므로 절대 간과

해서는 안 되는 부분이다. 마찬가지로 서비스를 새롭고 혁신적인 방식으로 기능하게 하고 싶은 마음에 예외적 기대치에 과하게 치중하면 중요한 보편적 기대치를 놓칠 수 있다. 보편적 기대치를 충족시키지 못하면 서비스의 가치가 떨어질 수 있으므로 매우 중요하게 여겨야 한다.

추정적 기대치 역시 매우 중요하다. 사용자의 추정적 기대치가 현재의 서비스와 맞지 않으면 불합리하거나 불가능한 것, 혹은 어리석은 것으로 여겨질 가능성이 크고, 이는 당황과 혼란을 불러올 수 있다. 물론 사용자의 기대치를 충족하지 못할 수도 있다. 이때는 사실을 인정하고 공개적으로 대처하는 것이 중요하다.

좋은 서비스를 디자인하려면 사용자의 보편적 기대치를 충족하는 한편, 추정적 기대치를 최소화하고 예외적 기대치를 주시하여 이 중 일부가 보편적 기대치가 될 때를 미리 준비해야 한다.

서비스 사용자의 기대치에 관한 내용을 요약하자면,

1. 서비스에 관한 사용자의 기대치가 무엇인지 이해한다.

2. 보편적 기대치, 추정적 기대치, 예외적 기대치 중 사용자의 기대치는 어느 것인지 파악한다.

3. 기대치를 최대한 많이 충족하도록 한다. 이것이 어렵다면 사용자에게 그 이유를 설명한다.

4

좋은 서비스는 사용자가 원하는 결과를 얻도록 만든다

좋은 서비스는 사용자가 목표를
원활하게 달성하도록 돕는다.
사용자의 목표에는 사업을
시작하거나 운전을 배우거나
이사를 하는 등 다양한 것이 있다.
서비스는 사용자가 무언가를 하려고
생각하는 순간부터 목표를 달성하는
순간까지 계속되며, 사용자를 돕기
위한 모든 단계를 포함한다.

지금까지는 사용자가 서비스를 사용하기에 앞서 서비스가 잘 기능하는지 확인하기 위해 해야 할 일을 살펴보았다. 이제는 사용자가 서비스를 실제로 사용할 수 있게 만드는 일에 관심을 돌려야 한다. 이 또한 매우 중요하다. 이 일의 가장 기본적인 요소는 단연코 사용자의 목표를 확실히 달성할 수 있도록 하는 것이다. 서비스가 제대로 기능하도록 하는 일은 간단해 보일 수 있지만, 좋은 서비스를 만드는 데 있어 가장 어려운 부분이기도 하다.

사용자가 서비스를 찾고 기대치를 설정하는 방법을 이해하면 두 가지의 중요한 사실을 배울 수 있다.

1. 사용자는 달성하고자 하는 목표에 따라 서비스를 정의한다.
2. 사용자가 서비스에 관해 생각하고 말하는 방식은 당신의 방식과 다를 가능성이 높다.

사용자가 서비스를 사용할 때 기대가 실제 서비스와 일치하지 않는 경우가 발생할 수 있다. 법칙 1과 3에서 보았듯이, 사용자가 원하는 것은 직면한 일에 관한 지식과 이해, 목표 달성에 도움을 주는 서비스의 기대치를 바탕으로 한다.

서비스는 사용자의 목표 달성에 필요한 모든 작업을 지원할 수도 있고 아주 일부만을 제공할 수도 있다. 중요한 것은 제공하는 서비스의 범위가 아니라 사용자의 궁극적인 목표 달성에 도움이 되는가이다.

하지만 우리는 시간이 흐르면서 서비스를 점차 근시안적으로 바라보고, 서비스가 최종 목표의 일부가 아니라 누군가가 어떤 목적을 달성하도록 돕는 것이라는 사실을 잊는다. 예를 들어 집을 사려는 누군가가 필요에 의해 변호사를 고용할 수도 있지만, '변호사 고용'이 최종 목표는 아닐 것이다. 이러한 조건에서 서비스를 디자인하기란 쉽지 않다. 현재 우리가 사는 세상 속의 서비스는 사용자의 목표 달성을 돕기 위해 점점 더 복잡하게 엉키는 것이 현실이다.

서비스 디자인이 사용자의 최종 목표 달성에 필요한 모든 단계를 고려하지 않거나 다른 부분과 통합되지 않는 경우, 사용자는 목표를 달성하지

못하거나 잘못된 순서로 서비스에 이르러 결국 처음부터 다시 시작하기 위해 도움을 필요로 하게 된다.

예를 들어, 집을 매매하려는 사람이 건물을 충분히 조사하지 않거나 주택 담보 대출을 받지 않은 상태로 구입 의사를 밝혔을 수도 있다. 이와 관련된 서비스를 제공하는 기업의 임무는 사용자가 끊임없는 여정을 통해 목표를 달성할 수 있도록 돕는 것이다. 특히 서비스의 일부만 제공하는 경우, 이 모든 것이 불필요한 일처럼 보일 수 있다. 하지만 이는 사용자가 전체 여정 중 해당 서비스에 도달했을 때 사용을 위해 최선을 다하고 있고, 필요한 경우 만족스러운 목표를 향해 여정을 계속한다는 의미이므로 매우 중요한 작업이다.

사용자가 서비스에 도달했을 때 해야 할 일을 안다면, 당신의 서비스는 더욱 높이 평가되는 동시에 효율적이고 수익성이 높아져 사용자가 설정한 목표를 달성할 수 있을 것이다. 서비스가 사용자의 진짜 목표를 깨닫지 못한 채 디자인된다면, 사용자를 혼란스럽게 할 뿐만 아니라 더욱 심각하고 부정적인 결과를 낳을 수 있다.

2006년, 〈뉴요커 The New Yorker〉에 실린 말콤 글래드웰 Malcolm Gladwell 의 기사는 노숙자를 향한 편견을 완전히 바꾸어 놓았다. 그는 '밀리언 달러 머레이 Million-Dollar Murray'라는 글을 통해 미국 네바다주 리노에 사는 한 남성의 삶을 연대순으로 기록했다. 그는 10년간 머레이가 감옥과 노숙자 쉼터에서 머무른 시간 비용, 응급실 방문 및 입원비를 모두 합산하면 백만 달러가 넘는다고 주장했다. 사람들은 노숙자 문제를 '저렴한 비용으로' 해결할 수 있다고 생각하지만, 실제로는 구조적으로 문제 전체를 해결하는 것보다 더 많은 비용이 들 수도 있다는 사실을 함축하는 내용이었다.

해당 기사는 현재 노숙자 대응 정책의 실제 비용을 강조하고 지역 사회와 정부 관계자들에게 사고의 전환점을 제공했다는 점에서 중요하다. 하지만 서비스의 작은 부분만으로 사용자가 가진 문제의 일부를 해결하려고 하면 결국 중요한 목표는 이루지 못하는 경우가 많다는 사실 또한 보여준다. 우리는 전체 서비스 중 일부를 제공함으로써 비용을 절감한다고 생각하지만, 이는 일을 수습하기 위해 추가적인 서비스 요소를 제공해야 하

는 사람들의 수에 의해 상쇄된다. 우리의 서비스가 겉으로는 저렴해 보이더라도 누군가 다른 곳에서 그 비용을 대신 지불할 수도 있다는 뜻이다.

주거지가 일정치 않은 사람들은 저마다의 이유가 있다. 만성 또는 급성 질환, 실직, 가정 폭력, 인간관계 약화 등 이 모든 일이 누군가의 주거 사정이 빠르고 극적으로 변할 수 있음을 의미한다. 그리고 이는 누구에게나 언제든지 발생할 수 있다. 주택의 가격이 상승하고 거주 환경의 안정성이 저하되면서 많은 이들이 영구적인 주거지는 없다고 생각하기 시작했다. 상황의 원인이 무엇이든 이런 상황에서 사람들의 목표는 거의 항상 보편적이다. 안전하고 안정된 집을 찾는 것이다.

글래드웰이 발견한 사실은 서비스 제공자가 사용자가 가진 문제 전체를 해결하려고 노력하지 않는 동시에 그들의 요구를 향한 여정에 빠르게 개입하지 않는다는 것이다. 집을 찾는 것은 다양한 기관의 조정이 필요한 일이며 개인은 새로운 거처를 마련하기 위해 대기 순서에 오르기까지 주정부와 수많은 소통을 거쳐야 할 수 있다. 노숙자는 보통 구급대원이나 약물 및 알코올 치료 센터, 경찰 등 여러 관계자들을 만나지만, 살 곳을 찾는다는 노숙자의 최종 목표에 직접적인 책임을 지는 사람은 아무도 없다. 본질적으로 나누어져 있는 서비스가 전체 서비스 비용을 높아지게 만들고, 늦게 시작되고 일찍 끝나는 개입은 사용자가 위기에 처하는 것을 막아 주는 중간 부분만을 제공한다.

이를 지적한 사람이 글래드웰이 처음이자 마지막은 아니지만, 전달하려는 메시지는 늘 같다. 우리는 사용자가 달성하고자 하는 목표를 정의할 때 이미 제공 중인 서비스의 틀에 맞춰 생각하기 쉽다는 것이다.

네바다주의 노숙자 사례에서 볼 수 있듯이 이러한 것들이 지속되면 다른 제공 업체 사이의 사일로^{silo} 현상(조직의 부서가 다른 부서와 담을 쌓고 내부의 이익만을 추구하는 것)을 해결하기 위해 불필요한 일을 해야 한다. 혹은 서비스로 가는 방법을 찾기 위해 처음부터 추가적인 작업을 해야 할 수도 있다는 의미이다. 어느 쪽이든 서비스의 비용을 높이고 사용자의 목표 달성을 어렵게 만드는 일임은 분명하다.

우리는 사용자의 목표를 바꾸거나 고칠 수 없다. 중요한 것은 제공하

는 서비스가 훨씬 더 큰 여정의 일부이거나 끝없이 이어지는 여정을 가로막도록 디자인되었더라도 다른 요소들과 함께 작동하여 사용자의 최종 목표를 달성해야 한다는 것이다. 이를 위해서는 데이터나 언어, 프로세스를 조정하여 서비스가 사용자를 위해 기능할 수 있도록 조직 밖에 있는 사람들에 관한 인식을 개선하고 협업해야 한다.

기술과 서비스로 우리의 삶이 그 어느 때보다 복잡하게 얽히게 되면서 목표를 달성하기 위해 필요한 모든 부분을 하나의 원활한 서비스로 통합하는 것이 점점 더 중요해지고 있다. 이는 다른 서비스에 원활하게 접근할 수 있도록 쉽게 만드는 것만이 유일한 목표인 서비스가 점점 더 많아진다는 점에서 확인할 수 있다. 챗봇을 기반으로 한 영국의 금융 서비스 클레오Cleo는 여러 계좌의 잔고를 한곳에 모음으로써 이를 실현하고 있으며, 다른 업계에서도 이와 유사한 사례가 무수히 많다.

당신의 서비스가 사용자의 목표에 항상 집중한다는 것은 그들의 목표 달성에 도움이 된다는 의미일 뿐만 아니라 당신 또한 사용자에게 도움이 된다는 의미이다. 이미 제공하고 있는 서비스에서 더 나아가 사용자가 필요로 하는 것을 제공하기 위해 노력하고 있기 때문이다.

모든 것을
제공하지
않더라도
서비스는
서비스이다

서비스 전체를 생각하면
당신의 서비스가 바뀐다.

서비스를 사용자 여정의 일부가 아닌 전체에 맞추어 폭넓게 바라보면 더 나은 서비스를 디자인하는 데 도움이 될 뿐만 아니라 가장 효과적인 서비스 제공 방법을 이해할 수 있다. 이는 다른 곳에서는 제공하지 않는 차별화된 서비스 요소를 찾아내거나 더 나아가 서비스의 운영 방식을 근본적으로 바꿀 수 있다.

이와 관련하여 내비게이션 서비스 기업인 시티맵퍼Citymapper의 사례가 있다. 시티맵퍼는 사람들이 도시의 경로를 잘 찾을 수 있도록 돕는 서비스를 제공했다. 때문에 여러 교통수단으로부터 사람들이 필요로 하는 것을 파악하고 버스와 기차, 자전거 등을 이용하기 쉽게 만드는 것은 그들에게 비교적 간단한 일이었다.

한편 시티맵퍼는 사용자들이 버스를 쉽게 이용하는 방법보다는 도착지에 가장 빠르고 편하게 갈 수 있는 방법을 알고 싶어 한다는 사실을 깨달았다. 즉 자신들이 제공하는 서비스가 이동 수단의 종류와는 무관하다는 의미였다. 그들은 사용자에게 복잡한 이동 수단 대신 '겟 미 홈get me home'이라는 선택지를 제공했다. 시티맵퍼의 역할은 사용자가 최적의 경로를 탐색해 집에 간다는 궁극적인 목표를 달성하도록 돕는 것이며, 이는 근처의 버스를 찾도록 돕는 것보다 더 대단한 일이다.

서비스를 디자인할 때 스스로에게 물어보자. 이 서비스가 정말 사용자의 시작 지점이 맞을까? 그리고 여기가 정말 사용자의 목표 지점일까?

당신의 서비스가 사용자의 목표 달성에 도움을 주고 있는지 확인하기 위해서는 다음의 내용부터 시작해 보자.

1. 사용자가 이루고자 하는 목표를 이해한다.

2. 서비스의 각 부분을 누가 담당하는지, 당신의 조직과 어떻게 연관되어 있는지를 제대로 이해한다.

3. 서비스의 모든 것을 제공하는 조직의 능력을 살펴본다. 여의치 않다면, 사용자가 서비스를 시작하는 순간부터 마치는 순간까지 끊임없는 여정에 당신의 서비스가 차지하는 합리적인 영역을 정의한다.

4. 서비스의 어느 부분을 먼저 제공하는 것이 합당한지 고민한다. 사용자의 목표를 위한 끊임없는 여정을 돕기로 결정했다고 모든 서비스를 한 번에 제공해야 하는 것은 아니다. 작은 부분부터 시작해 점차적으로 구축하거나 개선한다.

5. 서비스를 제공하는 조직 간에 데이터가 어떻게 공유되는지 살펴본다. 사용자가 서비스를 더욱 쉽게 이용하도록 공유할 수 있는 것이 있는가? 조직이 더 나은 서비스를 제공하기 위해 필요한 것이 있지는 않은가?

서비스의 전체를
처음부터 끝까지 디자인한다:
사용자의 목표를 이루기 위한
시작하는 지점부터
끝나는 지점까지

앞부터 뒤까지:
사용자가 마주하는 부분부터
내부 프로세스까지

모든 채널에서:
디지털, 전화, 우편,
대면, 그리고
물리적 요소까지

5

좋은 서비스는 친숙한 방식으로 기능한다

사람은 이전의 경험을 바탕으로 세상을 이해하기 때문에 사용자에게 이익이 되는 서비스 관행이 있다면 그것을 따라야 한다. 그러나 모든 관행이 사용자에게 늘 유익한 것은 아니다. 그중에는 사용자보다 서비스를 운영하는 조직의 이익을 위해 도입된 것도 있다. 사용자에게 부정적인 영향을 미치거나 비효율적이고 낡은 관행은 피해야 한다.

영국의 열차가 전 세계적으로 알려진 데에는 여러 이유가 있다. 영국 최초의 디자인 컨설팅 회사인 디자인 리서치 유닛^{Design Research Unit}이 1960년대에 제작한 로고부터 '눈으로 인한 기상 악화', '낙엽으로 인한 철길 정비' 등의 이유로 계속되는 운행 지연과 불안정함까지 다양했다. 당신이 영국의 열차를 어떻게 생각하는지와 무관하게, 그들은 유례없는 악명을 떨치고 있었다.

한편 영국의 열차에는 전 세계적으로 악평을 받는 것이 한 가지 더 있는데, 바로 화장실이다. 정확히는, 화장실 문에 달린 잠금장치 때문이다. 전기적인 방법으로 문을 열고 잠그는 '전기쇄정법'은 2000년대 초반에 처음으로 도입되어 영국 내 많은 열차에 사용되었다. 하지만 사용법이 복잡해 사용자들이 문을 제대로 잠그지 못했고, 화장실에 사람이 있는데도 다른 승객이 문을 여는 일이 자주 발생했다. 새로운 방식의 '스마트' 화장실 문은 사용자에게 잠금 상태를 보여 주는 시각적인 피드백의 단순한 메커니즘 대신 하나의 버튼만 사용하여 문을 닫고 잠갔다. 문이 잠겨 있다는 것을 알리는 표시는 깜박이는 빨간색 혹은 초록색의 잠금 기호뿐이었다.

이는 결국 큰 웃음거리가 되어 스코틀랜드의 탄산음료 제조 회사인 아이언 브루^{Irn-Bru}가 자사의 TV 광고 장면에 써먹기까지 했다. 한 남자가 문을 잠그지 않아 바지가 내려간 채 화장실 밖으로 넘겨졌는데, 열차의 간식 판매원이 위로의 의미로 아이언 브루 한 캔을 건네는 내용이었다.

화장실 문의 문제를 깨달은 영국의 철도 회사는 결국 문 옆에 표지판을 만들어 사용자에게 잠금장치의 작동법을 설명했다. 그리고 이는 곧 유튜브의 안내 동영상과 화장실 내 음성 방송으로 이어졌지만, 그 어느 것도 문제를 해결하지는 못했다.

새로운 것을 시도했다거나 잠금장치의 작동법을 설명하지 않은 것 자체가 문제는 아니었다. 애초에 다른 공용 화장실은 이를 설명할 필요가 없다. 진짜 문제는 다른 화장실의 문이 작동하는 방식에서 완전히 벗어난 방식을 사용했다는 것이다. 결국 도움이 될 만한 사전 경험이나 지식이 없던 사용자는 곤욕을 치러야 했다.

이러한 상황은 관행이 굳어져 변화가 거의 일어나지 않는 디자인 분야

에서 자주 발생한다. 즉 잠금장치는 새로 발명되는 경우가 거의 없기 때문에 이러한 문제가 생겨난 것이다. 물론 우리가 문을 잠그는 방식이 수백 년의 시행착오를 거친 완벽에 가까운 방식일 수도 있다. 하지만 문제는 한번 만들어진 디자인 패턴은 바꾸기가 매우 어렵다는 사실이다. 아무리 개선한다 해도 모든 변화에는 학습할 수 있는 어느 정도의 보편성이 있어야 한다. 간단히 말해 전 세계 모든 열차의 화장실 문이 영국처럼 작동한다면, 영국 열차 내 화장실에서 얼굴을 붉히는 사용자가 더 적어질 수도 있다.

이런 의미에서 서비스는 제품과 다르지 않다. 서비스에는 너무 보편적이어서 바꾸기 어려운 요소들이 있다. 온라인에서 물건을 구입한 후 확인 메일을 받거나, 퇴실할 때 호텔 객실 요금을 내거나, 식당을 예약할 때 전화번호를 알려 주는 것은 너무 익숙한 일이기 때문에 다른 방식으로 대체되기 어렵다.

그러나 이처럼 누구나 익숙한 '패턴'은 더 높은 수준의 서비스에서도 발생할 수 있으며, 유사한 서비스는 동일한 방식으로 기능한다. 예를 들어, 주택을 매매하거나 온라인 신문을 구독하는 경우 어떤 회사를 사용하든 일반적으로 동일한 경험을 하게 된다.

우리는 다른 사람들이 동일한 작업을 수행하는 모습을 수년간 지켜본 경험을 바탕으로 서비스의 기대치를 설정한다. 이런 학습된 행동의 영향은 너무 강력해서 우리는 '이건 원래 이런 거야'라고 여기며 나쁜 방식을 따르게 된다. 하지만 때로는 허용된 작업 방식에서 벗어나 완전히 다른 방식으로 작업할 수도 있다. 여기에는 여러 이유가 있다.

애플이 최신 휴대폰을 발전시킨 것처럼, 조직은 사람들의 보편화된 작업 방식을 새롭게 정의할 정도로 더 좋은 방식을 만들어 낼 수 있다. 또한 서비스의 개방과 공유를 통해 더 나은 방식을 찾아내고, 다른 서비스 제공업체가 그 방식을 채택하도록 할 수 있다.

이는 인터랙션 디자인interaction design의 일반적인 관행으로, 패턴이 생겨난 후 다른 디자이너가 의도적으로 이를 활용하는 것이다. 하지만 법칙 3에서 보았듯이, 일부 사용자가 전혀 다른 방식으로 운영되는 유사한 서비스에 관한 이전 경험을 바탕으로 형성한 '예외적 기대치'를 가진 서비스

도 마찬가지이다. 앞서 살펴본 몬조 은행이 이를 보여 주는 적절한 사례이다. 몬조는 2015년에 몬도Mondo라는 이름으로 설립되었다. 당시의 은행 업무는 대부분이 수작업이었기 때문에 많은 시간을 필요로 했다. 계좌를 개설하려면 지점에 방문해야 했고, 중요한 변경 사항이 있으면 전화를 하거나 직접 찾아가야 했다.

또한 계좌의 잔고를 확인하는 것도 어려워 관리나 보안이 취약한 상황이었다. 몬조는 셀카와 여권 사진만으로 계좌 개설이 가능하고 거래 내역이 발생하면 사용자에게 즉각적으로 피드백을 제공하는 앱 기반 뱅킹 서비스를 도입하여 이 상황을 바꾸기로 했다.

서비스 도입 초반에는 현금카드만 이용할 수 있었지만, 곧 수표 등도 쓸 수 있는 당좌 예금까지 범위가 확대되었다. 그러나 몬조가 성공한 이유는 단지 새로운 것을 시도했기 때문이 아니라 새로운 것이 이전의 것보다 더 쉬웠기 때문이다. 영국 열차의 화장실 문과는 다르게 말이다. 이런 변화를 흔히 '혁신'이라고 부르지만, 이 회사들은 단순히 시장을 혁신할 뿐 아니라 사용자의 기대치도 설정한다. 몬조가 만들어 낸 것은 이후에 보편적 기대치가 된 예외적 기대치이다.

몬조 같은 회사 덕분에 우리는 이제 즉각적인 은행 거래와 피드백을 기대하는 세상에 살고 있다. 누구에게 돈을 보냈는지 확인할 수 있고, 직원의 도움 없이도 일을 처리할 수 있다. 이러한 방식이라면 '틈새를 파고 드는 훌륭한 수준'에서 누구나 기대하는 것으로 빠르게 발전할 수 있으며, 얼리 어댑터만 사용하던 것에서 벗어나 주류로 발전할 수 있다. 그러나 예외적 기대치는 나쁜 경험에 의해 생길 수도 있다. 이제 영국 열차 내 대부분의 화장실은 잠금장치가 사용하기 쉬운 방식으로 되어 있더라도 간략한 안내를 제공한다.

익숙한 방식으로 작업하는 것과 이를 벗어나 더 나은 방식을 찾는 것 사이에는 미묘한 균형이 있다. 사용자를 대상으로 제대로 테스트하지 않고 새로운 무언가를 시도하면, 관련 경험이 없는 사용자는 사용할 수 없는 '새로운' 방식을 만들 위험이 있다. 마찬가지로 모두가 하는 일이라는 이유로 사용자에게 도움이 되지 않는 방식을 고수하는 것 또한 피해를 줄 수

있다. 우리는 때로 사용자에게 피해를 줄 수 있는 표준화된 작업 방식에서 벗어나는 것을 꺼려한다. 벗어나야 할 필요성이 압도적으로 클 때도 마찬가지이다.

이러한 문제를 대표적으로 보여 주는 것이 미국의 항공업계이다. 1970년대에 가장 큰 사회 문제 중 하나였던 비행기 공중 납치에 대한 해결책을 좀처럼 내놓지 못하고 전 세계를 위험에 빠뜨린 것이다.

당시는 비행기 공중 납치가 빈번하던 시기였다. 1968년과 1972년 사이, 미국에서만 130대 이상의 비행기가 납치되었다. 납치범의 일부는 쿠바에서 세력을 확장하던 피델 카스트로Fidel Castro의 공산주의 운동에 동참하려는 세력이었고 일부는 단순히 돈을 요구하기도 했지만, 문제가 점점 빈번해지면서 하루에 한 번 이상 납치 사건이 발생했다.

사태가 심각해지자 미국의 연방항공국FAA은 비행기가 더 이상 쿠바로 납치되지 않도록 플로리다주에 쿠바의 아바나 공항을 가짜로 세우고자 했다. 공중 납치가 이처럼 빈번하게 일어나는 것은 공항에 제대로 된 보안 시스템이 없었기 때문이다. 금속 탐지기를 통과하거나 수하물을 점검하는 등 지금은 당연시되는 일들이 그 당시에는 시행되지 않았다. 대신 항공사는 승객들의 행동을 분석하는 '프로파일링'을 통해 의심스러운 사람을 식별했다. 항공사의 직원은 비행에 앞서 승객이 잠재적 납치범을 가려내는 리스트에 20개 이상 해당되는지 훑어보고 개별 조사가 필요한 경우를 골라냈다. 이 리스트의 특징은 전체 여행객 중 1퍼센트만을 골라내고 나머지 99퍼센트는 확인받지 않은 채 비행기에 탑승하도록 만들어졌다는 점이다.

FAA는 승객이 보안 검사의 대상이 되지 않도록 모든 노력을 다했다. 당시 미국 항공사는 엄청난 정치적 영향력을 가지고 있었기 때문에 여러 차례의 의회 청문회를 거쳐 개혁을 중단시키는 데 성공했다. 이유는 간단했다. 대중적으로 비행기를 타고 여행할 수 있는 시대가 열렸기 때문이다. 사람들이 단순히 비행기를 타는 것만으로 범죄자가 된 기분을 느끼거나 15분, 20분 심지어 30분이 넘게 줄을 서서 기다려야 한다면 차라리 운전을 하거나 고속버스 이용을 선택했을 것이다.

FAA는 이를 대신하여 문제를 해결할 방법을 고심했는데, 창의적인 방법부터 요점을 완전히 빗나간 방법까지 아주 다양했다. 가짜로 세운 아바나 공항 이외에도 대중으로부터 다양한 아이디어를 얻고자 했는데, 그중에는 총을 소지하지 못하도록 승객 모두가 권투 장갑을 끼자는 의견도 있었다.

그들이 마음을 바꾼 것은 핵 시설을 폭파하겠다는 위협이 있고 나서였다. 1972년 11월, 세 명의 남성이 서던 에어웨이 49 Southern airways 49에 탑승하여 미국 테네시주의 오크리지 국립연구소 Oak Ridge National Laboratory에 있는 원자핵 시설에 항공기를 추락시키겠다고 협박했다. 이 일을 계기로 공항의 보안 검사를 시행하지 않는 것에 대한 위험이 공항을 이용하는 승객들의 기대치보다 중요하다는 목소리가 커졌다. 그리고 1973년 1월 5일, FAA는 모든 공항에 신체검사를 도입했다.

해당 절차가 도입된 첫날, 주요 신문들은 승객들의 부정적인 반응을 담아내기 위해 현지 공항에 기자들을 보냈다. 하지만 실제 승객들은 변화를 받아들이는 모습을 보였다. 비행이 상당히 지연되고 여행 경험에 완전한 변화가 생겼지만, 항공기 납치의 위험성을 둘러싼 두려움 때문에 불편함을 감수한 것이다. 그리고 작지만 비슷한 문제를 겪고 있던 다른 국가에서도 이러한 변화를 빠르게 받아들였다.

그 이후로 국제민간항공기구 ICAO는 공항의 안전을 책임지는 보안 절차가 어느 공항에서나 보편적으로 이루어지도록 했다. 즉, 보안에 대한 예외적 기대치가 모든 승객들의 보편적 기대치가 되도록 만든 것이다.

사용자에게 보다 쾌적하고 안전한 서비스가 되도록 변화하는 것은 매우 중요하다. 때로는 그 변화가 기존 방식에서 다소 벗어나더라도 말이다. 앞선 보안 검사의 경우, 사용자들이 절차가 필요한 이유를 이해하고 바뀌기까지 많은 노력이 필요했다. 또한 몬조 은행은 사용자가 서비스를 직관적으로 사용할 수 있도록 최적의 모바일 앱 디자인을 구현해야 했다.

그러나 결정적으로 예상되는 서비스의 운영 방식을 변화시키려면 모든 사용자가 사용할 수 있도록 일종의 임계 질량 critical mass(바람직한 결과를 얻기 위한 충분한 양을 말함)이 필요하다. 표준으로부터 변화가 클수록

사용자들이 서비스를 사용하는 데 쉽게 익숙함을 느끼도록 보편적이어야 하는 것이다.

앞선 예시를 보면, 보안 검사의 도입이 미국 내 항공업계만의 이야기는 아니었다. 만약 그랬다면 새로운 시스템의 보안에 커다란 허점이 생겨 그 자체가 무의미해졌을 것이다. 무엇보다 이 시스템이 미국 내에서만 시행되었다면 승객들의 혼란과 불만은 더 커졌을 것이다. 오늘날에도 형편없는 설계로 승객에게 불편함을 주는 공항 시스템은 존재하지만, 생전 처음 방문한 나라의 공항에서 '보안 시스템' 자체가 없다면 얼마나 당혹스러울지 생각해 보라.

사용자의 기대와 일치하는 서비스를 만드는 것이 좋다는 사실이(그 기대가 사용자에게 해를 끼치거나 가능한 수준보다 뒤떨어지는 경우가 아니라면) 이제 확실하게 느껴질지도 모른다. 그러나 실질적으로 서비스를 디자인하면서 생각하는 기대치가 실제와 바로 일치하는 경우는 거의 없다.

우리는 우리가 사용하는 서비스를 주변의 환경이나 사용자가 사용하는 다른 서비스의 관점에서 생각하지 않는다. 혹여나 다른 관점을 고려하더라도 우리의 서비스만으로 사람들이 세상을 이해하는 방식을 변화시키거나 사용자가 머지않아 익숙해질 것이라 여긴다.

시장을 혁신하고 그 과정에서 보편성을 확보하면 사용자의 기대치를 바꿀 수는 있지만, 기존 서비스의 범위를 벗어나기 쉽다. 좀 더 현실성 있는 방법은 사용자가 쉽게 인식하고 잘 기능할 수 있는 무언가를 향해 반복적으로 작업하는 것이다. 이를 위해서는 서비스의 외부를 살펴보고 다른 동등한 서비스가 무엇을 하는지 분석하여 활용할 만한 것이 있는지 검토해야 한다.

완전히 다른 일을 하기로 결정했다면 그것이 직관적이고도 보편적으로 받아들여지도록 만들어야 한다. 이는 집단적 변화에 적극적으로 참여하고 여기서 얻은 성과와 이익을 공유하며 다른 사람들도 이러한 방식을 채택할 수 있도록 노력한다는 의미이다.

크리에이티브 커먼즈Creative Commons의 전 CEO인 캐시 캐설리Cathy Casserly는 2013년, '크리에이티브 커먼즈의 미래'라는 글을 통해 이렇게

말했다. "오늘날 당신의 작품을 다른 사람이 사용하지 못하도록 막는 것은 무의미한 일이다." 또한 영국 GDS의 말을 인용하자면 다음과 같다. "개방하라. 그러면 개선될 것이다."

당신의 서비스가 사용자에게 익숙한 방식으로 기능하게 만드는 것은 섬세한 균형을 필요로 하는 일이다.

친숙하게 기능하는 서비스를 만들기 위해서는 다음의 내용을 숙지하는 것이 좋다.

1. 당신의 경쟁자가 제공하는 서비스와 그 기능을 조사해 패턴을 발견한다.

2. 당신의 서비스가 좀 더 간단하고, 직관적이고, 효과적으로 제공될 수 있는 방법을 생각한다.

3. 만약 그런 방법을 발견했다면, 서비스의 운영에 관한 사용자의 기존 기대치와 어떻게 다른지 파악한다.

4. 서비스의 변화가 직관적으로 받아들여지는지 확인한다.

5. 서비스 운영의 변화를 다른 사람들과 공유하며 보편적인 양상으로 만든다.

개방하라 그러면 개선될 것이다

영국 정부의 디자인 원칙

6

좋은 서비스는 사전 지식이 없어도 사용할 수 있다

서비스는 사용자가 사전 지식을 가지고 있을 거라는 가정 아래 운영되어서는 안 된다.

뉴욕에서 열리는 콘퍼런스에 참석하기로 한 제니퍼 데이비드^{Jennifer David}는 만일의 사태에 대비해 짐을 싸기로 했다. 단정한 업무용 옷은 물론 여가 시간에 입을 옷, 한 달간 매일 갈아입어도 될 만큼 많은 티셔츠를 준비했다. 뉴욕의 JFK 공항에 도착한 그녀는 가방을 찾아서 호텔로 향했다. 외출하기 전에 옷을 정리하려고 여행 가방을 열어 본 제니퍼는 다른 수백만 명의 여행자가 그랬듯 자신도 수하물을 잘못 집어 들었다는 사실을 알게 되었다. 말쑥한 정장과 드레스 대신 축구팀 셀틱 FC^{Celtic FC}의 유니폼과 사각팬티 네 장, 흰색 스포츠 양말 다섯 켤레, 그리고…… 발기 부전 치료제 한 알. 누군지 모르는 가방 주인은 여행지에서의 신나는 주말을 계획한 듯 보였다.

제니퍼는 즉시 항공사에 연락해서 실수로 들고 온 가방을 바꾸려 했다. 그러나 분실된 수하물을 찾는 일은 단순히 협상해서 될 서비스가 아니었다. 항공사는 공항으로, 공항은 공항 당국으로, 공항 당국은 분실된 수하물을 찾아 주는 서비스 기업 월드트레이서^{WorldTracer}로 일을 넘겼다.

월드트레이서는 항공사와 상관없이 사용자가 잃어버린 수하물의 추적을 돕는다. 2018년에만 약 2,480만 개의 수하물이 '잘못 처리'되었으며, 복잡하게 얽힌 항공사, 공항 당국, 지역 경찰 때문에 분실 수하물을 찾아서 확인하고 사용자에게 돌려주는 것은 매우 큰 일이었다.

항공업계에 종사하는 게 아니라면 월드트레이서와 같은 회사가 존재한다는 사실도 모를 것이다. 그러나 이 회사는 한 서비스의 실패가 다른 서비스로 이어지는 전형적이고도 특별한 예라고 할 수 있다. 월드트레이서와 같은 회사의 도움 없이 잃어버린 수하물을 되찾기 위해서는 많은 시간과 노력이 필요하다. 말도 통하지 않는 다른 나라에 존재하는 수많은 조직과 소통하고 협상해야 한다는 의미이다.

월드트레이서 같은 서비스는 대부분의 서비스가 사용자에게 전문성을 요구하기 때문에 생겨난다. 어디가 어디인지 도무지 알 수 없는 오래된 공공 기관의 건물처럼, 다수의 서비스가 사용자에게 이전의 경험이 있을 거라 가정하고 디자인된다. 그리고 월드트레이서 같은 서비스는 기생충처럼 실패한 서비스의 내부나 주위에 자리를 잡고 사용자가 필요로 하는 것

을 제공한다. 그들은 흩어져 있는 점들을 연결하고 떨어진 조각을 붙여 사용자가 스스로 하는 것보다 더 빠르고 저렴하게 일한다.

조금만 살펴보면 이런 서비스는 세상에 널려 있다. 개인 회계사, 자산 관리자, 부동산 양도 전문 변호사 같은 직업이 제공하는 서비스는 이미 잘 알려져 있고 오래 지속되어 왔기 때문에, 집을 사거나 세금을 내는 과정이 간단하다면 이런 서비스는 필요 없었을 거라는 사실조차 잊게 된다.

그러나 최근 몇 년 동안 차세대 '기생 서비스'가 발전하여 복잡하고 이해하기 어려운 서비스를 수행하는 데 도움을 주고 있다. 그리고 이 서비스들은 빠른 속도로 진화하고 있다. 과거부터 사용자에게 어려움을 안겨 주었던 산업 분야가 가장 많은 영향을 받고 있는데, 그중 단연 두드러지는 것은 금융 서비스이다.

법칙 4에서 살펴본 영국의 스타트업 클레오가 좋은 예이다. 클레오는 여러 은행 계좌를 관리하는 챗봇 기반 서비스로, 사용자가 은행에 직접 가지 않아도 자산을 관리할 수 있도록 한다. 기존 은행의 디지털 서비스는 접근이 힘들어 소통이 어려운 측면이 있다.

이러한 '기생' 서비스는 사용자에게 시간에 대한 비용을 청구하거나 서비스 제공 업체에 서비스의 비용을 청구하여 전체적인 서비스 비용을 증가시킨다. 이것이 때로는 서비스 제공 업체가 직접 서비스를 제공하는 것보다 효율적이지만, 결국 서비스 비용을 지불할 수 없는 사용자는 배제한다는 의미이다.

한편, 세계 각국의 정부를 대신해서 이러한 서비스를 제공하는 산업이 있다. '비자'나 '운전면허증', '여권 서비스'를 검색하면 본래는 무료(실제로는 비용이 들더라도)로 사용할 수 있는 공공 서비스를 일정 비용을 받고 처리해 주는 서비스(대부분은 승인되지 않은)를 찾을 수 있다.

정부에서는 이런 서비스를 검색 결과에서 제외하기 위해 최선을 다하지만, 여전히 디지털 공공 서비스 중 상당 부분이 이미 전문가인 사람들만 찾고 사용할 수 있기 때문에 성행할 수밖에 없다. 이들은 당신을 대신하여 일을 한 보상으로 교묘하게 돈을 받아 간다. 이런 서비스에 지불할 돈이 없는 사람은 시간을 투자해서 복잡함을 스스로 해결해 나가는 방법을 배

워야 한다. 어느 쪽이 되었든 결과는 같다. 스스로 서비스를 익힐 수 있는 소수의 사람이나 비용을 지불하는 의뢰인을 대신하여 일하는 전문가만이 사용할 수 있는 서비스인 것이다.

물론 이는 악순환이다. 하지만 점점 더 많은 전문가들이 서비스를 복잡하게 유지하여 자신의 비즈니스 모델을 지켜 나가고 있다. 그리고 사용자는 서비스의 복잡함이 너무 익숙해진 나머지 점점 본래 서비스에 기생하는 서비스가 실제 '전문가'라고 믿게 된다.

특히 공공 부문에 사용자들이 중개인이나 부동산 양도 전문 변호사, 세무 전문가, 법률 고문이라고 믿는 서비스가 다수 존재한다. 하지만 많은 민간 부문에서, 특히 대부분 크고 오래된 업체들이 자신의 서비스가 사용자에게 직관적이지 않다는 사실을 잊고 서로 같은 방식으로 작동한다. 그리고 이는 연금 수령 서비스나 에너지 공급업체를 바꾸는 것처럼 모든 사용자가 일의 진행 방식을 알고 있는 일부 서비스의 보편성으로 인해 생겨나며, 단순히 '더 편하니까' 전문가에게 일을 맡기는 것이라 여긴다.

보편적인 서비스일수록 이러한 기대를 가지기 쉬우며, 나쁜 디자인에 안주하거나 더 많은 기생 서비스를 낳게 된다. 소위 '전문가'를 위한 서비스, 즉 다른 사람의 세금 신고서를 제출하거나 주택 매매에 필요한 행정처리를 돕는 것 같은 일을 반복적으로 하는 사람들을 위한 서비스조차 언젠가는 이 직업에 새로 뛰어든 사람이 사용해야 할 때가 올 것이다. 태어날 때부터 운전을 할 줄 알거나 연금이 무엇인지, 왜 필요한지 아는 사람은 없다. 일반적으로 주변 사람들에게 이런 지식을 습득하기는 하지만, 흔히 하는 추측일 뿐이다. 사용자에게 기대되는 사전 지식은 특정 서비스의 운영 방식에 관한 것뿐만 아니라 단순한 상황에 대처하는 방식까지 확장되어 행정적인 지식까지도 포함한다.

레스토랑에서 자리를 잡으려면 입구에서 기다려야 한다. 그리고 이는 유럽에서 의료 행위를 받기 위해서는 환자가 적극적으로 움직여야 한다는 것을 아는 것과 동일하다. '일이 진행되는 방식'이라는 말이 가진 미묘한 뉘앙스는 배우고 난 후에야 확실히 알 수 있으며 모든 사람이 배우는 것도 아니다.

경험자만
사용하는
서비스는
없다

2000년, 스티브 크룩^{Steve Krug}은 저서 《사용자를 생각하게 하지마!》를 통해 사용자와의 상호 작용을 가능한 한 쉽게 하는 방법과 이유를 다음과 같이 설명했다. "무언가를 명백히 만들 수 없다면 최소한 설명을 덧붙일 필요는 없어야 한다. …… 클릭 수가 늘어나는 것은 괜찮다. 클릭할 때 고민할 필요만 없다면 말이다."

그러나 사전 지식이 없는 사람이 서비스를 효과적으로 사용하기 위해서는 단순히 유용성만 필요한 것은 아니다. 사용자가 서비스를 처음 사용했을 때의 경험으로부터 오는 인상은 그 이후로도 깊은 잔상을 남긴다.

당신의 서비스나 유사 서비스에 관한 사전 지식이 없더라도 사용할 수 있는 서비스를 디자인하기 위해서는 다음의 내용을 생각해 보아야 한다.

1. 누군가 당신의 서비스를 필요로 할 때 그것이 있다는 사실을 어떻게 알 수 있는가?

사용자가 서비스의 존재를 알고 있는가?

2. 서비스를 어떻게 찾을 수 있는가?

검색을 통해 원하는 서비스를 스스로 찾을 수 있는가?

3. 서비스에 어떻게 접근할 수 있는가?

서비스의 목적을 명확히 설명하고 있는가?
사용자는 서비스에 무엇을 기대해야 할지, 스스로에게 무엇이 기대되는지를 알고 있는가?

앞의 법칙 3에서 보았듯이, 사전 지식이 없는 사람들을 위해 서비스를 디자인하는 일의 대부분은 그들이 갖는 기대치를 이해하는 데 있다. 그러나 이러한 기대가 잘못된 이해를 기반으로 일어나거나 사용자의 잘못된 서비스 사용을 초래하는 일도 있다.

영수증을 모으는 사람들의 습관은 과거 경험이 그대로 이어지는 것의 좋은 예시이다. 카드 회사인 비자^{Visa}가 2012년에 실시한 조사에 따르면,

새로운 서비스에
관한 이해는
과거의 경험을
바탕으로 한다

다섯 명 중 한 명은 영수증을 받은 즉시 버리지 않는다. 쓸데가 있어서라기보다는 서비스가 기능하는 방식을 모르면 잘못된 믿음이나 추정에 근거해 안전이나 접근 수단, 유용성을 가정하기 때문이다. 결국 사용자가 서비스를 신뢰해야 할 때 불신하게 될 수도 있으며, 그 반대의 상황이 벌어질 때도 있다.

우버나 기타 차량 서비스 앱이 널리 보급되기 전인 2009년, 런던교통공사^{TfL}는 런던 지하철에 예약하지 않은 콜택시의 위험성을 경고하는 광고를 게시했다. 광고에는 '예약하지 않은 택시를 타는 것은 낯선 사람의 차를 타는 것과 마찬가지다'라고 적혀 있었다.

TfL이 잘 알지 못하는 차량에 탑승하는 일의 위험성을 설명하는 캠페인을 시행한 것은, 지난 몇 달간 택시에 탑승한 승객을 향한 무차별 공격이 잇따라 일어났기 때문이다. 그러나 사람들은 본인이 탄 택시의 운전사가 어떠한 회사에 소속되어 있고, 이 회사가 직원들의 정보를 가지고 있기 때문에 무슨 일이 생기면 이 사람을 추적할 수도 있다는 생각을 했다. 그리고 이에 따라 미리 예약했다면 낯선 차량이 아니라는 결론에 도달했다. 물론 이는 사실일 수도, 사실이 아닐 수도 있다. 이런 잘못된 믿음이나 가정이 얼마나 취약한지, 그리고 이것이 우리가 세상과 교감하는 데 얼마나 큰 영향을 끼치는지 아는 것은 어렵지 않다.

영국의 여권 사무국은 서면으로 신청되던 여권 갱신 서비스를 디지털로 전환하는 과정에서 이러한 사실을 발견했다. 그들은 새로운 서비스와 관련해 한 문제에 직면했다. 사용자들이 종이로 서비스를 신청하는 것에 너무 익숙해져 신청서 접수 여부의 확인을 우편 발송 기록에 의지하기 시작했다는 것이다. 디지털 서비스에는 신청 여부를 확인할 길이 없었고, 평소 디지털을 익숙하게 사용하는 사람들까지도 '보안'을 위해 서면 서비스에 의존했다.

영수증을 모으거나 미리 예약한 콜택시를 신뢰하고, 종이로 된 여권 신청서를 우편으로 보내는 습관이 말해 주는 것은 그 어떤 사용자도 서비스를 정확히 이해한 상태로 새로운 서비스에 이르지 않는다는 것이다.

당신의 서비스를 사용하는 사람이 비록 처음이더라도 일종의 가정이

사람들은
일이 어떻게
진행되는지
알지 못하면
제멋대로
상상해 버린다

나 기대, 잘못된 믿음을 가지고 있다면 이를 명확하게 바로 잡거나 조정해야 한다. 그리고 이를 위한 첫 번째 단계는 사용자가 애초에 가지고 있는 기대치를 이해하는 것이다. 즉, 사용자 조사를 통해 알아내야 한다는 의미이다.

사용자의 기대치를 이해하면 적극적으로 고쳐 나가야 할 기대치와 서비스로 디자인해야 할 기대치가 분명해질 것이다. 이것이 무엇인지는 당신만이 알 수 있지만, 일반적인 사용자와 기업, 사회 전체에 좋은 기대가 무엇인지 숙고해야 한다. 좋지 않은 기대라면, 대처할 수 있는 방법을 강구해야 한다. 또한 사용자가 서비스를 처음 사용할 때의 기대치를 탐색하는 것과 더불어 이것이 사용자 여정 내의 다른 서비스에 미치는 영향을 이해해야 한다.

사전 지식이 없어도 쉽게 쓸 수 있는 서비스를 만들기 위해서는 다음의 내용을 유념한다.

서비스를 쉽게 찾을 수 있는지 확인한다.
사용자가 언제 어떻게 도움을 필요로 하는지, 어떤 언어로 서비스를 탐색하는지 이해해야 한다. 자세한 내용은 법칙 1을 참고한다.

서비스의 목적을 명확히 한다.
당신의 조직이나 서비스를 전혀 모르는 사람도 자신이 무엇을 필요로 하는지, 언제 사용하면 되는지를 명확히 알고 싶어 한다. 당신의 서비스가 어떤 것인지, 사용자가 아직 목표를 달성하지 못했다면 어떤 도움을 줄 수 있는지를 신속하게 설명한다. 자세한 내용은 법칙 2를 참고한다.

사용자가 알고 있는 것을 예단하지 않는다.
사용자가 당신의 서비스나 유사 서비스에 어떤 지식과 경험을 갖추고 있는지 멋대로 추정하지 않는다. 당신의 서비스가 이런 가정을 바탕으로 디

자인되지는 않았는지 꼼꼼히 살핀다. 만약 이러한 부분이 있다면 리스트로 만들어 고쳐 나가는 것이 좋다. 바꾸는 것이 어렵다면 사용자에게 이를 분명히 설명한다.

사용자에게 친숙한 방식으로 운영한다.

서비스의 운영 방식 중에는 너무도 보편적이어서 이를 벗어나면 혼란을 불러일으키는 것도 있다. 다양한 그룹을 대상으로 충분한 사용자 조사를 실시하면 '대부분의 사람들'이 이해하는 것을 파악할 수 있다. 자세한 내용은 법칙 5를 참고한다.

조직의 구조와는 무관한 방식으로 운영한다.

서비스를 이해하는 동시에 조직적인 구조까지 탐색하는 것은 사전 지식이 없는 사용자에게 매우 어려운 일이다. 목적지에 도달하기 위한 여정의 단계적인 것까지 정해야 하기 때문이다. 이는 마치 여정마다 각각 다른 종류의 지도를 사용하는 것과 비슷하다.

서비스를 누가 제공하는지 알지 못하더라도 원활하게 사용할 수 있도록 만든다. 자세한 내용은 법칙 7을 참고한다.

7

좋은 서비스는 조직의 구조와 무관하다

서비스는 사용자에게 서비스 제공 조직의 내부 구조를 불필요하게 노출하지 않아야 한다.

영국의 스라이바^{Thriva}는 사람들이 집에서 안전하고 편리하게 자신의 건강 상태를 점검할 수 있게 만드는 것을 목적으로 2016년에 설립되었다. 덕분에 당뇨나 호르몬 불균형, 영양실조 등 다양한 질환을 가진 사람들이 병원에 가지 않고 건강 상태를 체크할 수 있게 되었다. 한편 이를 통해 사람들의 건강 관리 방식에 변화가 생겼을 뿐만 아니라, 또 다른 흥미로운 일이 발생했다.

스라이바는 서로 다른 조직에서 제공하는 다양한 구성 요소로 이루어져 있다. 특히 스라이바 서비스는 암부터 콜레스테롤로 인한 병까지 모든 질환을 검사할 수 있는 영국의료보험^{NHS}의 실험 시설 단체인 영국 자치주 병리학 연구실^{British County Pathology Labs}의 전국 네트워크를 활용한다. 이 연구실은 NHS 병원에서 사용하는 것과 같은 연구실이기 때문에 자체적인 규정이 존재한다. 모든 샘플은 엄격하게 라벨이 붙은 형태로 보내야 하며 실험실을 운영하지 않는 주말에는 불가하다. 그리고 이러한 규정은 모두 스라이바가 사용자에게 제공하는 서비스에 통합되어 있다.

여러 조직이 서로 연결되어 하나의 원활한 서비스를 제공한다는 것은 제휴와 협력이 이루어졌다는 점에서 매우 큰 성과라 할 수 있다. 하지만 오늘날의 많은 서비스가 그렇듯, 조직간의 경계를 넘나드는 것이 일반적인 모습은 아니다.

인터넷 시대의 서비스는 조직의 경계를 따르지 않는다. 사용자가 구글을 통해 자신의 니즈에 맞는 서비스를 검색하는 세상에서 이는 우리 또는 다른 조직이 제공하는 서비스의 한계가 아닌 사용자가 달성하고자 하는 목표에 의해 정의된다.

법칙 1과 3에서 보았듯이, 사용자의 시작점과 무엇을 찾고자 하는지는 그들이 달성하고자 하는 일에 얼마나 익숙한가에 달려 있다. 경험의 수준과 관계없이 모든 사용자에게 적용되는 규칙은 서비스를 누가 제공하는지보다 목표를 달성하는 것이 더 중요하다는 점이다. 즉 서비스를 우리가 제공하는 것의 경계가 아닌 그들이 달성하려는 목표로 정의할 때, 조직을 운영하며 마주하는 경계를 넘어 새롭고 복잡한 과제를 해결할 수 있다.

주택 매매의 예를 들어 보자. 집을 사고 파는 서비스는 사용자가 우선

인터넷 시대의 서비스는 조직의 경계를 따르지 않는다

부동산 감정인을 찾을 것이라 예상할 수 있다. 그러나 사용자는 '감정부터 입주까지 모든 여정을 완벽하게 아울러 제휴하는', 즉 주택 매매에 도움이 되는 서비스를 찾을 것이다. 이 상황에서 우리의 과제는 사용자의 목표가 현재 우리가 할 수 있는 범위 내에 있는지의 여부와 관계없이 그 목표를 달성하도록 돕는 것이다.

이 책의 서문에서 보았듯이, 인터넷이 있기 전 대부분의 조직은 이러한 방식으로 작동하도록 디자인되지 않았다. 다시 말해 세분화, 고립화되어 있었기 때문에 찾는 것조차 쉽지 않았다. 그리고 서비스가 인터넷에 맞춰 디자인되지 않은 것은 단지 해당 조직이 이런 방식에 따라 서비스를 제공하도록 설정되지 않았기 때문이다.

우리의 조직은 서비스가 오랫동안 큰 변화 없이 일관되게 만들어지고 제공되는 세상을 위해 디자인되었다. 변화의 속도가 현재보다 훨씬 느렸던 환경에서 기능하도록 디자인된 것이다. 이렇게 변하지 않는 서비스는 또한 변하지 않는 조직에서 제공하도록 디자인되었다. 결국 소프트웨어와 시스템의 구축 비용은 올라가고, 기술의 습득과 관리는 어려워졌다. 그 대신 우리는 사용자가 필요로 하는 기술이 아닌 당시에 가능했던 기술을 중심으로 비즈니스를 디자인했고, 결국 특정 일을 중심으로 구성된 융통성 없는 조직을 만들어 냈다.

이는 사용자의 전체 여정 중 일부를 완성하는 데에 매우 전문화되어 있다. 근본적으로는 비즈니스가 다양할수록 시스템과 소프트웨어가 더욱 복잡하고 불안정해지기 때문이다. 시스템 변경에 비용이 많이 드는 세상에서는 전문성이 높아질수록 가격이 저렴해진다.

예를 들어 부동산 중개인은 전문 기술을 보유하는 동시에 구매해도 안전한 주택인지 확인하는 감정인과는 전혀 다른 소프트웨어에 접근할 수 있어야 한다. 그러나 현재의 서비스는 이런 식으로 운영되지 않는다. 즉, 사용자는 자신이 구매하려는 부동산의 정보와 안정성, 증축 가능 여부 등을 동시에 알고 싶어 한다.

이제 자산 관리와 같이 상품화된 비즈니스를 위한 소프트웨어는 조직의 인사와 재무를 관리하는 프로세스와 마찬가지로 쉽게 구매할 수 있다.

1970년대에 비해 대학 졸업생이 20퍼센트 이상 증가한 취업 시장에서는 숙련된 근로자에 대한 접근도 훨씬 쉬워졌다.

우리는 여기서 처음으로 다수의 서비스와 결합하려는 전례 없는 수요에 직면하게 되었다. 그러나 이러한 제휴 서비스는 각각의 조직이 가진 능력과 소프트웨어를 넘어서는 문제를 낳았다. 한편 조직의 경계를 넘어 협력할 수 있는 능력이 있음에도 불구하고 사용자의 서비스 여정을 파편화시키는 서비스는 네 가지의 근본적인 원인을 가진다.

데이터의 분리

서비스 경험의 사일로 현상이 일어나는 가장 흔한 이유는 사용자에 관한 데이터가 필요한 사람들 사이에서 공유되지 않기 때문이다. 이로 인해 사용자는 해당 데이터를 조직 내 여러 부문 또는 다양한 조직에 제공해야 한다.

때로는 이 데이터가 분리되어야 할 때도 있다. 예를 들어 정부는 당신의 건강 기록이나 범죄 이력, 혼인 여부, 재정 상태 등 다른 조직에 비해 좀 더 자세한 정보를 가지고 있을 것이다. 이러한 데이터를 한 사람의 손에 맡기면 의료 기록이나 기타 정보를 바탕으로 일부 사람들의 고용을 배제할 가능성이 크다.

경우에 따라서는 조직 간의 분리를 통해 오프라인의 데이터를 통제한다. 하지만 데이터의 분리는 대부분 무의식적으로 발생하는 것이다. 이를 피하기 위해 서비스의 전체 여정에 어떤 데이터가 흐르는지, 누가 데이터를 수집하고 접근할 권할을 가지는지 검토한다. 동일한 데이터가 여러 번 수집되었음에도 공유되지 않는 영역을 찾고, 이를 활용해 사용자의 끊임없는 여정을 디자인한다.

호환되지 않는 프로세스

서비스 내 단계의 불일치가 일어나는 또 다른 경우는 조직의 프로세스와 방침이 다른 조직과 일치하지 않는 것이다. 이는 여정의 일부가 시간을 빼앗아 다음 단계에 맞출 수 없거나 단계를 나아가는 데 있어 무언가 필요한 상황일 수도 있다.

이에 서비스의 각 단계에서 필요한 것을 살펴보고 어긋난 부분이 어디인지를 찾는 것이 중요하다. 또한 사용자가 어떤 활동을 해야 하는지, 언제 완료해야 하는지, 타임라인에 맞춰 진행되고 있는지 확인하는 것이 좋다.

호환되지 않는 사용 기준

사용자가 정한 서비스의 사용 기준이 다른 부분에서는 완전히 다르게 적용되는 경우이다. 일반적으로 흔하게 일어나지는 않지만, 일어난다면 사용자에게 큰 불편을 안겨 줄 수 있다. 이를 막기 위해서는 서비스의 모든 필수 요건을 계획하고, 이것이 모든 접점에서 일관적으로 적용되는지 확인해야 한다.

일관성 없는 언어

조직 내 부서나 조직 간의 언어가 일치하지 않는 것은 사소한 문제처럼 보일 수 있다. 그러나 서비스의 각 부분이 동일하게 정의되지 않으면 프로세스를 진행하기 위해 사용자에게 특정 문서나 도중의 무언가를 요청할 때 큰 혼란을 일으킬 수 있다.

이에 문서나 프로세스, 해야 할 일 등 서비스 내의 모든 용어를 살핀 후 서비스의 각 부분에서 어떻게 해석되는지 알아봐야 한다. 사용자가 참조해야 할 명칭의 분류를 정리하고, 서비스에 사용되는 용어가 모든 부분에서 공통적으로 쓰이는지 확인한다.

위의 네 가지를 살펴봄으로써 서비스가 현재 겪고 있는 고립과 단절 문제를 해결할 수 있을 것이다. 그러나 무엇보다 처음부터 조직에 이러한 분리가 왜 일어났는지를 이해하고 다시 발생하지 않도록 주의하는 것이 중요하다.

1967년, 멜빈 콘웨이Melvin Conway는 〈하버드 비즈니스 리뷰Harvard Business Review〉에 'How Do Committees Invent?(위원회는 어떻게 발명을 하는가?)'라는 제목의 논문을 제출했다. 이 논문은 고립된 조직이 고립된 서비스를 만들어 내는 현상을 최초로 설명했다. 그는 논문에서 조직의

구조는 조직이 제공하는 서비스의 구조에 직접적인 영향을 미친다는 이론을 제시했다.

콘웨이는 조직이 분리되고 고립된 소프트웨어 엔지니어로 구성되어 있다면, 결과적으로 분리되고 고립된 서비스를 만들 것이라고 주장했다. 그는 소프트웨어의 각 부분을 만든 디자이너가 효과적으로 의사소통할 수 있다면 이러한 분리는 문제가 되지 않는다고 말했다. 이는 '소프트웨어의 설계자 및 실행자가 다른 소프트웨어의 설계자 및 실행자와 의사소통하지 않으면 서로 올바르게 조화할 수 없기 때문'이다. 중요한 것은 '소프트웨어의 시스템은 필연적으로 그것을 만든 조직의 사회 구조와 유사성을 보인다'는 점이다.

이처럼 의사소통이 단절되는 것은 일종의 조직 엔트로피entropy(무질서의 정도)로 볼 수 있다. 깔끔히 정리된 정보는 형태와 의미를 잃고, 결국 전달을 반복할수록 혼돈 상태가 된다. 마치 어린아이들이 친구들과 귓속말로 단어를 전달하는 것처럼 정보가 잘못 전달되기 쉽다.

〈하버드 비즈니스 리뷰〉는 콘웨이의 주장에 근거가 없다는 이유로 그의 논문을 거부했다. 그러나 50년 이상이 지난 지금, 콘웨이의 법칙은 고립된 조직이 고립된 서비스를 만드는 이유를 설명하는 가장 중요한 이론이 되었다.

콘웨이가 발견한 내용 중 가장 유해한 것은, 조직 간의 격차가 사용자가 느끼는 즉각적인 경험뿐만 아니라 요구를 충족하는 서비스를 디자인하고 제공할 수 있는 능력에도 점차 실질적인 영향을 미친다는 것이다.

콘웨이는 다음과 같이 말했다. "처음부터 나무랄 데 없는 디자인은 거의 없기 때문에 일반적인 시스템이나 개념을 바꿔야 할 수도 있다. 그러므로 조직의 유연성은 효과적인 디자인에 있어 매우 중요하다." 당신이 만든 조직은 서비스를 구축하기 위한 기계와 같다. 다른 기계나 도구와 마찬가지로, 제대로 기능하거나 설계되지 않은 조직 역시 제대로 된 디자인을 만들 수 없다.

고립된 조직은 고립된 서비스를 만든다

과거에는 조직의 규모나 형태가 사용자에게 완벽한 여정의 경험을 제공할 수 없다는 것을 극복하기 위한 방법으로 동일한 서비스를 제공하는 조직을 사들이거나 그들과 합병하는 것을 택했다. 가장 일반적인 두 가지 모델은 수직 통합과 수평 통합이다.

수직 통합은 비즈니스를 생산 전후의 단계로 확장하는 것이다. 유통 창고를 구입하여 벽돌의 보관과 판매를 동시에 해결하는 벽돌 공장을 예로 들 수 있다. 반면, 수평 통합은 동일한 업무를 하는 기업을 사들여 더 큰 규모의 설비를 사용하는 것을 말한다. 벽돌 공장이 다른 벽돌 공장을 산다면, 이는 수평 통합에 해당한다.

그러나 이는 제조업계를 위해 디자인된 경제 모델이며, 스라이바 같은 서비스가 그들의 서비스의 다른 부분을 제공하는 기업과 어떻게 통합하는지를 설명하지는 못한다. 사용자에게 경험 전체를 제공하기 위해 기업이 다른 기업을 사들이거나 새로운 경제 모델을 활용하는 경우가 늘어나고 있다. 그리고 이는 일종의 '경험 통합'이라고 할 수 있다.

경험 통합은 통합된 여러 조직에서 경험을 제공한다는 의미이다. 다른 기업이 당신의 서비스를 통합한다면 당신의 서비스 또는 조직이 크게 변한다는 의미가 될 수도 있다. 사용자와 대면하는 서비스로부터 서비스의 모든 여정을 제공하는 인프라적 요소도 갖추어야 한다는 것이다.

'서비스 애그리게이터service aggregators'(여러 기업의 상품이나 서비스를 한데 모아 비교해 볼 수 있는 것)라는 새로운 패러다임이 좋은 예시이다. 고컴페어GoCompare나 컴페어더마켓Compare The Market처럼 다양한 서비스를 비교해 볼 수 있는 사이트는 사용자가 유사한 서비스에서 필요한 것을 선택하도록 돕는다.

전력 소비량을 디지털로 계측하는 스마트 전력계가 등장하면서 사용자들은 더 좋은 조건의 전기 공급업체로 옮기는 것이 쉬워졌고, 이에 사용자 여정이 점차 확장되고 있다. 또한, 이와 동시에 '비교하는 서비스'를 공공 기반 인프라로 만들었다.

은행업계에서도 이와 유사한 변화가 일어나고 있다. 플럼Plum(은행 계좌의 입출금 정보를 모니터링하여 소액 저축을 도와주는 앱)이나 클레오

와 같은 서비스는 페이스북 챗봇을 기반으로 온라인 계좌에 접근하거나 서로 다른 은행의 계좌 간에 예금을 이동할 수 있도록 한다. 한때 에너지 공급업체나 은행처럼 서비스와 사용자 경험을 완전히 통합하던 사업은 이제 하나의 인프라를 제공하는 업체로써 다른 기업의 신세를 지는 형편이 되었다.

이러한 사례에는 변화의 문을 연 조직은 서비스 통합을 이룬 반면, 다른 조직들은 기존의 모습을 유지한 채 심지어 어떤 변화가 일어나고 있는지조차 알지 못한다는 공통점이 있다. 그들이 성공할 수 있었던 이유는 그들이 사용자에게 가져다주는 가치가 개별적인 조직으로는 달성할 수 없는, 즉 고립되어 있던 다양한 조직 사이의 협업이기 때문이다.

경험은 원하든 원하지 않든 통합될 수 있으며, 비즈니스 모델 또한 소비자와 대면하는 것에서 다른 사람의 서비스를 지원하는 것으로 하루 만에 전환될 수 있다. 그리고 이것이 바로 가장 순수한 형태의 시장 혁신이라 할 수 있다. 물론 이외의 다른 방법도 존재한다.

위의 사례와 콘웨이의 법칙은 무엇보다 서비스가 사용자에게 적합한 것을 제공하는지를 좌우하는 것은 원활한 의사소통이라는 사실을 보여 준다. 우리는 더 잘 협력하고 함께 일할 수 있는 방법을 찾기보다는 최소한의 관계로 모든 것이 원활하게 기능하는 완벽한 구조를 얻는 데 집중한다. 이로 인해 서비스 일부를 '효율적으로' 제공하는 별도의 부서나 조직, 하위 브랜드가 늘어날 수 있다. 그리고 이때 전체 여정에 걸친 의사소통을 희생하여 단일 서비스를 보다 쉽게 제공하기도 한다.

당신의 조직은 단순히 서비스를 구축하는 데 필요한 기계가 아니라 서비스가 고장 났을 때 수리를 하고, 아무도 찾지 않는 오래된 서비스가 되었을 때 이를 새롭게 디자인하는 기계이다. 이는 엄청나게 복잡한 변수와 시스템의 집합이며, 완벽하게 디자인하는 것은 거의 불가능에 가깝다. 설령 디자인하더라도 조직의 구조는 오늘보다 내일 더 달라져야 할 것이다.

이로 인해 오늘날 대부분의 조직은 있을 수 없는 '완벽함'을 달성하기 위해 끊임없는 재구성을 한다. 그러나 콘웨이가 말했듯이, 실제에서 가장 중요한 요소는 구조와 관계없이 효과적으로 소통하는 것이다. 그렇다면

협업은 새로운 타깃 오퍼레이팅 모델이다

타깃 오퍼레이팅 모델target operating model

: 기업의 현재 수준과 우선순위를 바탕으로 향후 운영 방향을 설정하여 전략적 비전을 성취하는 비즈니스 모델.

서비스가 조직의 경계를 넘어 기능하는지 확인하기 위해서는 어떻게 해야 할까?

정답은 '협업'에서 찾을 수 있다. 그러나 모두가 협업할 수 있는 것은 아니다. 이것이 쉬웠다면 아마 모두가 협업을 하고 있을 것이다. 현실에서 협업을 시작하는 것은 매우 어려운 일이며, 지속하기는 더 어렵다.

다른 조직이나 조직 내의 다른 부서에 있는 사람들은 서로 다른 속도로 일하는 동시에 별개의 목표를 가지고 있으며, 때로는 얻을 수 있는 금전적 이익도 상이하다. 본업에서 벗어나 직접적으로 관련 없는 누군가와 대화하려면 속해 있는 조직으로부터 때로는 명시적이고 때로는 암묵적인 허용이 필요하다는 점을 기억해야 한다. 그리고 이는 누구에게나 허용되는 것이 아닌 특권에 가까운 일이다.

협업과 의사소통을 활성화할 때, 하나의 공유 서비스에 관해 협력하도록 사람들을 지원하는 네 가지의 방법이 있다.

1. 허용

협업을 가능하게 하는 것은 관계자가 각각의 본업으로부터 벗어나 함께 일하는 것을 허용하거나 그러한 환경을 조성하는 것을 의미한다. 이는 조직의 문화적 측면에 변화를 주는 것은 물론, 조직 내부 혹은 다른 곳에서 효율적인 협력에 방해가 되는 기반 프로세스와 예산 관행 등을 바꾸는 것일 수도 있다.

2. 공동의 표준

서비스의 전반에 걸쳐 관행을 표준화하다 보면 간과하기 쉬운 부분이다. 협력하여 함께 일하기 위해 허용된 것들이 모두 무력화될 가능성이 있다. 모두가 함께 일하기 위해서는 일관되게 설정해야 할 공동의 표준이 존재한다.

3. 공동의 목표

조직 또는 조직의 집합이 서비스를 간소화하려면, 향후 어떤 모습일지에 대한 공통된 목표가 중요하다. 사람에 따라 비전 혹은 목적이라 부를 수도 있다. 무엇보다 중요한 것은 조직 내의 모든 사람이 함께 만들고 전적으로 지지해야 한다는 점이다.

4. 공동의 이익

협업이 이루어지기 위해서는 공동의 목표가 실질적인 이익까지 아울러야 한다. 핵심성과지표[KPI] 등을 의미하는 것이 아닌 수익의 공유를 계약하거나, 비용 청구가 모두 원활하게 이루어지는 것을 의미한다. 이익이 의사소통보다 중요해지지 않도록 주의한다.

조직의 구조에 구애받지 않는 서비스를 만들기 위해서는,

1. 조직 내의 부서나 동일한 서비스 중 일부를 제공하는 조직에 잠재되어 있는 사일로 현상을 이해한다.

2. 운영 모델을 바꿀 수 없다면 의사소통과 협업하는 방식을 변화시킨다.

3. 모두가 함께 일할 수 있도록 서비스의 표준과 목표, 이익을 공유하여 협업하는 것이 허용되는 환경을 조성한다.

8

좋은 서비스는 최소한의 단계만 필요로 한다

좋은 서비스는 사용자의 목표 달성을 위해 최소한의 상호 작용만을 요구한다. 이는 사용자가 때때로 조직과 상호 작용하지 않고도 자신의 요구를 충족할 수 있다는 의미이다. 한편, 사용자가 스스로 정보를 습득하고 중요한 결정을 내릴 수 있는 서비스는 다소 느리게 진행될 수 있다.

서비스는 여러 부분의 합으로 이루어지지만, 부분의 총합을 의미하지는 않는다. 서비스 내 단계의 수와 사용자가 각 단계를 지나는 속도는 각 부분의 역할만큼이나 중요하다.

주택을 매매하기 위한 서비스는 설문 조사를 포함한 여러 단계로 나누어진다. 그리고 설문 조사는 설문 조사 예약, 결과에 따른 조치 등과 같은 여러 작업으로 나뉜다. 그러나 각 단계가 왜 별개의 활동으로 존재하는지를 생각해 본 적 있는가? 우리는 보통 서비스 디자인의 다른 영역에 비해 서비스 단계의 수나 사용자가 그 단계를 밟는 속도에 관해서는 거의 생각하지 않는다. 이는 대부분의 서비스가 무의 상태에서 만들어지지 않기 때문이다. 우리는 서비스의 단계나 속도처럼 근본적인 질문을 하지 않고, 이를 그저 선택의 결과가 아닌 우연과 진화의 산물 정도로 생각한다.

조직 내의 기술적인 요건이나 정책, 법적 계약, 그리고 일하는 방식에 있어 일관성이 있다는 단순한 사실은 우리에게 너무나 당연히 받아들여진다. 때문에 우리는 서비스 단계의 수나 속도가 사용자가 속한 조건으로부터 발전하기보다는 사용자의 목표에 가장 적합한 방식으로 디자인될 수 있다는 사실을 잊는다. 하지만 서비스의 디자인 방식을 생각하는 것보다 애초에 각 단계가 존재하는 이유에 관해 이해해야만 한다.

누군가가 무언가를 하는 데 도움을 주는 것이 서비스라면, 사용자는 가능한 효율적으로 '무언가'를 이루고 싶어 할 것이다. 그 무언가가 휴가처럼 즐거운 일이든 세금 납부처럼 즐겁지 않은 일이든 상관없다. 무엇이 되었든 우리는 가능한 효율적으로 결과를 얻기 원한다.

서비스 내의 모든 단계가 귀찮거나 없어도 되는 고장난 과정이라 생각하기 쉽다. 우리는 모든 일이 저절로 이루어지고 따로 부탁하지 않아도 손안으로 들어오는 빛나는 미래를 꿈꾼다. 하지만 이것이 우리가 정말 원하는 걸까? 서비스의 모든 새로운 단계는 사용자에게 있어 전환의 순간이다. 물건을 고르는 것이 구입이 되고, 구입이 반품이 되는 것처럼 말이다.

서비스에 필요한 단계의 수에는 간단한 규칙이 있다. 서비스 단계의 수는 사용자가 내려야 하는 결정의 개수와 동일해야 한다. 그 이상도 그 이하도 안 된다. 경험을 바탕으로 서비스 단계를 결정하는 법칙은 스스로

이렇게 질문하는 것이다. 만약 이 일이 내가 알지 못하는 사이에 자동으로 진행된다면 좋은 걸까? 만약 대답이 '아니다'라면 해결할 수 있는 최선의 방법은 사용자가 자신이 하는 일을 완전히 파악하고 제어할 수 있도록 서비스에 별도의 단계를 만드는 것이다. 서비스의 각 단계는 서비스 제공 업체가 하고 있는 일의 투명성을 보여 주는 중요한 순간이다.

단순히 서비스의 단계를 디자인하는 것이 아닌 각 단계 사이의 공간을 디자인하라.

서비스의 단계를 디자인하듯이 그 사이의 '빈 공간'도 디자인해야 한다. 만약 그 사이 공간을 잘 활용한다면 이는 단순히 빈 공간이 아닌 목적을 지닌 공간이 될 것이다. 즉 사용자가 목표를 달성하기 위해 필요한 결정을 파악하고 제어할 수 있도록 한다.

일본의 고산수 정원은 이 아이디어를 완벽하게 포착했다. 흔히 '젠 정원zen garden'이라고 불리는 일본의 조경은 멀리 떨어져 있는 매우 작은 요소들로 구성되어 있다. 즉, '여백의 미'라는 원칙을 바탕으로 작은 이끼와 돌, 자갈 등을 활용해 빈 공간을 디자인한다. 그리고 그래픽 디자이너는 자신이 디자인하는 단어와 단락, 이미지, 그림 사이의 공간을 만드는 데 걸린 시간만큼 그것을 바라보는 데에도 시간을 할애함으로써 이 원칙을 고수한다. 이는 서비스에서도 마찬가지이다.

전통적인 고산수 정원과 마찬가지로, 서비스 단계 사이의 공간은 주변에 있는 것들의 중요성을 강조하는 유용한 기능을 한다. 서비스 사이에 틈

이 있을 때마다 우리는 다음에 해야 할 일을 생각할 시간이 생긴다. 이 틈은 잠시 멈춰 다음에 나아갈 경로를 생각하고 결정할 수 있는 기회이다. 하지만 실제로는 사용자의 요구를 고려하지 않고 서비스를 거치는 데 필요한 속도를 결정하는 경우가 많다. 2014년에 영국 정부가 도입한 소비자계약법Consumer Contracts Regulations이 그 예이다.

이 법안은 사용자가 보험, 전기, 가스, 수도, 통신망 회사를 바꾸려면 의무적으로 14일의 '냉각기'를 두어 사용자가 해약금 없이 계약을 취소할 수 있어야 한다고 규정했다. 또한 해당 기간 동안에는 사용자가 새로운 공급 업체로부터 연락을 받지 못하도록 규정했다.

이러한 법안은 사용자가 서비스 업체를 빠르게 바꿀 수 있도록 돕는 유스위치Uswitch나 고컴페어, 컴페어더마켓 같은 사이트 때문에 만들어졌다. 영국 정부는 사용자들이 새로운 공급 업체를 너무 빨리 결정하도록 강요받아 변심으로 인해 계약을 해지할 때 막대한 해약금을 내게 된다고 생각했다. 얼핏 들으면 좋은 생각처럼 들리지만, 누군가 급하게 결정을 내린 후에야 냉각기를 주는 것은 부러진 다리에 깁스를 하는 것과 같은 서비스 디자인이라 할 수 있다.

에너지와 통신망 공급업체는 서비스를 제공하기 위해 사전에 사용자의 집에 있는 장비를 물리적으로 점검하거나 설치해야 했고, 이로 인한 고객의 불만이 밀려 들었다. 새로운 업체로부터 아무런 연락 없이 14일을 기다려야 하는 상황이 사용자들을 혼란스럽게 만들었던 것이다.

이 사례는 추가적인 의사 결정을 위해 서비스 사이에 틈을 주는 것만큼이나 그 시점도 중요하다는 사실을 말해 준다. 이 법안은 심사숙고할 시간 없이 너무 성급하게 가입하는 문제를 해결하기보다 결정이 이미 끝난 후에 휴지기를 둠으로써 사용자를 완전히 혼란스럽게 만들었다.

서비스에 필요한 단계 수가 사용자를 위한 단계의 올바른 '구성'을 디자인하기 위해 필요한 유일한 요소는 아니다. 음악과 마찬가지로 서비스 단계의 수에는 분명한 리듬이 있어야 한다. 하지만 서비스마다(무엇이 적절한지에 따라) 리듬의 속도는 분명 다르다.

서비스에 따라서는 단계의 수를 줄이더라도 충분한 의사 결정과 경험

을 위해 속도를 늦출 필요가 있다. 심각한 질병을 치료하거나 고급 호텔에 체크인하는 것과 같은 서비스가 이에 해당한다. 한편, 서비스를 디자인할 때에는 어떤 단계가 있는지만 생각할 것이 아니라 각 단계의 속도를 고려하는 것도 중요하다.

리듬

서비스 단계의 수

사용자가 몇 개의 결정을 내렸는지에 따라 서비스의 단계를 마련한다.

템포

각 단계를 실행하는 속도

시간이 필요한 결정과 바로 결정할 수 있는 것들을 지정하고 그에 맞게 단계의 속도를 조절한다. 서비스의 템포를 활용하여 사용자의 결정이 필요하지는 않지만 관심이 온전히 집중되어야 하는 상황(즐거운 일을 겪는 상황처럼)에 대응한다.

모든 서비스는 각각 다르다. 고객이 서비스에 걸리는 시간을 얼마나 예상하는지, 얼마나 많은 결정을 내려야 하는지, 얼마나 오래 생각해야 하는지에 따라 서비스 기간과 복잡한 정도가 결정된다. 이는 사용자 조사를 통해서만 알 수 있지만, 이어지는 내용에 나오는 일반적인 두 가지 유형을 생각해 두는 것이 좋다.

'보다 많은 것에 관여해 많은 시간과 집중을 필요로 하는 서비스'부터 '적은 단계로도 많은 것을 처리할 수 있는 보다 빠른 서비스'까지 확장된 스펙트럼을 인지하고 각 단계의 수나 틈에 관해 생각하는 것은 좋은 서비스를 디자인하는 데 매우 유용할 것이다.

관여형 서비스

고려해야 할 사항이 많아 긴 시간이 걸리는 유형으로, 서비스의 단계가 더 복잡하거나 느릴 수 있다. 관여형 서비스의 예로는 의료 서비스가 있다. 치료가 신속하게 이루어져야 하지만, 서비스마다 소요되는 시간과 환자가 선택할 수 있는 사항이 상이하다.

거래형 서비스

거래형 서비스는 가능한 한 상호 작용 없이 매우 빠르게 시행되어야 하는 서비스를 뜻한다. 세금 납부나 식료품 구매 등의 서비스가 이에 해당하며, 서비스의 단계가 더 적거나 속도가 빠르다. 상업성이 강한 서비스의 경우, 구매 상황과 관련된 의사 결정 과정을 적극적으로 줄이기 위해 거래형 서비스를 제공한다. 생필품을 쉽게 구매할 수 있는 아마존의 '원클릭 주문 버튼one-click ordering button'이 대표적인 예이다.

관여형 서비스와 거래형 서비스 간에는 격차가 있다. 그러나 관여형의 특성과 거래형의 특성이 공존하는 것도 가능하다. 예를 들어, 휴가를 즐기기 위해 다양한 서비스를 예약하는 일은 빠르게 진행되길 원하고 비행기에서 내려 공항 직원들의 환영을 받는 일은 여유를 원할 수도 있다.

서비스에 필요한 단계의 수나 속도를 결정하는 것은 그 어떤 것보다 기존 서비스의 현실에서 벗어나는 일이다. 사용자의 필요에 따라 즉각적으로 완벽한 서비스를 구성하지 못할 수도 있지만, 의사 결정을 피해야 하는 지점이 어디인지, 그것이 얼마나 중요한지를 이해하면 향후 어떤 단계를 합하고 분리해야 할지 알 수 있다.

서비스의 단계에 관한 내용을 요약하자면,

1. 서비스의 어느 지점에서 의사 결정을 해야 할지 검토한다.

 서비스를 끝에서 끝까지 살펴보고 사용자가 의사 결정을 해야 하는 부분을 확인한다. 기존에 없던 단계라면 새로 만들고, 수가 너무 많다면 사용자의 편의를 위해 줄인다.

2. 사용자가 한 번에 한 가지 작업에만 집중할 수 있게 한다.

 사용자는 의사 결정에 집중할 수 있어야 한다. 이 과정이 서비스의 한 단계에 몰려 있다면 여러 단계로 분산시킨다.

3. 각 단계의 속도를 고려한다.

 서비스 내의 의사 결정이 얼마나 중요한지, 사용자가 무언가를 경험하기 위해 집중해야 하는 '현재의 시점'이 어디인지 확인해야 한다. 많은 결정이 필요한 단계는 속도를 늦추고, 사소한 결정으로 충분한 단계는 속도를 높인다.

9

좋은 서비스는 전체적으로 일관성 있다

서비스는 제공되는 채널과 관계없이 전체적으로 하나의 서비스처럼 보이고 느껴져야 한다. 이는 비주얼 스타일이나 상호 작용 패턴과 마찬가지로 서비스 내의 언어에도 해당한다.

AFC 아약스 암스테르담AFC Ajax Amsterdam이 1969년 유러피언컵 결승전에 진출하자 모두가 놀라워했다. 암스테르담 지역의 소규모 팀이었던 AFC 아약스에게는 그 자체만으로 절반의 성공을 이룬 것과 마찬가지였다. 1950년대에 시작된 네덜란드 프로 축구 리그의 창단 멤버였던 그들은 1965년 어떤 시도가 있기까지 국제 무대에서 이렇다 할 성과를 거두지 못했다. 여기서 말하는 어떤 시도란, 암스테르담 외곽 지역에서 온 전직 축구 선수이자 당시 잘 알려지지 않았던 감독, 리누스 미셸Rinus Michels을 취임시키기로 결정한 것이다. 미셸은 새로운 아이디어를 도입하고 싶어 했다. 12년간 아약스 선수 생활과 지역 팀 코치 경력이 있던 그는 선수들이 경기장 내에 원하는 위치에서 뛰도록 하는 새로운 코칭 방식을 시도했다.

그는 각 선수가 미리 정해진 위치에서 머무르며 경기하는 대형 대신에 원하는 위치에서 유연하게 경기하는 방식을 제안했다. 그는 골키퍼도 골대에만 매여 있을 필요가 없다고 말했다. 몇 달간 새로운 훈련을 한 팀이 독일 경기장에 들어섰을 때, 그들의 승리를 예상한 사람은 아무도 없었다. 여러 언론은 미셸의 독특한 훈련과 작전을 익히 알고 있었고, 완전히 실패할 것이라 생각했다. 자신이 공격을 해야 하는지 수비를 해야 하는지 알지 못하는 선수가 어떻게 경기를 제대로 할 수 있겠는가? 그러나 아약스의 선수들은 누가 어느 시점에서 득점해야 하는지 잘 아는 것처럼 보였을 뿐만 아니라, 일반적인 경기 운영을 하는 팀이라면 얻지 못했을 찬스를 얻어냈다. 누구든지 공을 차지할 수 있는 적당한 위치에 있다면 그대로 밀고 나가 득점을 해낸 것이다.

결국 팀 AC 밀란AC Milan에 패하기는 했지만, 아약스는 용감하게 싸웠다. 90분의 경기가 끝나고 종료 휘슬이 울렸을 때는 후에 미셸이 토털 풋볼total football(토털 사커total soccer라고도 부름)이라 이름 붙인 전략이 축구의 형세를 완전히 변화시킨 순간이었다. 미셸이 당시 축구에 관해 이해한 사실은 40년도 더 지난 후 통계학자 데이비드 샐리David Sally와 크리스 앤더슨Chris Anderson이 《지금껏 축구는 왜 오류투성일까?》에서 정의한 내용과 같다. 바로 축구는 선수 개개인보다 팀의 조직력이 중요한 '약한 고리weak-link'의 스포츠라는 사실이다.

축구에서 한 선수가 경기장 한쪽 끝에서 다른 쪽 끝으로 드리블하는 모습은 거의 보기 어렵다. 골을 넣기 위해서는 많은 선수를 거쳐야 한다. 모든 골은 여러 선수들이 상대로부터 공을 지키고 패스하고 골대에 넣기까지 쏟은 모든 노력의 총합이다. 이 과정에서 하나의 약한 고리가 있으면 상대 팀이 공을 가로채 점수를 낼 수 있는 기회를 제공하게 된다. 다시 말하면 한 팀의 축구 실력은 팀 내의 가장 약한 선수, 즉 팀이 공격하는 동안 공을 뺏기거나 중요한 패스를 놓치는 선수의 수준인 것이다. 경기 내내 한두 명의 슈퍼스타 선수에만 의존해도 점수를 낼 수 있는 농구와는 달리 축구는 조직력이 중요한 스포츠이다.

하지만 약한 고리의 스포츠도 예측하기는 매우 어렵다. 공을 너무 많이 패스하고 만지면 언제든 게임이 극적으로 바뀔 수 있다는 뜻이다. 미셸은 이 점을 이해하고 상황이나 포지션과 관계없이 팀의 모든 선수를 강하게 만드는 훈련을 했다. 아약스는 다른 팀과는 달리 어떤 상황에서도 약한 고리가 없었기 때문에 많은 경기를 이길 수 있었다.

한편 '약한 고리'가 단지 스포츠에만 적용되는 것은 아니다. 찰스 존스Charles Jones는 이 이론을 경제학에 활용하여 일부 개발 도상국이 제조나 건설 등 특정 경제 부양 산업에 투자를 함에도 경제적인 발전을 이루지 못하는 이유를 설명했다.

존스의 이론에 따르면 에티오피아나 콩고 민주 공화국 등의 나라가 수십억을 투자해 산업을 발전시키려고 노력함에도 다른 나라에 비해 성공을 거두지 못하는 이유는 해당 산업의 성공을 돕는 다른 요소가 부족하기 때문이다. 예를 들어 에티오피아의 아디스아바바Addis Ababa에 있는 의류 제조업체가 옷을 만들려면 원단인 면만 필요한 것이 아니라 천을 세척하기 위한 깨끗한 물, 기계를 돌리기 위한 전기, 제품을 운반하기 위한 도로, 작업을 위한 숙련된 인력도 필요하다. 판매를 위한 네트워크는 말할 것도 없다.

어떤 결과를 내기 위해 여러 사람의 협동이 필요한 경우, 이를 일종의 사슬처럼 조금 약하거나 더 강한 부분이 모두 더해져 전체적인 성공이나 실패를 결정한다. 사슬의 약한 고리 하나 때문에 한 기업이 접근성이 더 좋은 다른 시장에 있는 경쟁자들만큼 성공하지 못하는 것이다.

법칙 4와 7에서 보았듯이 서비스는 다양한 부분으로 이루어진 것은 물론, 다양한 파트너에 의해 제공된다. 각 연결 고리가 강하게 연결되어 있으면 매끄럽고 일관성 있는 하나의 경험으로 맞물린다. 그렇지 못한 경우에는 사용자가 연결 고리 사이의 공백에 빠져 서비스에 불편함을 느끼게 된다. 경기를 하는 90분 동안 여러 번의 득점 기회를 얻는 축구와 달리, 사용자에게 원활한 서비스 경험을 제공할 기회는 단 한 번뿐이다.

서비스 사이의 틈은 다양한 형태로 나타날 수 있다. 가장 흔한 것은 각 단계 사이의 일관성 결여로, 보통 서비스의 한 부분은 신경 썼지만 다른 부분에는 그렇지 못했을 때 발생한다. 티켓 예매 서비스에서 티켓을 사는 과정은 매끄럽지만 발권된 티켓을 찾기 어려운 경우가 그러한 예이다.

유럽 내의 열차 예매와 이용을 돕는 영국의 트레인라인^{Trainline}은 최근 이 문제점을 발견했다. 여러 제공 업체에 걸친 티켓 예약의 과정은 놀라울 정도로 쉽게 진행되었음에도 사용자의 메일함에서는 ‘트레인라인’으로 확인 메일을 검색할 수 없었고, 발권기에 티켓을 찾으러 가기도 전에 불편을 겪어야 했다. 다행히 트레인라인은 조사 과정에서 이 문제점을 발견하고 확인 이메일을 보내는 주소를 변경했다. 이외에도 이메일 검색 문제를 완전히 해결하기 위해 티켓 제작업체와 함께 디지털 방식으로 티켓을 출력할 수 있도록 했다.

사용자가 각기 다른 채널에서 서비스를 사용하는 경우도 일관되지 않은 경험을 겪기 쉽다. 여러 이유가 있겠지만, 가장 일반적인 이유는 특정 부분에 집중적으로 투자되어 디지털 경험을 제공하기 때문이다. 이외의 전화나 대면 서비스로 이루어진 부분과는 프로세스와 가치관을 제대로 공유하지 못한다.

영국의 슈퍼마켓 테스코^{Tesco}가 좋은 예이다. 1919년에 문을 연 테스코는 창립자 잭 코헨^{Jack Cohen}이 말한 ‘높이 쌓아 싸게 팔자’라는 모토를 바탕으로 1960년대에 호황을 누렸다. 온라인 식료품 시장으로의 전환에 성공한 테스코는 2019년, 22억 1천만 파운드의 이익을 달성하며 영국 식료품 시장 전체 매출의 27퍼센트를 차지했다.

테스코의 디지털 서비스에 있어 눈에 띄는 변화는 기존의 미스터^{Mr.},

미시즈Mrs., 미스Miss, 미즈Ms라는 성별 존칭어에 믹스Mx를 더해서 서비스 사용자의 범위를 확장시킨 것이었다. 믹스는 논바이너리nonbinary 또는 무성, 즉 스스로를 남성으로도 여성으로도 인식하지 않는 사람들을 위한 성별 존칭어이다. 이미 2014년부터 논바이너리 존칭어를 도입하기 시작한 영국의 여러 은행과 번화가의 상점들을 열심히 따라가려는 움직임이었다.

성전환자와 무성인 사람들을 지지하는 회사의 입장과 디지털 경험이 통합되어 디지털 서비스팀의 지지를 받은 것은 확실하다. 하지만 사용자가 디지털 경로를 벗어나게 되면 이야기는 달라진다.

한 고객이 배송이 지연될 거라는 전화를 받았을 때의 일이다. 전화를 건 상담원은 '믹스'를 어떻게 발음해야 할지 몰라서 "여보세요, 거기……음…… 미시즈 브라운이신가요?"라고 물었다. 믹스라는 존칭어를 도입하는 것은 디지털 서비스팀에게 의심할 것도 없이 매우 중요한 일이었다. 하지만 안타깝게도 대부분의 고객 관리 시스템은 외부 업체에 맡겨진 상황이었고, 이를 전부 바꾸기 위해서는 상당한 규모의 개혁이 필요했다.

디지털 서비스팀이 성별에 관계없이 다양한 사용자가 일관된 디지털 경험을 하도록 얼마나 노력했는지는 중요하지 않았다. 아무도 콜센터 상담원에게 믹스를 어떻게 발음하는지 알려 주지 않은 것을 보면 회사 전체적으로는 경험의 일관성이 부족했다. 전화 통화를 한 후에도 이 고객은 콜센터 직원이 그랬듯 '미시즈 브라운'이라고 적힌 편지를 여러 통 받았다. 일관되지 않은 점을 찾아서 멈추지 않으면 다른 곳에서 반복된다는 것을 보여 주는 대목이다. 테스코의 쇼핑 서비스에서 나타난 약한 고리는 논바이너리인 개인의 신상을 보호하겠다는 회사 방침에 일관성이 없음을 보여 주었다.

아마도 조직 내의 다른 부서들은 디지털 서비스팀이 변화시킨 내용을 알지 못했을 것이다. 이러한 변화는 단순한 기능의 변화가 아니라 서비스 전체에서 일관되게 적용되어야 하는 '정책의 변화'이다. 테스코는 보편적인 정책에서 멀어져 성전환자와 논바이너리인 사람들 사이에서 불신을 불러일으켰다.

미셸이 축구에서 발견한 사실과 마찬가지로, 사용자 경험이 일관되지

않다는 것은 서비스를 제공한 사람들이 일하는 방식 역시 일관적이지 않다는 의미이다. 사람이 서비스를 제공하다 보면 조직 내의 약한 고리가 매우 큰 영향을 미치기도 한다.

안타까운 예로 런던의 해링게이Haringey에서 학대로 사망한 여덟 살 빅토리아 클림비Victoria Climbié라는 소녀의 이야기가 있다. 아동 학대의 경우, 지자체가 이를 인지하지 못하는 일이 흔하다. 하지만 빅토리아는 아이가 학대당하고 있다는 사실을 사회 복지사와 공영 주택 관리자, 소아과 의사, 아동학대예방기구NSPCC 등이 알고 있었다.

이 사건이 시스템의 혜택을 받지 못한 데에는 여러 이유가 있다. 가장 큰 원인은 문제를 해결할 권한이 있는 빅토리아 주변의 그 누구도 신체적 상해와 학대의 징후를 포착할 수 있는 훈련을 받지 못했다는 점이다. 각자 업무의 전문성에 관한 교육은 받았지만, 아이의 상황을 전체적으로 볼 수 있는 사람은 아무도 없었다.

빅토리아와 테스코의 사례에서 알 수 있듯이, 서비스를 하는 방식에 있어 일관성이 결여되면 서비스 자체에도 일관성이 사라진다. 이는 조직 내 개인의 문제일 수도 있고, 조직 내 부서 간의 문제일 수도 있다.

테스코나 해링게이 지자체 그 어느 조직도 직원들을 아우르는 방법과 일관성 있는 서비스를 제공하는 방법을 알지 못했다. 그보다는 몇 명의 엘리트 전문가에 초점을 맞췄고, 조직 전체가 약한 고리가 되도록 만들었다. 이처럼 서로 다른 두 서비스는 한 영역의 강점이 조직 전체에 일관되게 공유되지 않을 때 발생하는 일의 예시를 공통적으로 보여 준다. 학대를 알아채는 것이든 논바이너리를 이해하는 것이든, 또는 언제 득점해야 하는지 아는 것이든 조직 전체가 같은 관점과 아이디어를 공유해야만 상황 변화에 빠르게 대응하고 일관된 서비스를 제공할 수 있다.

그리고 이 모든 예시는 하나의 질문으로 이어진다. 우리는 왜 하나의 팀으로 일하는 방식에서 생기는 약한 고리가 서비스를 실패로 이끈다는 사실을 알고 있음에도 강한 고리만 보호하고 발전시키려 하는 것일까?

다시 한번 축구 경기를 살펴보면 그 답을 얻을 수 있다. 데이비드 샐리는 《지금껏 축구는 왜 오류투성일까?》를 출간한 후 "축구팀을 소유한 구

단주들에게 8,000만 파운드를 한 명의 슈퍼스타 선수에게 쓰는 것보다는 네 명의 꽤 괜찮은 선수에게 쓰는 편이 낫다고 충고했지만, 그들은 이 말을 듣지 않았다.”라고 말했다. “구단주들은 시합에 이기기 위해서만 팀을 사는 것이 아닌 잘생긴 선수들과 어울려 놀거나 티셔츠를 많이 판매하는 등 다양한 이유로 팀을 산다. 약한 고리 전략은 그들에게 그만큼 매력적이지 않은 것이다.”

사실 약한 고리의 팀은 ‘슈퍼 히어로’가 될 수 없다는 이유로 높이 평가되지 않는다. 제2의 리오넬 메시 Lionel Messi 와 애비 웜백 Abby Wambach 이 팀에 있으면 선수단 전체를 믿음직하게 만드는 훈련으로는 절대 얻을 수 없는 영광과 지지를 얻을 수 있기 때문이다.

서비스도 마찬가지이다. 우리는 종종 서비스의 슈퍼스타 같은 한 부분에만 집중한다. 어떤 순간이 다른 순간보다 더 중요하다고 여기기 때문에 예약을 하는 것이든 계정을 만드는 것이든 이를 정당화한다. 실제로 서비스의 여정에서 실패가 다른 어느 것보다 더 크게 영향을 미치는 순간이 있기는 하지만, 한순간의 멋진 경험을 하고 서비스를 마치지 못하는 것보다는 처음부터 끝까지 완료할 수 있다는 것이 더욱 중요하다.

우리가 슈퍼 히어로와 같은 순간에 집중하는 것을 정당화하는 또 다른 이유는 서비스의 한 부분이 다른 부분과 분리된 상태로 초점을 맞추면 더 쉽게 개발되기 때문이다. 다시 한번 말하지만, 최소한의 시간과 비용으로 완성할 수 있는 최소 기능 제품을 우선시하는 것만큼 사용자가 새로운 계정에 가입하는 것 등의 단계에서 발이 묶여 나아가지 못하는 일이 없도록 하는 것 역시 중요하다. 대신 우리는 ‘최소 기능 서비스’에 관해 생각할 필요가 있다.

서비스 전체를 한 번에 개발하는 것은 현명하지 않을뿐더러, 가능하지도 않다. 하지만 사용 가능한 서비스를 만드는 것과 서비스 일부를 개선하는 것, 보이지 않는 무인도와 같은 제품을 만드는 것과 사용자들이 그 제품을 사용하길 기대하는 것 사이에는 큰 차이가 있다.

최소 기능 서비스를 구축할 때, 대부분의 사용자가 설정한 목표를 달성하기 위해 탐색 가능한 서비스가 되도록 만들어야 한다. 그리고 최소 기

최소
기능
제품

최소
기능
서비스

최소 기능 제품: Minimum Viable Product
최소 기능 서비스: Minimum Viable Service

능 제품보다는 최소 기능 서비스에 초점을 맞추면 서비스를 사용하기 전에 어떤 영역이 준비되어야 할지 생각하게 된다.

아약스, 트레인라인, 테스코, 해링게이 지자체의 사례에서 볼 수 있듯이 일관성이란 팀 전체가 함께 운영 방식을 생각할 때만 완성할 수 있는 서비스 디자인의 중요한 부분이다. 한편 일관성은 획일성으로 오해하기 쉽다. 획일성이란 서비스라는 여정의 모든 부분, 모든 채널, 그리고 다양한 사용자가 모두 동일한 서비스를 경험하는 것을 목표로 하는 것이다.

일관성도 중요한 부분이지만, 다양하고 복잡한 서비스 안에서 일부는 다른 것들과 다르게 보이고 기능해야 한다. 예를 들어 사용자가 계정을 만들 때 필요한 대화 방식은 그들이 서비스의 불만 사항을 해결할 때 필요한 대화 방식과는 다르다고 할 수 있다. 각각 독특한 기능을 가진 서비스의 각 부분에 같은 원칙을 적용하면 사용자에게 혼란스러운 인상을 줄 수 있다. 그래서 서비스는 일관성을 가지되 획일적이어서는 안 된다.

영국의 이동 통신 업체인 오투^{O2}는 2012년에 회사의 네트워크가 24시간 동안 한꺼번에 중단된 사건을 겪고 이러한 사실을 절실히 깨달았다. 이 대규모의 통신 장애가 일어난 것은 모바일 인터넷이 보편적으로 사용되기 시작한 초기였다. 사람들은 이전부터 전력 공급이 안정적이라고 믿었기 때문에 이와 같은 상황이 벌어진 것에 충격을 받았다. 영국의 최대 이동 통신 업체 중 한 곳에서 발생한 통신 장애가 실망을 안겨 준 것이다. 수십만 명의 사람이 정전으로 인한 피해를 입었으며, 트위터와 페이스북을 통해 불만이 잇따라 대거 쏟아졌다.

인터넷 네트워크가 다운된 처음 몇 시간 동안 오투의 소셜미디어 팀은 평소의 관행을 따랐다. '서비스에 불편을 드려 죄송합니다. 서비스 상태에 관한 업데이트 사항은 http://status.o2.co.uk에서 확인하시기 바랍니다.' 라는 메시지를 안내한 것이다. 크리스라는 소셜미디어 팀원이 직접 대응하기 전까지는 그랬다.

크리스는 트위터에 똑같은 댓글을 다는 대신 직접 댓글을 달았다. '거짓말 안 하고 오투를 떠날 거다 @O2'라는 트위터 내용에 크리스는 '그래도 고객님을 사랑합니다'라고 댓글을 남겼다. 이런 댓글은 계속되었다. 고

객이 보낸 '엿이나 먹어라! 지옥에나 떨어져라 @O2'라는 트윗에 크리스는 '나중에요, 지금은 트윗을 보내야 해서'라고 답했다.

이러한 댓글은 자칫 위험할 수 있다. 개인적인 대처보다는 회사의 기본 방침을 기다리는 편이 안전했지만, 크리스의 댓글은 미리 쓰인 대본을 읽는 것이 아니라 최선을 다해 상황을 대처하려는 인간적인 면모가 묻어났다. 지금까지 얘기했던 사례에는 적절하지 않은 대처법이긴 하지만, 적용되는 규칙은 동일하다. 어떤 상황이든 만약 누군가가 불만을 털어놓을 때 미리 쓰여진 대본대로만 대응한다면, 위기 상황에서 일관성이 결여되는 것만큼이나 나쁜 결과를 초래할 것이다.

사용자가 복잡한 문제에 해결책을 요구할 때 필요한 것은 쓰여진 멘트를 읽는 로봇이 아니라 각각의 상황에 맞는 인간의 대응이다. 하지만 사용자의 개별 상황에 자유롭게 대처하려면 이러한 역량을 갖춘 직원이 필요하다.

신발과 의류를 판매하는 미국의 온라인 브랜드 자포스^{Zappos}는 고객 지원 직원을 고용할 때 이를 알고 있었다. 자포스에는 직원이 고객의 불만 사항이나 환불 요구를 마주할 때 자신이 적절하다고 생각하는 방식으로 대응할 수 있게끔 권한을 부여하는 정책이 있다. 그들은 한 고객이 전화해서 사망한 남편 대신 신발을 환불하고 싶다고 했을 때, 신발을 환불해 주는 것은 물론 고객에게 위로의 꽃을 보냈다. 결혼식에 늦은 고객이 자포스에 연락하여 현지 매장에 자신에게 맞는 신발이 있냐고 물었을 때, 업체는 당일 택배로 신발을 직접 보내 주었다.

이런 사례가 바로 우리가 책과 콘퍼런스에서 접하는 '고객 맞춤형' 또는 '사용자 맞춤형'를 통한 '마법 같은' 고객 경험의 예라고 할 수 있다. 실제로 이는 고객 맞춤이라기보다 획일적이지 않지만 일관성 있고, 임의적인 규칙이나 서비스를 따르지 않은 인간적인 대응이라 할 수 있다.

획일적이지 않다는 것에 초점을 맞추다 보면 서비스의 일관성을 잊기 쉽다. 만약 크리스나 다른 담당자가 일부 사용자에게는 전형적인 대응을 하고 다른 사용자에게는 새로운 방식의 '인간적인' 대응을 했다면, 이는 불공평한 것으로 치부되어 미리 작성된 응답을 하는 것보다 더 큰 분노를

좋은 서비스는
일관성을
보이지만
획일적이지는
않다

불러일으켰을 수도 있다.

일관되지 않은 서비스에서 사용자가 겪는 불공평한 대우는 익히 알려져 있으며, 좌석 등급에 따라 고객을 차등 대우하는 항공사 서비스가 대표적인 예이다. 하버드 비즈니스 스쿨에서 실시한 한 조사에 따르면 고객이 일등석을 통과해 이코노미석으로 가야하는 경우 기내에서 폭력이 발생할 비율이 30퍼센트나 증가한다고 한다.

모든 사용자에게 일관된 서비스를 제공하는 것이 항상 적절한 것은 아니지만, 서비스가 공정하며 특정 사용자를 위해 예외를 둔다고 느끼지 않도록 하는 것이 중요하다.

사용자의 경험에 약한 고리를 만들지 않을 정도로만 일관성 있는 서비스를 제공하는 것과 개인의 상황에 적절히 대응하지 못해 비인간적으로 느껴지는 획일화된 서비스를 제공하는 것 사이의 경계를 찾는 것은 어려운 일이다. 그 선이 어디에 있는지 알 수 있는 것은 당신뿐이지만, 이를 찾는 데 도움이 되는 몇 가지 방법은 있다.

서비스의 일관성은 다음의 네 가지 차원에서 고려될 수 있다.

1. 사용자 여정 전반에 걸친 일관성

서비스를 개발하고자 할 때, 최소 기능 서비스에 관해 생각하고 사용자 여정에 간과된 공백이 없도록 계획을 세운다.

2. 모든 채널에서의 일관성

디지털 채널은 전화나 대면 서비스 만큼이나 사용자와 상호 작용할 수 있는 주요한 통로이다. 하지만 사용자는 각자의 다양한 방식으로 서비스를 사용한다. 서비스 여정의 처음부터 끝까지 모든 채널의 기능을 확인하고 채널 간의 전환을 반드시 테스트한다.

3. 시간의 일관성

서비스의 변경 사항이 서비스 기간 동안 사용자 여정의 모든 부분, 채널, 담당자에게 동일하게 적용되는지 확인한다. 여정 중 한 순간을 놓치거나 채널을 1년간 방치하면 서비스에 약한 고리가 생기게 된다. 주기적인 검토를 통해 서비스가 모든 각도에서 정기적으로 테스트되고 있는지 확인한다.

4. 사용자 사이의 일관성

서비스의 프리미엄 버전을 제공하는 것은 상관없지만, 제공하는 이유를 명확히 해야 한다. 비용을 많이 지불한 사용자에게만 제공하는 것이 아닌, 모든 사용자에게 동등하게 인간적인 서비스를 제공하도록 노력한다. 또한 모두가 제공받아야 하는 기본적인 권리가 무엇인지 정해야 한다. 예를 들어, 더 높은 비용을 지불하면 더 좋은 좌석이나 고속의 인터넷을 사용할 수 있다는 사실은 분명하다. 그러나 안전벨트나 통신망처럼 모든 사용자에게 제공되어야 하는 서비스도 존재한다. 당신의 비즈니스 모델이 이를 잘 반영하고 있는지 확인한다.

서비스를 구성하는 다양한 요소가 일관성 있되 획일적이지 않기 위해서는 다음의 법칙을 기억하도록 한다.

1. 일관성을 잃으면 신뢰도 잃는다.

서비스가 일관되지 않으면 사람 간의 관계에서 느끼는 것과 마찬가지로 불신을 가지게 된다. 인생의 다른 것들과 마찬가지로 처음에 신뢰가 깨지면 다시 얻는 것이 쉽지 않다. 모든 약한 고리를 조심히 다루고, 사용자의 신뢰를 깨지 않도록 유의해야 한다.

2. 조직 전체의 능력에 초점을 맞추어 특정 인물의 역량에만 기대지 않는다.

서비스는 다양한 파트너와 개인으로 구성되며, 모두 공동의 목표를 위해 노력한다. 팀이 약한 고리가 없는 서비스를 만들기 위해서는 팀 자체에 약한 고리가 없어야 한다. 팀원 모두가 변화에 빠르게 대응할 수 있도록 다른 사람의 기술을 알고 이해해야 한다. 또한 사용자가 어떤 것을 경험해야 하는지에 관한 중요한 정보가 조직 내 모두에게 보편적으로 전달되는지 확인한다.

3. 직원이 사용자에 관한 개별적인 결정을 내릴 수 있도록 권한을 부여한다.

서비스가 획일화되지 않기 위해서는 사용자를 마주하거나 문제를 해결하는 직원이 각 상황에 맞는 최선의 결정을 내리도록 권한을 부여할 필요가 있다. 이는 사용자 여정의 모든 지점에서 다양한 사용자의 요구를 맞춤 대응할 수 있도록 한다.

좋은 서비스는
가장 약한
고리의 수준에
달려 있다

10

좋은 서비스는 막힘이 없다

서비스는 사용자의 서비스 사용 가능 여부와 상관없이 모두에게 확실한 결과를 제공해야 한다.
그 어떤 사용자도 서비스의 사용 방법을 몰라 뒤처지거나 이탈하는 일이 없어야 한다.

어느 날 당신이 전화번호를 바꾸어 사용 중인 서비스에 이사로 인한 주소 변경을 증명하기 어렵거나 자동 응답기에 등록한 번호를 찾을 수 없다고 가정해 보자. 누구나 이런 경험이 있지만, 이유야 어찌 되었든 결과는 늘 똑같다. 더 이상 방법이 없이 막다른 상태를 마주하는 것이다. 다음 단계는 무엇일까? 아마도 피할 수 없는 서비스의 막다른 길에서 벗어나기 위해 그 상황을 잘 이해하는 사람을 필사적으로 찾으려 할 것이다.

한밤중에 우버 택시 뒷좌석에 휴대폰을 두고 내린 사라 블레이크^{Sarah} ^{Blake} 역시 비슷한 일을 겪었다. 자신의 실수를 빠르게 깨달은 사라는 휴대폰을 찾기 위해 파트너의 휴대폰을 사용하여 우버 회사에 전화를 걸었다. 불행히도 운전자에게 연락할 수 있는 유일한 방법은 앱을 사용하는 것이었고, 백업 전화를 사용하여 로그인을 시도한 사라는 이중 인증이 켜져 있다는 사실을 깨달았다. 즉 전화를 추적하는 유일한 방법은 자신의 전화를 사용하여 앱에 접속해야 한다는 뜻이었다.

우버의 서비스는 막다른 길을 만들어 냈지만, 사라는 애플의 '내 휴대폰 찾기^{Find My Phone}' 앱을 사용하여 휴대폰의 위치를 추적할 수 있다는 것을 떠올렸다. 그녀의 휴대폰은 밤새 런던을 돌아다닌 후 도시 외곽의 대거넘^{Dagenham}에 있는 영문도 모르는 우버 운전기사의 집에 멈춰 있었다.

다음 날 아침, 다행히도 사라는 운전기사의 집에 방문하여 휴대폰을 되찾았다. 운전기사는 당연히 그녀를 보고 놀랐다. 그녀는 우버 서비스 덕분이 아니라 우버 서비스임에도 불구하고 목적을 달성한 셈이 되었다. 운전기사가 일을 마쳤을 즈음에는 그녀의 휴대폰 배터리는 거의 다 닳은 상태였으며, 만약 전원이 꺼졌더라면 찾을 수 없었을 것이다. 우버 서비스는 휴대폰으로 이용하게끔 디자인되었지만, 전 세계 수많은 사람들이 택시 뒷좌석에 휴대폰을 두고 내리는 경우가 허다한데도 이를 대비한 서비스는 디자인되지 않았다.

어떤 서비스라도 실패를 겪을 수 있다. 하지만 '막다른 길'은 다르다. 이는 사용자가 무언가에 접근할 수 없거나, 사용이 불가하거나, 아니면 단순히 소비자가 더 이상 나아갈 수 없을 때 발생한다. 그리고 이러한 실패 중 일부는 정당한 이유로 발생한다. 예를 들어 대학 입학 자격이 없는 학

생은 당연히 그 대학에 들어갈 수가 없다. 하지만 사용자가 처한 특정 상황을 설명하지 못해서 서비스가 실패하는 경우도 있다. 자격을 취득한 시점이 너무 오래 전이라 이전의 자격을 증명하지 못하는 것이 이러한 경우에 해당한다.

모든 사람이 서비스 내에서 동일한 경로를 통해 동일한 결과를 얻는 것은 아니다. 사용자 자신이 속한 시나리오 유형에 맞춰 동일한 결과를 얻으려면 사용 가능한 여러 경로가 필요한 경우도 있다.

흔히 무언가를 할 수 없는 상황이거나, 접근이 불가하거나, 서비스를 사용할 수 없는 사람이라면 우리가 말하는 '행복의 경로'에서 벗어나 막다른 길에 다다르게 된다. 이때 '행복의 경로'란 보통 상상 속의 '이상적인' 사용자를 마음에 두고 디자인하기 때문에 거의 존재하지 않는 사람을 대상으로 디자인하는 경우가 많다.

사람들은 서비스를 사용하는 시점에 서로 다른 역량과 생활 환경, 정보에 대한 접근성을 갖고 있으며, 이는 누구든 소위 '행복의 경로'에서 벗어날 수 있음을 의미한다. 서비스 제공자가 서비스 내에 요구하는 것을 실행할 수 없는 원인을 예상하지 못하거나 디자인된 경로가 너무 좁아 아주 사소한 실수도 수용하지 못하는 경우, 사용자는 막다른 길을 마주하게 된다. 신용카드를 잃어버리는 것처럼 말이다.

이렇게 서비스를 디자인하는 단계에서 다양한 시나리오를 처리하는 일이 어렵게 느껴질 수 있지만, 꼭 그런 것만은 아니다. 가장 먼저 해야 할 일은 사용자가 왜 막다른 길에 다다르게 되는지 이해하는 것이다.

사용자가 막다른 길에 다다르는 이유는 크게 네 가지가 있다.

1. 사용자가 서비스의 사용 조건을 충족하지 못한다.

이것은 서비스에 적합하지 않은 상황에 처한 사용자가 '의도적으로' 막다른 길에 마주한 경우이다. 예를 들어 너무 먼 곳에 살고 있어서 서비스를 사용할 수 없다거나 다른 이유 때문에 서비스에서 설정한 기준을 충족하지 못하는 경우이다.

사용자가 서비스에 적합하지 않더라도 막다른 길을 나아갈 수 있도록 지원의 손길을 내미는 것이 좋다. 그들이 서비스를 통해 최종 목표에 이르지 못한다고 해서 해당 서비스가 그들의 서비스 여정 중 일부가 아니라는 의미는 아니기 때문이다.

때로는 특정 그룹의 요구 사항을 이해하지 못했다는 이유만으로 상업성이 떨어진다거나 공정하지 않다는 이유를 들어 서비스에서 제외되는 경우가 있다. 따라서 사용자가 왜 서비스를 이용하려 하는지에 관한 정보를 먼저 모으는 것이 좋다. 만약 당신의 서비스가 일부 지역 사람들에게 적합하지는 않지만 충분한 수요가 있다면, 서비스 자체를 바꿀 수도 있다.

2. 사용자가 보통의 방식에서 벗어나 있다.

돌연 서비스를 계속할 수 없는 경우보다는, 서서히 막다른 길에 부딪히는 경우가 있다. '행복의 경로'에 있는 사람들에겐 아주 간단한 서비스도 어딘가에는 복잡함을 갖고 있기 때문에 사용자를 딱히 '멈추게' 하지는 않아도 그들이 원하는 것을 얻지 못하게끔 속도를 늦춘다.

만약 서비스 경로 중에 복잡한 요소가 있다면, 사용자에게 서비스의 모든 부분이 단순할 거라는 기대를 주는 것보단 처음부터 설명하는 편이 좋다. 서비스를 디자인할 때 복잡한 요소를 균등하게 분배해서 보통의 방식을 벗어나더라도 놀라지 않도록 한다.

3. 사용자가 무언가를 할 능력이 부족하다.

사용자가 할 수 있는 것과 없는 것을 고려하여 누구든지 접근할 수 있는 경로를 만드는 것이 중요하다. 우리는 보통 사용자에게 간단하고 쉬워 보이는 것을 기대하지만, 인생의 어느 시점에서는 그것이 쉽고 간단하지 않을 수 있다. 서비스 내의 장벽을 찾아내는 것은 사용자 조사를 통해 해야 할 일이지만, 일반적인 장벽은 다음과 같다.

긴 숫자를 기억할 수 있는 능력

긴 숫자는 누구에게나 어렵지만 난독증이나 통합운동장애, 기타 인지장애가 있는 사람들에게는 특히 그러하다.

복잡한 지시를 따를 수 있는 능력

자폐나 학습장애를 앓는 사람들은 특히 이러한 능력에 어려움을 겪는다.

날짜, 시간, 약속을 기억할 수 있는 능력

난독증이나 통합운동장애, 기타 인지장애가 있는 사람들은 복잡한 지시를 이해하기 어려울 수 있다.

물리적으로 이동할 수 있는 능력

신체장애나 사회불안장애를 겪고 있는 사람, 차가 없거나 대중교통을 이용하기 어려운 사람은 물리적으로 이동하기 어려울 수 있다.

업무 시간 내에 다른 장소로 이동할 수 있는 능력

정해진 업무 시간이 있는 대부분의 사람들이 어려움을 겪는다. 하지만 특히 제로아워 계약zero hour contract(최소 근무 시간이 정해지지 않은 계약직)으로 일하는 사람과 직업이 여러 개인 사람, 돌봐야 할 사람이 있는 경우에는 정도가 더욱 심각하다.

언어를 유창하게 읽을 수 있는 능력

서비스에서 사용되는 언어를 모국어로 사용하지 않는 사람들뿐만 아니라 수화를 사용하거나 심각한 난독증이 있는 사람들 역시 어려움을 겪는다.

PDF 파일을 읽거나 '접근 권한이 없는' 디지털 서비스를 사용할 수 있는 능력

PDF는 화면을 읽어 주는 스크린 리더screen reader나 기타 보조 기술을 사

용하는 사람들이 열람하기 어려운 경우가 많다. 다운로드용 PDF 브로슈어에 중요한 정보를 넣지 않도록 주의한다.

　서비스를 디자인할 때는 사용자가 가지고 있을 것으로 보이는 다양한 능력에 관해 고민해야 한다. 이를 모두 나열하고(모든 사람이 할 수 있다고 생각되는 것까지) 서비스 전반에 걸쳐 테스트한다. 영향이 가장 큰 부분을 파악하여 가능한 한 최소화한다. 또한 그 어느 것도 서비스를 진행하기 위해 반드시 수행해야 하는 '결정적인' 요건이 되지 않도록 한다.

4. 사용자가 무언가에 접근할 수 없다.

사용자가 서비스를 보다 원활하게 실행할 수 있는 무언가에 접근할 수 있다는 가정이 반드시 문제가 되는 것은 아니다. 문제는 이 가정에 너무 많은 기대를 하거나 다른 선택권도 없이 특정한 한 항목에만 의존한다는 것이다. 사용자가 무언가에 접근할 수 없게 되었을 때, 그 결과는 치명적일 수 있다. 중요한 순간에 계정이 막히는 등 사소하고 일시적인 막다른 길도 약속을 어기는 것만큼이나 큰 피해를 줄 수 있으며, 서비스를 다시는 사용하지 않을 수도 있다.

　이를 방지하기 위해 첫 번째 할 일은 사용자가 할 수 있는 일을 가정하는 것처럼 사용자의 서비스 여정 중 언제든 접근할 수 있을 것으로 기대되는 모든 항목을 확인하는 것이다. 그리고 만약 접근하지 못한다면 어떤 일이 발생하는지를 분석해야 한다. 다시 말해, 서비스를 안전하게 유지하면서 절대적으로 필요한 요건의 목록을 가능한 한 최소화해야 한다. 이 균형을 맞추는 것은 물론 어렵지만, 사용자가 필요한 것에 접근할 수 없는 경우를 대비한 다른 방법을 생각해 두어야 한다. 예를 들어, 주소를 증명해야 하는 사용자가 은행 계좌 명세서나 공과금 청구서에 의존하지 않아도 되는 다른 방법을 마련한다. 다음은 사용자가 당연히 접근할 수 있다고 가정하는 가장 일반적인 항목이다.

복잡한
요소를
균등하게
분배한다

- 전화번호
- 은행 계좌 또는 신용·현금카드
- 이메일 주소
- 여권, 운전면허증, 주민등록증 등 공식적인 신분증
- 주소, 또는 이를 증명할 수 있는 서류
- 서비스를 운영하고 있는 국가에서 발급한 위 항목 중 하나
- 서비스 기업에서 사용자의 신원 확인을 위해 이용하는 정보
 (예: 보험 증권 번호, 계좌 번호, 예약 조회 번호)

하지만 이런 것들에 접근하지 못하는 일은 생각보다 흔하다. 서로 연결되어 하나에 접근하지 못하면 다른 것에도 접근할 수 없는 연쇄적인 경우 역시 마찬가지이다. 예를 들어 전화번호가 없으면 신원을 확인하는 데 필요한 2단계 인증을 거치지 못할 수도 있다.

그러나 그 이상으로 사용자의 접근을 단정짓는 것이 바로 인터넷이다. 지금까지 보편화된 인터넷을 생각하면 놀라운 일은 아니지만, 어느 채널이든 한 가지 채널에만 누군가의 접근을 온전히 의지하면 문제가 되기 마련이다. 인터넷에 접근할 수 있는 사람과 할 수 없는 사람에 관한 고정 관념은 상당수가 잘못되었다. 그러나 그보다 더 큰 피해를 주는 것은 인터넷 접근이 안정적이며 예측 가능하다고 가정하는 일이다.

대중교통에서 인터넷을 써 본 사람이라면 누구나 그 가정이 잘못되었다는 사실을 안다. 게다가 사용자가 이동하는 상황만 고려해야 하는 것이 아니다. 누군가는 소득이 없어서 통신비를 낼 수 없을 수도 있고, 휴대폰이나 태블릿을 분실해서 인터넷 접근이 불가능할 수도 있다. 마찬가지로 로밍 요금이 비싼 해외에 있다거나 전파가 닿지 않는 지역에 있는 것도 인터넷 사용 능력에 영향을 미칠 수 있다.

우리가 인터넷을 서비스 사용의 수단으로 도입했을 때, 전화 통신에서는 기대하지 못했던 방식으로 다른 모든 채널을 포용할 것이라는 기대가 있었다. 즉 사용자 식별 등의 서비스 주요 기능 일부가 인터넷에만 의존할

것이라고 생각한 것이다.

하지만 서비스에 새로운 기술이 더해졌을 때, 이전 기술이 사라지는 경우는 거의 없다. 각각의 새로운 기술이 서비스에 추가 채널로 더해지면서 일부 서비스는 우편, 전화, 대면, 챗봇 등 여러 채널로 동시에 존재하게 되었다. 복수의 채널이 동시에 사용된다는 것은 새로운 기술을 점진적으로 도입해야 한다는 것을 의미했다. 즉 사용자가 한 가지 기술을 사용하여 서비스에 접근하지 못하는 경우, 바로 그 전에 있던 기술에 의지하여 최종 목표를 달성할 수 있다. 이는 반대로 서비스의 점진적 퇴보를 받아들이는 것이 될 수 있다. 결국 어떤 시점에 이르러서는 일부 서비스가 '최후의 수단'으로 운영되어야 한다는 뜻이다. 복잡한 상황에 직면한 사용자는 자신의 판단하에 서비스를 진행해야 하기 때문이다.

'외교 행낭'이 이것의 좋은 예이다. 대부분의 국가 정부에서 제공하는 이 서비스는 시행한지 오래되었지만 흔하게 볼 수는 없다. 해당 서비스의 주요 목적은 정부의 우편물을 받을 수 없는 사람들에게 이를 전달하는 것이기 때문이다. 매년 수천 장의 세금 명세서, 연금 수표, 사망 증명서 및 기타 중요한 우편물이 우편 시스템이 닿지 않는 지역에 거주하는 사람들에게 전달되어야 한다. 이 경우 정부에서 보낸 편지는 행낭에 담겨 가장 가까운 대사관으로 보내진다. 때로는 대사관 직원이 직접 중요한 우편물을 배달하기까지 한다고 알려져 있다.

이 이야기가 아주 오래된 이야기로 들리는 것도 무리는 아니다. 대부분의 정부에게 있어 이 서비스는 국제 우편 배송의 초석이라 할 수 있다. 이는 대부분의 국가에서 제공하는 우편 서비스보다 수백 년 앞선 것으로, 다른 서비스가 실패할 때를 대비하는 최후의 수단으로 사용되고 있다. 구식 시스템의 전형적인 예라고 생각할 수 있지만, 사실은 일반적인 지원 형식이 모두 어려울 때에도 효율적인 최신 서비스가 사용자의 목표 달성을 돕는 것이라 볼 수 있다.

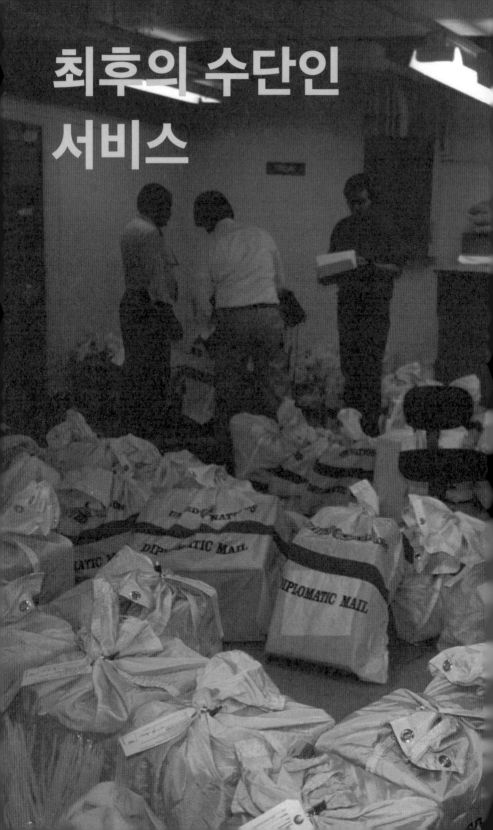

최후의 수단인
서비스

한 명의
사용자도
빠짐없이

요약하자면, 서비스의 막다른 길을 줄이기 위해서는 아래의 여섯 가지 방법을 참고할 수 있다.

1. 서비스 사용 조건을 충족하지 못하는 사람들에게 지속적으로 다른 경로를 제공한다.

2. 서비스의 복잡한 요소를 균등하게 분배한다.
관행에서 벗어나더라도 서비스가 지나치게 복잡해지지 않도록 주의한다.

3. 서비스가 포용적인지 확인한다.
사용자가 할 수 있다고 추정하는 내용이 무엇인지 이해하고, 이를 실행할 수 없더라도 목표를 달성하지 못하는 일이 없게 한다.

4. 사용자에게 요구하는 '조건'의 수를 최소화한다.
사용자에게 절대적으로 필요한 항목의 수를 최소한으로 유지하여 사용자가 접근 혹은 사용이 불가한 문제에 봉착하지 않도록 한다.

5. 행동 유도성affordance을 구축한다.
무언가를 할 수 없거나 접근할 수 없는 사용자를 위해 대안을 마련한다.

6. 서비스가 적절한 방식으로 물러나게 한다.
새로운 기술을 기존 기술의 점진적인 향상으로 대하고, 서비스가 실패하는 경우 이전 기술에 의존할 수 있게 한다.

11

좋은 서비스는 모든 사람이 동등하게 사용할 수 있다

서비스는 사용자의 환경이나 능력과 관계없이 필요한 사람 모두가 사용할 수 있어야 한다. 사람에 따라 사용이 제한되는 경우가 있어서는 안 된다.

푸드 뱅크[Food bank]는 이제 영국의 마을과 도시 어디에서나 흔하게 볼 수 있다. 푸드 뱅크는 자신과 가족의 식생활을 책임질 수 없는 사회의 가장 취약한 계층의 사람들을 지원하는 중요한 역할을 하는데, 사용자가 전국적으로 수백만 명이나 된다. 사람들이 푸드 뱅크를 이용하는 이유는 다양하지만, 상황이 좋지 않을 때 필요한 지원에 접근할 수 없어 곤란함을 겪는 악순환에 빠진 사람들이 많은 비중을 차지하고 있다.

린다 오도넬[Linda O'Donnell]도 이러한 상황에 놓여 있다. 헬스케어 분야에서 일하던 린다는 57세에 암을 진단받았다. 치료를 받기 위해서는 휴가를 내야 했기 때문에 기존에 하던 일을 그만두고 근무 시간이 더 유연한 직업을 찾아야 했다. 하지만 마땅한 직장을 찾을 수 없던 그녀는 결국 정부의 지원 정책을 신청하게 되었다. 린다는 필요한 지원을 받기 위해 여동생과 함께 이사를 했고 안정적인 생활을 누릴 수 있을 것으로 보였다. 하지만 입원을 하자 상황이 변했다. 그녀는 더 이상 일을 할 수 있는 상황이 아니었고, 설상가상으로 지원을 받았던 보조금도 떨어져 갔다. 입원 중에 다른 지원 정책에 신청했지만, 관련 서류는 예전의 집 주소로 발송이 되었다.

학교의 행정 직원으로 일하는 린다의 여동생 역시 세 자녀의 가정을 부양하는 데 어려움을 겪고 있었다. 린다가 새로운 혜택을 받기까지는 6주의 시간이 걸렸고, 그의 가족은 재정난을 겪어야 했다. 린다는 새로운 혜택을 신청하기 위해 건강 검진을 받으러 가야 했지만, 택시를 이용할 돈이 없었고 버스를 타기에는 너무 힘들었다. 결국 그녀는 지원 신청을 포기했고, 가족들은 도움을 받기 위해 지역의 푸드 뱅크를 찾았다.

린다의 이야기는 비극적이지만 아주 드문 일은 아니다. 우리는 사용 가능한 서비스를 생각할 때 보통 신체적 또는 인지적 장애가 있는 사람만 고려한다. 각자 다른 능력을 가진 사람 모두가 접근할 수 있는 서비스를 만드는 일이 매우 중요한데, 특정 그룹의 사람들이 서비스에서 제외되기 쉬운 이유에는 여러 가지가 있다. 그리고 그들의 수가 일반적으로 '장애'로 부르는 범위에 포함된 사람의 수보다 훨씬 더 많다.

린다는 필요한 지원을 받을 수 없었다. 그 이유는 그녀가 구직을 할 때나 그 후 병원에서 거동이 불편할 때까지의 길이 제대로 디자인되지 않았

기 때문이다. 이동에 어려움을 겪는 사람, 택시를 탈 금전적인 여유가 없는 사람, 주소의 변경이 어려운 사람, 차가 없는 사람 등에게는 막다른 길이었던 것이다.

법칙 10에서 보았듯이, 서비스를 막힘없이 사용하는 것은 누구에게나 어떤 이유로든 어려울 수 있다. 전화를 사용하지 못하거나, 복잡한 지시사항을 읽지 못하거나, 주중에 특정 장소에 방문할 수 없는 상황은 누구라도 처할 수 있는 일이다. 하지만 특히 직장을 잃은 사람이나 난독증이 있는 사람, 근무 시간이 긴 사람에게는 더 큰 영향을 미친다.

이러한 문제는 보통 여러 상황에 걸쳐 발생하는데, 누군가 일시적으로 무엇을 할 수 없는 상황(팔이 부러졌거나)일 수도 있고, 장기적인 상태(팔을 절단했거나)일수도 있다. 예를 들어 서비스 접근 능력에 영향을 받는 것은 전화기를 쓸 수 없거나 자폐를 앓고 있는 경우 모두 해당되지만, 회사 업무 시간 내에 전화를 걸 수 없는 상황에도 제한될 수 있다. 이유가 어찌 되었든 전화를 걸기 어려운 것은 마찬가지이다.

린다를 비롯해 수백만 명의 사람들이 비슷한 상황에 처하게 된 이유는 모든 사람이 영원히 아주 좋은 시력과 청력을 유지하고, 유연한 근무 시간에, 돈도 많고, 정신 건강도 좋을 뿐만 아니라 초능력을 가진 세상을 전제로 서비스를 디자인하기 때문이다. 하지만 실제로 이런 사람은 거의 존재하지 않고, 존재한다고 해도 그 상태를 오래 유지하지 못한다. 소위 '보통의' 사용자는 시끄러운 방에서 한쪽 팔로 아기를 안고 있을 수도 있고, 팔이 부러졌을 수도 있으며, 직업을 잃거나 정신 건강에 문제를 겪을 수도 있다. 서비스를 즐길 수 있는 '정상적인' 사람의 범주를 좁게 규정하면 누구든 일시적으로라도 그 범주를 갑자기 벗어날 수 있다는 의미이다.

안타깝게도 사용자의 상황이나 능력의 다양성을 고려하지 않은 서비스에서 읽거나, 보거나, 전화를 거는 일 등 사용자의 능력만이 장애가 되는 것은 아니다. 사용자가 누구인지, 예를 들어 성별, 젠더gender(문화·사회적 성별), 종교 등과 같은 요건이 서비스 사용을 위한 최적의 조건에 따라붙는 경우가 많다.

우리가 '보통'이라고 정의하는 것은 사실 그 정의를 만들어 낸 사람이

'보통의'
사용자는
존재하지
않는다

가진 편견의 영향을 많이 받는다. 안타깝게도 아직은 조직 내의 다양성이 부족하다. 때문에 우리가 생각하는 '보통'은 위에 언급한 모든 조건과 더불어 '젊고, 백인에, 남성이고, 시스젠더cisgender(생물학적 성과 성 정체성이 일치하는 사람)이자, 이성애자'라는 것을 의미하는 경우가 많다.

이처럼 숨겨진 편견은 마치 스크린 리더를 지원하지 않는 PDF 파일이나 이용하기 어려운 계단으로 만들어진 식당 입구처럼 사용자가 서비스에 접근할 수 없도록 만든다. 이는 기능적인 장벽으로, 성 정체성을 고려하지 않고 성별을 묻는다거나 백인 이성애자만의 이미지를 활용하여 마케팅하는 경우 역시 사용자의 불쾌함을 자아낼 수 있다. 어떤 방식이 되었든 사용자는 서비스를 사용할 수 없거나 불편함을 느낀다.

빈번하게 발생하는 조직 내 단일 문화주의가 만든 암묵적 편견은 우리가 존재하는지조차 알지 못할 정도로 서비스의 가장 깊은 곳까지 침투할 수 있다. 2015년, 오랫동안 기다린 구글 포토 앱을 출시한 구글 역시 이런 일을 겪어야 했다. 구글 개발자들은 그들이 자랑하는 기술로 인공 지능 알고리즘을 구현하여 사진 속의 사람이 누구인지 자동으로 태그를 다는 기능을 만들어 냈다. 학생들이 축하하고 있는 사진은 '졸업', 고층 빌딩이 있는 도시 풍경은 '고층 빌딩', 브런치가 예술적으로 구성된 사진에는 '음식'이라는 태그가 지정되었다. 이는 사진을 찾을 때 매우 유용한 기능이었다.

그러나 아프리카계 미국인이자 프로그래머인 재키 앨신Jacky Alciné이 자신의 사진에서 이 기능을 테스트했을 때 태그 알고리즘에 치명적인 결함이 있다는 것을 발견했다. 주요 프로그래머가 전부 백인이었던 이 인공 지능은 재키와 그의 모든 흑인 친구를 '고릴라'로 인식했다. 재키는 트위터에 이 소식을 전했고, 구글은 재빨리 '고릴라' 태그를 삭제했다. 아마도 희귀한 영장류를 특정하는 것보다 전 세계의 유색 인종을 소외시킬 수 있는 문제가 더 심각하다고 깨달았을 것이다. 태그는 이내 사라졌지만, 인종 편향적인 사고를 가진 개발자들이 개발한 구글 포토의 인공 지능은 여전히 인종차별적이었다. 그들은 자신이 백인 남성이기 때문에(아마도 자연을 좋아하는) 백인 남성이 아닌 사람에겐 테스트할 생각조차 하지 않았다.

전 세계 수십억 명의 사람들을 지원하는 다국적 조직으로서 다양한 인

구를 아우르는 그룹에 제품 테스트를 하지 않은 것은 재앙에 가까운 결과를 불러왔고, 이 심각한 사태는 인종에 대한 전 세계의 인식까지도 바꿔놓았다. 하지만 구글이 인종 편향적 서비스를 제공한 첫 번째 기업 사례는 아니다. 코닥Kodak은 1960년대와 1970년대, 피부색이 어두운 사람은 사진을 찍을 수 없는 필름을 만들어 당시 많은 이들의 인식을 바꾸어 놓은 것으로 유명하다. 이러한 배제는 차별에서 시작된다. 의식적인 증오에서 나오는 능동적인 차별이 아니라 자신과 비슷한 사람들로만 구성된 단일 문화에 둘러싸여 자신과 다른 요구를 가진 사람들이 있다는 사실조차 인식하지 못하며, 이는 잘 드러나지는 않지만 더욱 팽배해지는 일종의 차별이다.

포용은 접근성 이상의 의미를 가진다.

우리가 접근성을 넘어 '보통의 사용자'와 '도움이 필요한 사용자' 사이에 기준을 만드는 편견에서 벗어나 모든 것을 '포용'하는 관점에서 생각해야 하는 이유가 바로 이것이다.

서비스에 있어 디지털 서비스의 경험만 생각하는 것보다 이 모든 요구가 각 채널의 사용자에게 어떤 영향을 미치는지 고려하는 것 또한 중요하다. 다양한 상황에 처한 사람들을 모두 포용하는 서비스로 만드는 것은 중요하면서도 달성하기 어려운 일이다.

우리가 우리와 비슷한 경험을 가진 사람들만이 서비스를 사용하길 바란다면 그 수는 많지 않을 것이다. 그렇다 해서 포용에 필요한 모든 내용을 알고자 한다면 그 범위는 매우 넓고 다양할 것이다. 그렇다면 어떻게 해야 이 모든 것을 알 수 있을까? 그리고 더 중요하게는 이 모든 것을 관통하는 서비스를 만드는 경로는 어떻게 선택해야 할까?

먼저, 첫 번째 단계는 조직 내에서 대표성이 부족하여 다른 사용자보

다 차별받기 쉬운 집단이 있으며 그들만의 특징이 있다는 사실을 인식하는 것이다. 그들의 요구가 서비스 개선의 자연스러운 과정의 일부로 간주될 가능성이 적기 때문에 더 적극적으로 생각해 볼 필요가 있다는 의미이다.

사용자가 서비스를 사용할 때 마주할 수 있는 특정 장벽을 이해하기 위한 단계로 사용자 조사를 대체할 수 있는 것은 없다. 하지만 사람들이 서비스에 접근하기 더 어렵게 느끼는 장벽에는 공통의 유형이 존재한다. 이 장벽들은 많은 사람들의 다양한 특성과 관련이 있다. 예를 들어 사용자가 누구인지를 나타내는 아이덴티티나 나이, 성별, 젠더, 인종, 종교 등 정체성을 나타내는 것이 있다. 그리고 사용자가 할 수 있는 것을 나타내는 역량, 즉 시각과 청각, 읽기 능력 등이 있다. 이외에는 시간이나 돈, 이동 수단, 친구나 가족의 지원 등 그들이 접근하거나 사용할 수 있는 것 등이 있다.

이 모든 특성은 우리가 서비스와 상호 작용하는 방식을 변화시킨다. 이동 수단이나 돈, 가족의 지원을 갖춘 청각 장애인인 사용자와 혼자 사는 무직의 치매 환자가 요구하는 사항은 전혀 다를 것이다. 이런 특성 중 일부는 인종이나 종교처럼 거의 변하지 않지만, 이동 수단의 접근성이나 전화 통화를 할 수 있는 환경과 같은 특성은 금방 바꿀 수 있다. 결정적으로 우리는 모두 삶의 어느 순간에는 일종의 도전을 경험하게 된다.

다음의 내용으로부터 특정 사용자가 서비스에서 제외될 가능성이 높은 이유에 관해 생각해 볼 수 있다.

그들이 할 수 있는 것

종종 일반화로 이어지는 특정 '조건'이나 '장애' 대신, 누군가의 강점과 약점을 고려한다. 단기적인 문제를 안고 있는 사람들의 사정과 장기적인 문제를 안고 있는 사람들의 사정을 모두 생각할 필요가 있다. 여기에는 보고, 듣고, 읽고, 말하고, 기억하고, 이동하고, 시끄러운 공간을 견디는 등 모든 능력이 포함된다.

그들은 누구인가

이것은 무언가를 할 수 있는 능력처럼 쉽게 변하는 것은 아니지만, 아예 변하지 않는 것도 아니다. 서비스의 모든 지점에서 사용자가 자신이 받아들여지는 모습을 볼 수 있도록 해야 하며, 생활 환경이 변하면 자신을 바라보는 방식도 이에 맞추어 적응해야 한다.

특정 사용자를 위한 서비스로 다른 사용자의 여정을 정의하기 위해서는 충분한 주의를 기울여야 한다. 꼭 필요한 것인지 재차 확인하고, 사용자가 이러한 특성을 언제든 바꿀 수 있도록 한다. 서비스에 반영되는 자신의 특성을 그들이 직접 확인할 수 있도록 하고 언제든지 바꿀 수 있도록 유연하게 대처하는 것이다. 여기에는 인종적 배경이나 성별, 젠더, 성적 성향, 나이, 종교 등이 포함된다.

그들이 가진 것

이는 사용자가 마음대로 쓸 수 있는 것을 의미한다. 그들이 무언가를 할 수 있도록 하는 성격적인 특성이나 물리적인 자산 등이 해당될 수 있다. 예를 들어 시간이나 돈, 교통 수단, 가족, 친구, 신념, 읽고 쓸 수 있는 능력, 교육 등이 있다.

서비스를 포용적으로 만들기 위한 두 번째 단계는 왜 진작 그렇게 되지 않았는지를 이해하고 그 원인을 따져 보는 것이다. 서비스를 필요로 하는 사람 모두가 이를 사용하는 것이 당연하게 여겨짐에도 이토록 실현이 어려운 이유는 무엇일까? 서비스의 모든 것이 잘 기능하면 이것이 포용적인지 확인하는 것이 어렵지 않다. 그러나 서비스에 주어진 시간이 짧거나 충분한 예산이 없거나 기술적인 제한이 있으면, 상황이 흔들리기 시작한다. 안타깝게도, 우리가 현재 속해 있는 환경에서 흔히 일어나는 일이다.

이런 시나리오 속에서 '불가능한 일은 시도하지 않는 것이 좋다'라던가 '80 대 20 법칙을 생각하자'는 목소리가 커지기 시작했고, 사용자가 진정으로 원하는 요구를 포용하는 서비스를 만드는 일은 우선순위에서 밀려나게 된다. 그리고 이는 일종의 암묵적인 편견 때문에 생겨나는 것이다.

포용은 서비스의 개선 사항이 아닌 필수 사항이다

이에 서비스를 필요로 하는 사람들의 다양한 요구를 충족시키려면 서비스 팀 내의 구성원이 다양해야 한다.

서비스를 포용적으로 만드는 것을 정당화하기 어려운 또 다른 이유는 이 일이 모두를 위해 불가피한 일이 아니라 소수의 사용자를 위해 개선해야 하는 일이라고 생각하기 때문이다. 사실 서비스를 포용적으로 만드는 것은 특정 사용자에게만 유용한 일이 아니라 모두에게 유용한 일이다.

그 첫 번째 이유는 사용자의 요구가 한곳으로 모여드는 경향이 있기 때문이다. 앞에서 살펴본 것처럼 전화 서비스를 사용할 수 없는 사람에는 자폐증이나 청각 장애를 앓는 경우는 물론, 콜센터의 운영 시간 동안 일을 하고 있는 경우도 포함될 수 있다. 각 집단은 소수의 사용자를 대표한다. 서비스의 완성까지 시간적인 여유가 없을 때는 개개인의 요구를 충족시키기 어려울 수 있지만, 모든 집단이 힘을 모으면 대부분의 사용자를 대표할 수 있다. 서비스에는 우리가 생각하는 것 이상으로 더 많은 제약이 존재한다. 이를 무시하는 것은 다수의 사용자가 서비스를 사용할 수 없다는 의미이기도 하다.

두 번째로 가장 '극단적인' 요구를 하는 사용자를 대상으로 서비스를 테스트하여 표준적인 요구를 가진 사용자에게 이것이 기능하는지 확인할 수 있다. 이러한 테스트는 제품 디자인 분야에서 오랜 시간 행해져 왔다. 자동차를 벽에 충돌시키거나, 신용카드를 불에 태우고 거대한 기계에 집어넣거나, 어린이가 의약품의 뚜껑을 열지 못하도록 만들어 사용법을 모르는 사람은 쓸 수 없게 만든다.

약 25여 년 전, 베시 파버Betsey Farber라는 여성이 개발한 야채 필러의 사례를 살펴보자. 그 해 여름 베시는 프랑스에 있는 별장에서 남편 샘과 함께 요리를 하고 있었다. 애플 타르트를 만들던 그녀는 오랫동안 관절염을 앓고 있었기 때문에 일반적인 야채 필러로 사과의 껍질을 벗기는 것이 매우 힘겨웠다. 그녀는 잘 들지 않는 제품을 계속 사용하며 고통받는 것보다는 손잡이 부분이라도 고쳐 보겠다고 결심했다. 그리고는 몇 번의 시도 끝에 작은 점토를 손잡이 부분에 붙여 손에 잡기 쉬운 제품을 만들어 냈다.

마침 최근 나이가 들어 주방용품 사업을 접은 베시의 남편은 은퇴 후

의 삶을 지루해하던 참이었다. 그들은 수백 개의 모델을 조사하고 연구하여 여러 번에 걸친 디자인 개선을 통해 최고의 주방용품을 탄생시켰다.

옥소Oxo사의 굿 그립 스위블 필러Good Grips Swivel Peeler는 두꺼운 고무 손잡이로 모든 사람이 편하게 쓸 수 있게 만든 결과물이다. 포괄적인 제품 디자인의 기준을 높이고 주방 도구의 디자인을 바꿔 놓은 것이다. 큰 인기를 얻은 이 제품은 1994년 뉴욕 현대 미술관MoMA의 영구 소장품에 포함되었으며 30년이 지난 지금도 전 세계 여러 국가에서 수백만 개가 팔리고 있다. 극한 조건에서 실시하는 테스트는 제품을 안전하고 효과적으로 만든다. 서비스도 마찬가지이다.

쉽게 충족할 수 있는 80퍼센트의 요구에 맞춰 디자인하는 대신 소위 아웃라이어outlier라 부르는 20퍼센트의 요구에 시간을 할애해서 가장 어려운 환경에 있는 사람이 다른 이들에겐 쉬운 서비스를 통해 어떻게 경로를 만들어 내는지 이해하도록 한다.

서비스 사용의 장벽은 여러 형태로 나타난다. 사용자의 서비스 사용을 즉각적으로 불가능하게 만드는 경우도 있고, 사용을 이어 나가기 위해 노력하는 사용자가 결국에는 어려움을 느끼고 막다른 길에 부딪히게 만드는 경우도 있다. 서비스가 특정 기술을 사용하는 사용자의 요구를 충족시키려는 경우가 있지만, 다른 채널이나 모바일 브라우저로 섣불리 전환하면 아예 사용할 수 없게 될 수 있다. 따라서 포용이 서비스의 정의를 좌우하게 하는 것 보다는 '사용자가 서비스를 사용하는 것이 가능한가', '안전하고 환영받는 느낌이 들도록 하는가' 등이 더 중요하다. 또한 '잠재적인 사용자와 동등한 느낌을 받으며 서비스를 사용할 수 있는가'를 생각하는 것 역시 중요하다 할 수 있다.

한 가지 중요한 사실은, 포용을 통해 모든 사람이 똑같은 방식으로 무언가를 하게 만드는 것은 아니라는 점이다. 때로는 다양한 사용자가 다양한 경로를 통해 서비스를 이용하기도 한다. 그것이 사용자에게 있어 더욱 효과적인 방식이기 때문이다. 이를 가장 잘 나타내는 것이 브라유Braille 점자의 발명이다.

브라유 점자는 루이 브라유Louis Braille가 파리의 왕립맹아학교에 다니며

발명한 것으로 유명하다. 어렸을 때의 사고로 시력을 잃은 브라유는 장애인에게 상당히 적대적이었던 자신을 둘러싼 세상을 크고 작은 시력의 문제를 겪는 사람들에게 더 나은 곳이 되도록 만드는 일에 매우 열심이었다.

1821년, 브라유는 프랑스군 대위였던 샤를 바르비에^{Charles Barbier}가 개발한 야간 문자를 접하게 되었다. 이 암호는 선원들이 빛과 소리가 없는 밤에도 의사소통을 할 수 있도록 만든 비밀스러운 형태의 문자였다. 브라유는 이 아이디어를 활용했다. 그는 군인들이 사용하던 것보다 더 나은 점자를 만들 때까지 끊임없는 노력을 했다. 기존에 사용되던 12점 점자에서 6점 점자로 점의 개수를 줄여 한 손가락으로도 글자를 읽을 수 있게 했다. 하지만 시각 장애인이 글을 읽을 수 있게 만든 기술에 대한 논란이 계속 이어졌고, 브라유 점자 시스템이 프랑스에서 채택된 것은 30년의 시간이 흐른 후였다. 미국과 유럽 각지에 쓰이기까지는 50년 이상이 걸렸다.

이렇게 오랜 시간이 걸린 이유는 새뮤얼 그리들리 하우^{Samuel Gridley Howe}라는 인물 때문이었다. 비장애인이었던 그는 미국에서 시각 장애인을 위한 학교를 운영했는데, 시각 장애인이 아닌 사람은 읽을 수 없는 시각 장애인만을 위한 별도의 언어가 있다는 것에 반대했다. 하우는 브라유 점자 시스템은 지나치게 복잡하고, 시각 장애인과 비장애인을 나눈다고 생각했다. 그는 점자 대신 보스턴 선문자^{Boston Line Type}를 기반으로 한 문자 시스템을 발명하였다.

보스턴 선문자는 알파벳을 양각으로 인쇄하여 시각 장애가 있는 사람과 없는 사람이 모두 읽을 수 있도록 만들어졌다. 그러나 하우는 '눈으로 보는 언어를 손가락으로 말하는' 오류를 범했고, 비장애인인 자신이 시력이 없거나 부분적으로 장애가 있는 사람에게 가장 좋은 것이 무엇인지 알고 있다고 생각했다.

브라유 점자는 보스턴 선문자에 비해 시각 장애가 있는 사람이 읽기 쉬웠으며, 저렴한 펀치 도구를 사용해 글자를 쓸 수 있었다. 반면 보스턴 선문자는 글자를 새기기 위해 크고 비싼 프린터가 필요했다. 때문에 앞이 보이지 않거나 부분적으로 시각 장애가 있는 사람들이 문학을 소비할 수는 있지만 직접 참여하기에는 어려움이 따랐다. 하우의 학생들은 브라유

점자로 쪽지를 써서 선생님은 읽을 수 없도록 했고, 에세이나 숙제를 할 때도 브라유 점자를 사용했다. 하우는 결국 패배를 인정해야 했다. 그는 자신과 다른 사람들에게 무엇이 최선인지 알지 못했던 것이다.

브라유와 하우의 경쟁으로부터 사용자의 요구에 관한 교훈은 물론 다른 사람의 문제를 먼저 이해하지 않고 자신이 가장 잘 안다고 예측해서는 안 된다는 교훈을 얻을 수 있다. 또한 모든 이가 서비스를 평등하게 사용한다는 것이 같은 방식으로 사용한다는 의미는 아니라는 것을 알 수 있다.

평등한 서비스는 한순간에 만들어지지 않는다. 당신의 서비스가 누구에게나 공평해지려면 다음과 같은 단계를 거쳐야 한다.

1. 안전한 서비스인지 확인한다.

서비스가 사용자의 요구를 이해하고 이를 반영하여 편안하게 사용할 수 있다는 느낌을 주는가?

2. 인지할 수 있는 서비스인지 확인한다.

사용자가 무엇을 원하는지 이해하는 데 필요한 정보에 물리적으로 접근할 수 있는가? 그리고 이를 시각, 청각, 촉각 등의 감각으로 나타낼 수 있는가? 예를 들어 텍스트로 제공되는 정보라면 시력을 가진 누군가는 이를 볼 수 있어야 한다. 시각 장애가 있는 사람에게는 오디오로 전환되는 스크린 리더나 점자로 전환할 수 있는 점자 리더기 등의 서비스가 제공되어야 할 것이다.

3. 이해할 수 있는 서비스인지 확인한다.

사용자가 공개된 정보와 설명을 인지할 수 있다면, 이를 바탕으로 스스로에게 필요한 것을 이해하는지도 확인해야 한다.

4. 사용할 수 있는 서비스인지 확인한다.

이는 사용자에게 있어 최소한의 서비스 기준이라 할 수 있다. 별다른 도움 없이도 서비스를 사용할 수 있는가? 예를 들어, 키보드만 달린 컴퓨터를 쓰는 사람이 키보드와 마우스 모두를 사용하는 사람과 동일한 작업을 수행할 수 있는가? 휴대폰을 쓸 수 없는 사람도 다른 사람들과 동일한 방식으로 자신의 개인 정보를 변경하는 것이 가능한가?

5. 견고한 서비스인지 확인한다.

사용자는 채널이나 기술과 관계없이 서비스를 사용할 수 있는 가? 만약 그것이 웹페이지라면 기술의 종류와 무관하게 적절히 기능해야 한다는 의미이다.

6. 평등한 서비스인지 확인한다.

서비스가 모든 사용자를 동등하게 대하는가? 주요 서비스보다 뒤처지는 별개의 서비스나 경험으로 내몰리는 사용자가 있지는 않은가?

마지막으로, 포용은 서비스를 보충하는 요소가 아니며 테스트할 때만 고려해야 하는 요소는 더더욱 아니다. 처음부터 포용성을 염두에 두어야만 원활하고 효과적인 서비스를 만들 수 있으며, 시각 디자인이나 인터랙션 디자인으로는 어려운 수준의 영향을 사용자에게 미칠 수 있다.

포용은 블루베리 머핀을 만드는 것과 같다. 블루베리는 마지막에 넣는 것보다 처음에 넣는 편이 훨씬 쉽기 때문이다.

코델리아 맥기-터브Cordelia McGee-Tubb(웹 개발자)

조직 내
다양성 결여

=서비스 내
포용성 결여

12

좋은 서비스는
사용자와 직원이
올바른 행동을
하도록 장려한다

서비스는 사용자와 직원 모두에게 이익이 되는 안전하고 생산적인 행동을 장려해야 한다. 사용자에게 피해를 입힐 수 있는 행동의 선례를 남겨서는 안 되는 것이다. 예를 들어, 정확한 용도를 모른 채 데이터를 제공하면 사용자에게 피해를 끼칠 수도 있다. 또한 사용자에게 좋지 않은 서비스를 제공한 직원이 보상을 받는 일은 없어야 한다. 콜센터를 예로 들면 고객 상담 시간에 제한을 두어 서비스의 질을 저하시키지 말아야 한다는 의미이다.

2005년 선거 캠페인 당시, 영국의 토니 블레어^{Tony Blair} 총리는 BBC 방송국의 더 퀘스천 타임^{The Question Time} 스튜디오에 등장해서 상대 보수당 후보와 정면으로 맞섰다. 그날 저녁, 방청객 중 한 명인 다이애나 처치^{Diana Church}가 자신의 이야기를 했다. 다이애나는 지난 3주간 지역 보건의를 만나기 위해 예약을 시도했지만 거듭 실패했다. 예약이 꽉 차서가 아니라 의사가 예약을 거부했기 때문이었다.

그녀는 "예약은 48시간 전에만 가능하기 때문에 일주일 전에는 할 수 없다"는 말을 들었다고 전했다. "결국 예약을 위해서는 아침부터 의료 기관에 전화를 해야 했다. 하지만 3시간 동안 전화를 붙들고 있어도 예약을 할 수 없었다. 이는 의료 기관이 정부의 정책 목표를 달성하기 위해 애를 썼기 때문이다."

블레어 총리는 이러한 호소에 난색을 표하며 '아마도 예외적인 경우'일 것이라 말했다. 그는 이전의 노동당 임기에서 NHS(영국의 건강보험공단)에 모든 지역 의료 기관에서 48시간 이내에 환자들의 수술을 할 수 있도록 하는 것을 포함해 새로운 정책들을 지시한 바가 있다. 관련 논의가 끝나지 않자 진행자는 청중을 향해 비슷한 경험이 있는지를 물었고, 거의 모든 사람이 손을 들었다. 이를 본 블레어 총리의 반응은 매우 흥미로웠다. "당연히 계획은 그게 아니었는데 말이죠." 사실 '당연한' 것은 없다. 노동당은 지역 의료 기관에 관해 매우 명확한 목표를 포함한 정책을 지시했다. 모든 사람이 48시간 이내로 예약을 잡게 하겠다는 것이었다. 각지의 의료 기관 관리자는 이를 효과적으로 달성하기 위해 48시간 전에 예약하는 것을 막아 놓기에 이르렀다.

블레어 총리와 정부 입장에서는 정책이 '성공적인' 것처럼 보였지만, 이는 몇 시간을 들여 예약에 성공한 사람들의 수만 집계되고 다이애나처럼 실패한 사람들은 포함되지 않았기 때문이다. 목표는 달성되었지만, 핵심은 빗나갔다.

그로부터 5년 뒤 '48시간' 정책은 사라지게 되었고, 정부의 정책을 NHS로부터 배제시킨 대표적인 사례로 남았다. 이는 서비스 품질을 과시하기 위해 설정된 목표가 얼마나 쉽게 잘못된 행동을 불러일으키는지를

측정되는 것만이
완성될 수 있다

완벽히 보여 준다. 설령 그것이 원하는 목적을 이루기 위한 일일지라도 말이다. 이는 조직 내의 가장 근본적인 목표에 해당한다. 콜센터 상담원이 고객의 질문에 충분히 답하지 못했더라도 정해진 상담 시간에 맞추어 전화를 끊도록 강요하거나, 소비자를 계산대에 더 오래 머무르게 하여 추가적인 할인 정보를 쏟아 내는 것 등도 이러한 목표에 해당한다.

NHS의 경우, 그들이 달성하고자 하는 목표가 잘못된 것은 아니다. 문제는 그 목표가 모든 사람들이 달성하고자 하는 결과를 방해하는 방식으로 전달되고 설정되었다는 점이다. 조직의 임원은 이러한 하향식 목표에 관해 잘 알고 있을지 모르지만, 실질적인 서비스를 제공해야 하는 조직원들은 이를 전달받지 못하는 경우가 대부분이다. 임원들은 목표를 설정하여 목적을 달성하는 데에만 치중하고 서비스를 제공하는 사람들이 목적을 이해하면 더욱 효과적이라는 점은 완전히 잊는다.

더욱 문제인 것은 이러한 목표가 일정 기간 지속되면 애초에 설정했던 목표는 잊은 채 이루고자 하는 목표의 주변으로 일종의 신기루만 만들어 낸다는 사실이다. 사용자의 건강과 안녕을 증진하거나 싸고 질 좋은 재료를 살 수 있게 하는 등의 일과는 상관없이 가장 중요한 것은 무엇을 달성하려는지 파악하는 것이다. 또한, 어떤 행동을 장려하려는 것인지 이해해야 한다. 목표가 무엇인지 아는 것과 동시에, 이를 기억해 장려하는 것이 중요하다.

이 책의 시작에서 말했듯이 좋은 서비스는 사용자와 제공하는 조직, 사회 전체에 도움이 되는 서비스이다. 사용자에게 필요한 것을 적절한 방식으로 제공하고, 수익이 발생해 운영이 쉽고, 우리가 살고 있는 세상을 파괴하거나 사회 전체에 부정적인 영향을 미치지 않는 서비스 말이다.

'올바른' 행동이란 이런 서비스가 되도록 장려하는 행동을 말한다. 하지만 블레어 총리가 지역 의료 기관의 예약 서비스를 개선하려다 실패한 것처럼, 목표가 무엇인지 아는 것만으로는 성공을 장담할 수 없다. 좋은 의도를 가지고 시작한다 하더라도 서비스의 기능이나 자금 조달 방법, 직원을 장려하는 방법 등의 세밀한 것들이 서비스 제공자와 사용자 모두의 목표 달성에 영향을 미친다.

'올바른' 행동이란 무엇인가?

'올바른' 행동이 무엇인지 아는 것은 매우 중요하다. 서비스에 '올바른' 행동이란 전적으로 무엇을 달성하는지에 달려 있다. 예를 들어 공공 의료의 맥락에서 '올바른' 행동은 현재 건강의 수준을 개선하거나 유지하는 데 도움을 주는 것이다. 슈퍼마켓의 운영에 있어 '올바른' 행동은 식료품 쇼핑에 시간을 덜 들이고 다른 일을 할 수 있도록 도와주는 것이다.

서비스에서 '올바른' 것이 무엇인지 결정하는 것은 물론 주관적인 과정이지만, 당신의 서비스를 재정적으로 지속 가능하게 하고 사용자와 그들이 사는 세상에 긍정적인 영향을 미칠 수 있는 행동이라고 생각하면 도움이 될 것이다. 꼭 기억해야 하는 것은 이런 행동이 서로 떼어 낼 수 없게 연결되어 있다는 사실이다. 당신의 조직이 동일한 동기를 가지고 있지 않다면 사용자가 주변 세상에 부정적인 영향을 끼치지 않는 방식으로 작업을 수행하도록 돕는 것은 거의 불가능하다. 마찬가지로, 서비스가 주변에 부정적인 영향을 미치고 있다면 재정적으로 지속 가능한 서비스는 불가능하다. 사용자와 서비스 제공자, 그리고 서비스 조직 전체의 행동은 서비스의 목적을 달성하고자 하는 모두가 이익을 얻을 수 있도록 디자인된 하나의 생태계와 같다.

서비스를 구축할 때 고려해야 할 '올바른 행동'에는 다음의 네 가지가 있다.

사용자에게 이익이 되는 행동

사용자가 현재 혹은 미래에 위험에 처할 수 있는 행동을 하지 않고 원하는 목표를 이루도록 돕는 것을 말한다. 예를 들어 당뇨병 환자가 의료 서비스를 사용하는 경우, 모바일 모니터링 서비스를 사용하여 식단 조절을 돕는 프로그램이 제공된다. 하지만 이 과정에서 사용자가 데이터를 제공할 때 개인 정보가 다른 기업과 관행적으로 공유되지 않도록 주의를 기울여야 한다.

직원에게 이익이 되는 행동

서비스를 위해 일하는 사람들에게 이익이 되는 행동을 말한다. 업무를 잘하거나 상황에 맞춰 무언가를 개선하려는 행동을 하는 사람에게는 이에 맞는 보상을 하는 것 등이 있다.

조직이 지속 가능하도록 돕는 행동

결정적으로, 이 모든 것은 조직이 지속 가능한 방식으로 서비스를 제공하지 않으면 불가능하다. 영리 기업의 경우, 이익을 창출하는 동시에 미래에 고갈될 우려가 있는 자원은 쓰지 않는다는 것을 말한다. 자선 단체나 공익 단체는 가지고 있는 예산 내에서(혹은 발생할 수 있는 예산 내에서) 서비스를 유지한다는 의미이다.

사회에 유익하거나 적어도 해를 끼치지 않는 행동

서비스는 사용자나 직원이 그들이 살고 있는 사회나 환경에 해를 끼치는 일을 하도록 장려하지 않는다.

이 네 영역 모두에 관해 조직 내의 방향성을 통일시키는 것은 매우 어려운 일이며, 이를 보다 쉽게 실현할 수 있는 구조를 만들기 위해 과거부터 많은 시도가 있었다.

KPI나 조직 목표는 아주 오래전부터 존재했지만, 1990년대 이전까지는 개인의 성과와 조직의 성과를 연결하는 공식적인 지표가 존재하지 않았다. 로버트 캐플란Robert Kaplan과 데이비드 노튼David Norton이 만든 균형성과표가 그 첫 번째 사례였다. 1950년대, 제너럴 모터스General Motors와 기타 기업의 영향을 받은 균형성과표는 개별 목표가 기업의 전반적인 성공에 더해져 현재 KPI의 기틀이 되었다.

1990년대 후반 펜실베이니아와 뉴욕의 병원들은 이 접근 방식을 도입하여 환자들이 자신에게 맞는 의사를 선택할 수 있도록 했다. 병원에서 의사를 지정해 주는 영국이나 유럽 국가들과는 달리 보험에 따라 의사를 선택할 수 있는 미국에서는 외과 의사의 경력과 성공 사례가 매우 중요하

다. 병원은 환자들이 어떤 의사를 선택해야 하는지 명확히 알 수 있도록 의사 개인의 성과와 근무했던 병원의 이력을 담은 '성적표'를 공개하기로 했다. 환자들은 이를 통해 자신이 선택한 의사의 수술 성공률을 열람할 수 있었다. 그러나 수술의 성공은 의사의 실력뿐만 아니라 환자의 건강 상태에도 영향을 받는다. 한 연구 결과에 따르면, 의사의 실력은 성공적인 수술의 수많은 요소 중 일부에 불과하다.

한편 병원들은 외과 의사들이 점수를 높이기 위해 아픈 사람보다는 건강한 환자를 더 많이 수술해야 하고, 결국 시간이 지나면서 환자가 받을 수 있는 치료의 질이 떨어진다는 사실을 알게 되었다.

목표를 설정하는 것은 올바른 행동을 장려하기에는 어려운 방법일 수도 있다. 심지어 그것이 실무자부터 조직 전체까지 동일한 방향으로 맞추어져 있어도 말이다. 여기서 누락된 연결 고리가 바로 사용자이다. 사용자는 최선의 치료를 받기 위해 무엇을 해야 하는지 이해하고 평가한다. 이 이야기를 통해 행동에 관한 이익이 일관되는지 확인하는 것은 물론 놓치는 부분이 없는지 확인하는 것 또한 중요하다는 점을 알 수 있다.

뉴욕과 펜실베이니아의 병원들은 사용자에게 올바른 행동(좋은 의사를 선택하는 것)을 장려하는 데 집중했지만, 직원과 조직에게 올바른 행동을 장려하거나 전 세계에 미칠 영향에 대해서는 생각하지 못했다. 만약 그 문제를 발견하지 못했다면, 더 많이 아픈 환자들이 최고의 병원으로부터 등을 돌리고 결과적으로 '성과'가 적은 병원들은 정부와 보험사로부터 받을 수 있는 지원이 줄어들었을 것이다.

'행동'에 관해 생각할 때, 가끔은 조직이 재정적으로나 전 세계의 자원에 미치는 영향 면에서나 지속 가능한 방식으로 운영되는지 확인하는 것을 잊는 경우가 있다. 이를 보여 주는 좋은 사례가 일회용 플라스틱 문제의 책임이 궁극적으로 누구에게 있느냐는 질문에 관한 이해이다. 이제는 소비자들이 플라스틱 사용을 자제해야 할 필요가 있다고 느끼는 것이 일반적이다. 종이 빨대를 쓴다거나, 플라스틱 컵 사용을 자제하거나, 분리수거를 철저하게 하는 것처럼 말이다. 그러나 소비자에게 플라스틱 소비의 책임이 있다는 인식이 처음부터 존재한 것은 아니다.

좋은 서비스는 모두를 위한 서비스이다

사용자

직원

조직

사회

1953년, 공공장소에 쓰레기를 버리는 사람들을 '리터버그litterbug'라는 말로 부르기 시작했지만 우연한 일은 아니었다. 이는 펩시콜라나 코카콜라 같은 세계적인 음료 제조 기업의 지원을 받은 미국의 환경 단체 '킵아메리카뷰티풀Keep America Beautiful, KAB'가 대중화시킨 것이었다.

이 단체는 미국 버몬트 등의 주에서 일회용 플라스틱에 음료를 담아 판매하는 것을 금지하는 법안을 제정한 1953년에 설립되었다. 이러한 법은 당시 시대를 매우 앞서는 일이었다. KAB는 설립 이후 20년간 소비자가 재활용의 필요성을 강하게 느끼고 행동할 수 있도록 노력했다. 그리고 1971년, 마침내 강력한 인상을 남기는 TV 광고를 만들었다. 그리고 이는 역대 가장 많은 시청을 기록한 광고 중 하나가 되었다.

'크라잉 인디언Crying Indian'이라는 광고에는 아메리카 원주민이 깨끗한 숲 주변에서 카약을 타다가 날아온 쓰레기 봉지를 맞는 장면이 나온다. 사실 아메리카 원주민을 연기한 사람은 이탈리아 배우이고, 촬영 장소였던 숲은 하필 고속 도로 옆이었다. 카메라는 위를 향하며 남자의 우는 모습을 영상에 담아내고, 내레이터가 마지막 메시지를 던진다. '공해를 일으킨 주범은 우리이고, 이를 막을 수 있는 것도 우리다.'

환경 보호를 촉구하는 이 광고의 메시지는 매우 큰 효과를 보였다. 전 세대에 걸쳐 개인과 사회 전체의 삶을 윤택하게 만드는 산업의 책임 뒤에 숨어 있던 사람들의 죄책감을 끌어낸 것이다. 하지만 사회가 소비자 개인뿐만 아니라 그들에게 서비스를 제공한 기업에게도 이러한 책임이 있다고 인식하기까지는 40년의 시간이 걸렸다.

기업의 책임과 부당 수익에 관한 입장과는 상관없이 자원이 제한되어 있거나 사용자를 위험에 빠뜨리는 서비스를 생산하는 일은 더 이상 재정적으로 지속이 불가하다. 사용자가 계속 서비스에 비용을 지불할 수 있게 오래 살길 바란다면 말이다.

조직이 직접 해야 할 행동을 사용자에게 강요하는 일은 흔하게 일어난다. 펜실베이니아의 병원과 영국의 의료 시설 사례에서 보았듯이, 직원이 사용자에게 좋은 서비스를 제공하기 위해 싸워야 하는 만큼이나 사용자가 조직의 부정적인 행동에 맞서 싸워야 하는 일이 있어서는 안 된다.

이를 깨달은 일부 조직은 앤서니 W. 울위크[Anthony W. Ulwick]가 말한 '해결 과제[Jobs to be done]' 방법론 등을 통해 사용자가 달성하려는 것에 초점을 맞춘 목표를 사용하기 시작했다. 이 방법은 조직이 사용자를 위한 성과를 달성하고 있는지 여부에 따라 평가 기준을 구성하도록 한다.

그러나 성과에 초점을 맞춘 목표는 조직의 전체적인 구조와 그들이 사는 세상을 바꾸지는 못한다. 이는 사용자와 직원, 조직의 행동이 더 나은 결과를 위해 함께 일하도록 장려할 수 있는 여러 방법 중 하나일 뿐이기 때문이다. 사용자와 직원, 조직의 행동에 영향을 미칠 수 있는 주요 요소에는 아래의 세 가지가 있다.

인센티브와 KPI

위에서 보았듯이, 목표와 금전적 인센티브는 직원이 행동하는 방식과 사용자에게 서비스를 제공하는 방식에 큰 영향을 미친다. 우리는 종종 안다고 여기는 무언가에 관해 통제할 수 있다고 믿지만, 실제로는 쉽지 않다.

사용자에게 부정적인 영향을 미칠 수 있는 것
- 사용자의 이익에 반하는 방식으로 일하는 직원에게 인센티브를 제공하는 것.

비즈니스 모델

조직이 재정적으로 동기를 부여받는 방식은 해당 조직이 누구를 고객으로 여기는지, 어떤 종류의 서비스를 제공하는지에 큰 영향을 미친다. 투자자가 있는 사업에서는 투자자가 고객이다. 마찬가지로 광고를 통해 돈을 버는 사업에서는 광고주가 고객이다.

사용자에게 부정적인 영향을 미칠 수 있는 것
- 대체 불가능한 자원의 사용을 조장하는 비즈니스 모델.
- 직접적인 고객이 아닌 다른 곳으로부터 자금을 지원받는 비즈니스 모델.

서비스의 구조, 또는 당신이 서비스와 상호 작용하는 방식은 사용자에게 해로운 영향을 주지 않는 방식으로 필요한 성과를 달성하는 능력에 큰 영향을 미칠 수 있다.

> 사용자에게 부정적인 영향을 미칠 수 있는 것
> - 사용자가 신뢰하지 않는 다른 조직과 함께 위험한 일을 하도록 유도, 또는 사용자에게 해가 될 수 있는 위험한 관행을 가르치는 것.
> - 사용자에게 정보 제공 동의를 강요하거나 웹 트래킹web tracking을 수락하게 만드는 것.
> - 사용자의 주변 환경에 해가 되는 방식으로 행동하게 함으로써 이익을 제공하는 것.

조직은 흔히 사용자 행동을 변화시키는 것만이 더 나은 결과를 달성하는 방법이라고 생각한다. 하지만 우리는 KAB를 통해 '우리는 변화할 필요는 없다'는 생각을 전제로 사용자의 행동을 변화시키는 것이 잠재적인 악영향을 끼치는 모습을 살펴보았다.

때때로 서비스는 사용자가 자신에게 무슨 일이 벌어지는지 알지 못하도록 디자인된다. 사용자 조사 전문가인 해리 브링널Harry Bringnull이 제시한 '다크 패턴dark pattern'이라는 개념은 사용자를 속이기 위해 설계된 웹 디자인을 말한다. 이는 여행자 보험에 자동으로 가입하는 것을 막아 놓은 항공사의 웹사이트나 작은 글씨로 '구독 취소' 버튼을 숨겨 놓은 뉴스레터 등에서 찾아볼 수 있다.

1999년, 원클릭 구매에 관한 특허를 출원한 아마존이 계정을 탈퇴하려면 페이지 하단에 숨겨진 링크를 최소 8개는 클릭해야 하도록 만든 것은 절대 몰라서 한 행동이 아니다. 이는 리처드 탈러Richard Thaler와 캐스 선스타인Cass Sunstein이 2008년에 《넛지》를 통해 말했듯이, '최소 저항 경로' 또는 '선택 설계'라는 이론에 따른다. 이 이론은 기업과 정부 모두에 큰 영향을 끼쳐 2010년 당시 영국 총리인 데이비드 캐머런David Cameron이 행

동통찰팀^{BIT}이라고도 불리는 '넛지 유닛^{nudge unit}'을 설립하게 만들었다. 이 조직은 정부 기관을 이용하는 사용자의 성과를 개선하고 관련 지출을 줄이는 일을 했다. 한 예로, 사람들이 운전면허를 딸 때 장기 기증을 선택하는지 묻는 대신 기증을 거부하는지를 물어봄으로써 장기 기증의 수가 놀랍게 증가하는 엄청난 성공을 거두었다.

그러나 여기에는 어두운 측면도 있다. 넛지 이론은 영국의 이민자에게 '적대적인 환경'을 만드는 데 사용되기도 했다. 사람들이 복지 기관과 상호 작용하지 못하도록 만들고, 이들의 거주를 막기 위해 무질서한 환경을 조성했다. 이민에 관한 사람들의 생각과는 무관하게, 다크 패턴은 조직이 제공하기로 한 것과 사용자가 마주하는 것을 전혀 다르게 만들었다.

좋은 의도를 가지고 사용자의 행동을 유도한다는 측면에서 다크 패턴과 넛지는 같은 원칙을 공유한다. '대의'를 위해서는 사용자 모르게 그들의 행동을 조작해도 된다는 생각이다. 그 대의라는 것이 돈을 잘 버는 일이든 장기를 기증하는 일이든 의도만 좋다면 조작해도 상관없다고 믿는 것은 매우 위험하다.

사용자, 사회, 그리고 조직에 있어 더 나은 결과를 만들어 내는 것이 사용자의 행동을 조작하는 것이나 좁은 정의의 목표, 잘못된 비즈니스 모델이 아니라면, 대체 무엇을 통해 이룰 수 있을까? 이에 관한 해답은 바로 성실함이다.

서비스의 의도를 명확히 함과 동시에 사용자와 직원, 조직이 책임감 있게 행동하도록 장려하는 서비스를 구축하는 것이다. 하지만 이를 위해 KPI부터 재정 모델, 디자인 결정까지 우리가 사용할 수 있는 각각의 '장려' 요소를 이해해야 한다. 무엇보다 이 요소들이 서로 정렬되어 있어야 기능한다는 사실을 이해하는 것이 중요하다.

목표한 결과를 달성하기 위해 사용자와 직원에게 올바른 행동을 장려하려면,

1. 달성하고자 하는 것이 무엇인지 명심한다.

2. 사용자에게 기대하는 행동과 직원 및 조직에 기대하는 행동 사이에 균형을 맞추기 위해 집중한다. 하나에만 치중하지 않도록 주의한다.

3. 달성하려는 결과가 비즈니스 모델과 조직의 목표에서부터 사용자가 서비스와 상호 작용하는 방식에 이르기까지 조직의 구석구석에 스며들었는지 확인한다.

13

좋은 서비스는 변화에 빠르게 대응한다

서비스는 사용자의 환경 변화에 신속하고 융통성 있게 대응하고, 이를 일관되게 유지해야 한다. 예를 들어 사용자가 온라인으로 전화번호를 변경하면, 대면 서비스도 변경된 번호를 반영할 수 있어야 한다.

한 서비스가 실패했다고 해서 최고운영책임자COO가 직장을 잃는 경우는 드물다. 보통 최고경영자CEO 또는 다른 책임자가 해고되는 경우가 훨씬 더 많다. 설령 회계 시스템이 잘못되더라도 최고운영책임자는 비난의 대상이 될 뿐, 회사 전체의 실패에 관한 책임을 지지는 않는다.

그러나 마이클 히키$^{Michael\ Hickey}$가 30년간 근무한 라이언에어Ryanair 항공사에서 퇴직을 강요받았을 때는 상황이 달랐다. 그는 2018년 6월, 언론에도 보도된 대규모 예약 시스템 오류에 책임이 있었다. 이 컴퓨터 오작동으로 인해 8만 명의 승객이 공항에 발이 묶였기 때문이다. 문제는 몇 달전 히키가 라이언에어의 직원 관리 시스템의 보수를 감독했을 때 시작되었다. 이 시스템에는 작지만 중요한 결함이 하나 있었다. 직원들이 휴가를 신청하는 패턴을 인식하고 이를 관리자에게 알리지 못한 것이다.

이 때문에 회사는 일 년 중 가장 바쁜 시기, 즉 북반구에 사는 대부분의 사람들이 여름휴가를 갈 때에 직원들도 휴가를 간다는 사실을 몰랐다. 조종사와 승무원 모두가 턱없이 부족해 비행기를 운행할 수 없었던 것이다. 라이언에어는 직원들을 다시 불러들이기 위해 노력했지만, 승객들은 직원들이 업무에 복귀할 때까지 24시간을 더 기다려야 했다. 만약 당신이 여행사를 운영한다면, 대부분의 사람들이 여름에 휴가를 가고 싶어 한다는 사실은 매우 당연한 상식일 것이다. 그러나 이 점이 바로 라이언에어가 직원들의 휴가 신청에서 간과한 부분이다.

우리의 삶은 끊임없이 변한다. 휴가를 가고, 결혼을 하고, 이혼을 하고, 이름이나 전화번호, 주소를 바꾼다. 이 중 일부는 크게 살펴보면 예상이 가능하다. 예를 들면 6월에서 9월 사이에 휴가를 많이 떠난다는 사실은 예상할 수 있다. 그리고 이런 일을 예상하는 것이 가능하다면, 서비스 또한 디자인할 수 있을 것이다. 라이언에어의 경우 관리자가 누가 언제 휴가를 가는지 알 수 있도록 일종의 근태 관리 시스템을 개발했다.

하지만 예상 가능하고 디자인하기 쉬운 변화가 있는 반면, 그렇지 않은 변화도 있다. 변화의 규모가 작기 때문에 일종의 패턴이 나타나지 않는 것이다. 이는 이름이나 생물학적 성별의 변화처럼 중요한 변화일 수도 있고 신용카드나 전화번호 변경과 같이 작고 부수적인 변화일 수도 있다. 이

런 변화는 반드시 예상할 수 있는 것이 아님에도 발생한다. 그리고 이것의 가장 큰 문제는 서비스 제공자가 변화가 일어나기 전까지 전혀 알아챌 수 없다는 것이다.

법칙 7에서 살펴본 스라이바는 변화를 제대로 관리하지 않았을 때 얼마나 어려운 일이 발생하는지를 보여 주는 좋은 예시이다. 집에서 건강 상태를 편하게 확인할 수 있는 서비스를 제공하는 스라이바가 여러 조직 사이의 사일로를 없앤 과정을 살펴보았다. 하지만 모든 면에서 완벽한 서비스란 존재하기 어렵다. 스라이바는 서비스의 특정 부분에서 어려움을 겪고 있었다. 바로 사용자의 삶에 발생한 변화에 발맞추는 것이다.

스라이바는 영양 검사에서부터 당뇨병, 콜레스테롤 수치에 이르기까지 다양한 종류의 검사를 제공한다. 하지만 이 과정에서 사용자의 생물학적인 성별을 질문하여 고객의 젠더를 추정한다. 이런 관행은 2018년 말, '여성'으로 확인된 트랜스젠더 남성과 여성에게 불임 검사 및 호르몬 균형에 대한 마케팅 자료를 보내서 새로운 호르몬 검사 서비스를 발표하기 전까지는 문제가 되지 않았다. 심지어 '여성의 성욕'을 테스트하는 자료에는 갖가지 이모티콘을 넣기도 했다.

서비스의 변화가 사용자 생활의 변화와 결합하여, 잘 구성되고 공감되던 사용자 경험이 갑자기 많은 사람들에게 불쾌감을 유발하는 경험이 되었다. 당시 스라이바는 사용자에게 자신의 젠더 정보를 수정할 수 있는 별도의 방법을 제공하지 않았는데, 이는 그들이 예상하지 못한 내용이었기 때문이다. 결국 라이언에어와 스라이바는 서비스에 있어 대상자의 적합성을 파악할 수 있는 핵심 정보와 중요 변경 사항에 올바르게 대처하지 못했다.

한편 사용자의 삶에 일어나는 모든 변화가 서비스를 사용하는 방식에 영향을 미치는 것은 아니며, 결정에 매번 필요한 것도 아니다. 결국 서비스 디자인에 있어 직접적으로 영향을 미치는 변화를 고려하는 것이 중요하다.

사용자의 변화에 맞추어 디자인하기 위해서는 아래의 두 가지 유형을 고려하는 것이 좋다.

서비스에 직접적으로 영향을 미치는 변화

직장에서 휴가를 신청하도록 돕는 서비스가 있다고 예를 들어 보자. 이 서비스에 영향을 미치는 것은 사용자가 특정 기간에 휴가를 쓸 수 있는지 여부이다. 이런 변화는 서비스의 결과뿐만 아니라 기능과 방식에도 직접적인 영향을 미친다.

사용자의 신원을 확인하기 위해 서비스 내에서 사용되는 정보 역시 신중하게 생각해야 한다. 이름과 젠더, 나이, 위치, 주소, 전화번호 등은 모두 도중에 변경될 수 있다. 당신의 서비스는 간접적인 변화만큼이나 이러한 변화에도 대응할 수 있어야 한다.

서비스에 간접적으로 영향을 미치는 변화

사용자의 삶에 일어나는 변화 중 서비스에 간접적으로 영향을 미치는 많은 것들이 있다. 휴가 신청 서비스의 예시에서, 당신의 사용자가 이혼을 겪고 마음을 추스리기 위해 여행을 한다고 가정해 보자. 사용자가 연차 휴가를 쓴다는 사실에는 변화가 없지만, 관련 서비스가 이를 어떻게 인식하는지에는 영향을 미칠 수 있다.

이런 변화는 서비스의 기능에는 영향을 끼치지 않지만, 그 기능이 작동하는 방식에 변화를 준다. 결혼할 때 쓰던 성으로 이메일을 보내는 일이 없도록 주의를 기울이는 것 등이 그 예이다.

서비스가 변화에 대응할 방법을 생각할 때 직접적, 간접적 변화를 모두 고려하는 것이 중요하며, 특히 상황의 변화에 관해 계획을 세우는 것이 강조된다. 이를 드러내는 가장 좋은 예가 페이스북의 정보 공유 허가와 접근 제한 설정의 복잡한 구조이다.

미국 위스콘신주 밀워키^{Milwaukee} 출신의 대학 신입생인 알리샤 소아메스^{Alysha Soames}의 이야기를 살펴보자. 알리샤가 대학에 진학하기 위해

변화를
확인하는 방식은
서비스가
변화에 대응하고
있는지를
확인하는 것만큼
중요하다

매디슨Madison으로 이사했을 때, 그녀의 삶은 엄청난 변화를 겪었다. 집을 처음 떠나는 대부분의 10대들과 마찬가지로 그녀는 새로운 도전을 하고 이전과 다른 방식으로 관심사를 넓혀 갔다. 그중 가장 큰 변화는 자신이 동성애자라는 것을 깨달았다는 점이다. 대학이라는 새로운 환경에서 친구를 만드는 것은 매우 어려운 일이었다. 때문에 알리샤는 사람들을 만나기 위해 LGBTQ+Lesbian, Gay, Bisexual, Transgender, Queer Plus(레즈비언, 게이, 양성애자 등 성소수자를 지칭하는 말) 합창단에 가입했다.

알리샤의 가족은 페이스북을 통해 그녀의 대학 생활을 접했다. 문제는 그녀의 가족이 매우 보수적인 성향이었다는 것이다. 합창단의 단장은 엘리샤를 페이스북 친구로 초대했고, 그녀의 성 정체성이 한순간에 페이스북을 통해 노출되었다. 성소수자 집단에 관한 정보는 가족을 비롯한 공동체에 받아들여지기 쉽지 않다. 결국 그녀는 가족과 의절을 해야 했다. 이후 텍사스 오스틴 지역에서 행복한 삶을 살고 있지만, 더 나쁜 상황을 겪을 수도 있는 일이었다. 여기서 주목해야 할 것은 서비스에 사용되는 신분이나 호칭 등의 정보뿐만 아니라 변하는 상황에 대처하는 것도 생각해야 한다는 점이다.

사용자 삶의 섹슈얼리티sexuality, 젠더, 거주 지역, 수입 등에서 발생하는 모든 변화는 사용자가 서비스와 상호 작용하는 방식에 영향을 미칠 수 있으며, 서비스의 기능적 요소를 생각할 때 이를 모두 포함시켜야 한다. 물론 예상하기 어려운 일이지만, 최소한의 대처가 가능한 서비스 기능을 구축하는 것은 가능하다.

서비스에 직간접적으로 영향을 미치는 변화는 사용자에게 의도치 않게 해를 끼치거나 그들의 서비스 중단을 초래하는 방식으로 디자인되지 않아야 한다. 페이스북의 사례처럼 모든 것이 일관되게 모든 곳에서 변해야 할 필요는 없다. 때때로 사용자는 여러 아이덴티티를 원하기도 한다.

삶에 변화가 생기면 이를 누구에게 이야기할 것인지를 결정해야 하는 순간이 온다. 상황에 따라 매우 개인적이긴 하지만, 결정적으로 그 사람이 알아야 하는 이유나 그 정보를 가지고 무엇을 할지를 바탕으로 정하게 된다. 즉 이 모든 것은 해당 정보를 묻는 이유와 그것이 어디에 쓰일지가 중

요하다는 의미이다.

우리는 전통적인 초기 인터넷의 사고방식에 따라 사용자 계정을 만들어 그들의 정보를 한곳에서 바꿀 수 있도록 하는 것이 좋다고 생각했다. 그러나 이 방법은 간접적 변화를 다루기에는 좋은 방법이 아니다. 페이스북이나 은행, 슈퍼마켓에 자신이 동성애자라는 사실을 알릴 필요는 없다. 동시에 이런 조직이 당신을 동성애자가 아니라는 추정에 따라 대해서도 안 된다.

꼭 필요하지 않음에도 조직에 이런 정보를 알리는 것은 물론 불쾌한 일이다. 그러나 현실의 사용자는 삶의 변화가 생기더라도 크기와 상관없이 대단한 이익이 있지 않고서야 서비스에 이를 굳이 알리지 않는다. 바뀐 주소를 배송 서비스에 업데이트하지 않는 것처럼 말이다.

DVLA은 매년 130장에 달하는 속도위반 고지서의 과태료가 납부되지 않는다는 사실을 통해 정보가 업데이트되지 않는 현상을 인지하고 있다. 과속을 하는 운전자들은 제한 속도를 알고 있는 경로를 선택하는 등의 방법으로 벌금을 피하지만 대부분의 과속 벌금은 주소가 잘못 저장되어 있는 바람에 지불되지 않은 채 남아 있다.

영국 사람들의 평균적인 이사 주기는 8년이다. 월세를 사는 경우에는 지역에 따라 1년에 한 번씩 이사를 하기도 한다. 더불어 영국에서 운전면허를 취득할 수 있는 나이는 만 17세지만, 많은 청년들이 집을 떠나 성인이 된 후에도 몇 년간은 자신의 집 주소를 부모님의 주소로 지정해 놓는다. 때문에 과태료 통지서가 잘못된 주소로 발송되는 일이 흔하다. 물론 DVLA에서 주소를 변경하는 서비스를 제공하고 있지만, 새로 운전면허증을 발급받는 일을 제외하곤 이사한 주소를 굳이 DVLA에 알릴 필요가 없다. 영국에서는 10년에 한 번 운전면허증을 갱신해야 하기 때문에 대부분의 사용자는 면허를 갱신할 때쯤이면 한 번 정도 이사를 하는 셈이다.

이 문제를 해결하기 위해 DVLA가 내놓은 해결책은 사용자의 '세부 정보' 변경을 업데이트할 수 있는 계정을 만드는 것이었다. 이는 아주 초기의 인터넷에서 볼 수 있는 대처 방식으로, 시대에 따라 변화하는 최근의 서비스와는 대비되는 방식이었다.

페이스북은 알리샤에게 일어난 사건을 계기로 사용자가 개인 정보를 공유하는 시점에서 이로 인해 어떤 일이 일어날 수 있는지를 명확히 설명하는 모델을 도입했다. 이러한 새로운 접근법 덕분에 인생에 일어난 변화가 서비스와의 관계에 미치는 영향을 제어할 수 있게 되었다. 그리고 이는 사용자에게 변경된 정보들을 미리 알리도록 요청했다. 즉 변화 내용에 초점을 맞추기 보다는 이 변화가 인생에 미칠 수 있는 영향에 주의를 기울이는 것이다. 페이스북의 경우, 사용자와 이어진 모든 사람들에게 정보를 공개하는 것이 아닌 그룹을 선택할 수 있게 했다.

정보에 변화가 있을 때마다 알리는 것보다는 이것이 서비스와 관련 있는 경우에만 반영하는 것이 훨씬 적절하다. '세계에서 가장 많은 스트레스를 유발하는 서비스'로 악명이 높은 영국의 NHS에도 이러한 방식이 적용되었다.

NHS에서 추산한 결과, 무단으로 진료 예약을 취소했을 때 발생하는 비용이 연간 2억 1,600만 파운드에 달한다고 한다. 이는 종합 병원 두 개의 운영 비용과 비슷하다. NHS는 이 문제를 해결하기 위해 각 환자에게 전화번호나 주소를 변경하라고 알리는 대신 신규 예약 전에 변경된 정보를 확인하라는 정책을 도입했다.

정보를 변경하는 것이 서비스와 사용자 모두에게 적절하게 기능하려면 신속함은 물론 정보를 공유할 때 얻는 이익이 명확한 시점에서 행해져야 한다. 또한 서비스에 간접적인 영향을 미치는 삶의 변화에 관해, 사용자가 알리지 않아도 이 변화가 미칠 수 있는 영향을 이해하고 디자인되어야 한다.

좋은 서비스 디자인

서비스를 균형적으로 디자인하는 일은 매우 어렵다. 이에 다음의 내용을 고려하여 서비스에 발생하는 직간접적 변화를 다루는 방법을 고민하는 것이 좋다.

1. 변화에는 예상이 가능한 것과 불가능한 것이 있다. 모든 것은 변화할 수 있다는 전제하에 사용자가 자신의 정보를 수정하기 쉽도록 디자인한다.

2. 사용자가 서비스를 사용할 때 발생할 수 있는 모든 변경 사항을 담은 목록을 작성하고, 기능으로 직접 디자인해야 하는 변화와 아닌 것을 구분한다. 직접 디자인하지 않아도 되는 경우에는 서비스의 다른 면에 어떤 영향을 미칠지 생각해 본다.

3. 서비스의 기능에 직접적인 영향을 미치는 변화의 경우, 연관성이 있는 정보만 수정할 수 있도록 선택권을 부여한다. 또한 변경된 정보를 누가 알고 있으며, 어떤 용도로 사용될 것인지 사용자에게 알려야 한다.

4. 모든 변경 내용이 모든 사람에게 적용될 필요는 없다. 사용자가 자신이 원하는 사람들에게 원하는 만큼만 공유할 수 있도록 한다.

14

좋은 서비스는 결정의 이유를 명확히 설명한다

서비스 내에서 어떠한 것을 결정한 경우, 사용자에게 결정을 내린 이유를 확실히 알리고 결정이 내려진 시점에 명확히 전달해야 한다. 필요하다면 사용자가 이의를 제기할 수 있어야 한다.

한 여행사의 사무실에 캐롤 비어^{Carol Beer}라는 직원이 멍하니 앉아 있다. 이윽고 한 남성이 들어와 스페인 알리칸테^{Alicante}행 비행기 티켓을 구매할 수 있는지 묻는다. 캐롤은 한 번 더 귀찮게 물어보기만 하라는 듯한 표정으로 그를 잠시 바라본 후 화가 난 듯이 컴퓨터를 두드린다. 늘 그랬듯이 같은 결과가 나오자 캐롤은 그를 향해 얼굴을 돌리고 주저 없이 말한다. "불가하다고 나오네요." 그는 이해할 수 없다는 듯 캐롤을 바라보고 상황을 이해시키려 노력하다 결국 포기하고 매장을 떠난다.

유명 방송인이자 작가인 데이비드 윌리엄스^{David Williams}는 영국 TV 쇼 리틀 브리튼^{Little Britain}에 캐롤 비어를 등장시켜 우리가 살면서 한 번쯤 겪었을 만한 이야기를 들려주었다. 무언가를 하려 할 때 '시스템'에 거부당한다면, 우리는 관계자에게 도움을 요청한다. 하지만 대부분은 매정한 말을 듣게 된다. "죄송하지만 원칙상 그렇습니다. 제가 할 수 있는 게 없네요."

캐롤의 모습은 뜻을 굽히지 않는 대기업이나 융통성 없는 일선 담당자와의 관계를 떠오르게 한다. 그는 우리가 싫어하는 그들의 모든 모습과 동일시되었지만, 사실 그녀의 잘못은 아니다. 캐롤은 비합리적으로 보이는 결정을 내리고 절대 자신의 행동을 설명하지 않는 기계의 아바타가 되도록 강요받은 수백만 명의 직원 중 하나일 뿐이다. 캐롤이 할 수 있는 일이 달리 무엇이 있겠는가? 컴퓨터가 아니라고 하면 아닐 뿐이다. 그녀와 다른 모든 직원들은 낙관적인 디지털화, 즉 기계가 '예전과 달리 이제는' 복잡한 인간의 의사 결정을 대체할 수 있다는 확고한 믿음의 산물이다.

캐롤이 영국의 TV 쇼에서 유명해진 이유는 그녀의 이야기가 너무 익숙하기 때문이었다. 그러나 현실에서 일어나는 의사 결정과 실제 우리의 요구 사이의 상호 작용은 그다지 유쾌하지 않다.

서비스가 내리는 결정은 보통 복잡하고 많은 정보를 바탕으로 한다. 공항 라운지의 이용 여부에 관한 간단한 서비스에도 회원 자격이나 항공 마일리지 등 다양한 요소가 관련되어 있다. 우리는 여러 서비스의 의사 결정을 표준화하기 위해 정책이나 프로세스, 스크립트를 만들어 결정의 주체와는 상관없이 서로 다른 사용자 간의 일관성 여부를 확인하려 한다.

오늘날 알고리즘으로 대표되는 이런 결정은 우리와 관련한 전례 없이

많은 정보, 예를 들어 장바구니에 담긴 내용물뿐 아니라 우리가 누구인지, 무엇을 좋아하는지, 어떻게 대화하는지, 가장 두려워하는 것이 무엇인지 등을 모두 포함한다. 이러한 알고리즘은 매우 많은 양의 정보를 가지고 있을 뿐 아니라, 은행 업무에서 의료에 이르기까지 우리 일상의 삶에 있어 가장 중요한 측면에 관한 결정을 내리는 데 전례 없이 큰 통제력을 갖는다. 이 새롭고 눈에 보이지 않는 의사 결정 인프라는 서비스 내에서 의사 결정을 내리고 소통하는 방식의 약점을 드러내는 질문을 제기하기 시작했다.

현대의 사법 시스템이 이를 나타내는 좋은 예이다. 1930년대 이후 알고리즘을 통해 의사 결정을 전산화하고 관련 프로세스를 돕기 시작한 것이다. 이러한 변화에는 이유가 있다. 전반적인 법정 시스템이 예측을 기반으로 돌아가기 때문이다. 특히 재범 가능성이 큰 피고의 형량을 내릴 때는, 해당 시스템을 사용하는 일이 많다. 마찬가지로 전 세계적으로 다양한 현대 사법 시스템은 무작위로 선별된 배심원이 우리를 판단하는 것에서부터 사건과 무관한 이전의 유죄 판결을 다시 언급할 수 없는 것까지 가능한 한 인간의 편견을 배제하도록 디자인되어 있다. 그러나 자동화된 의사 결정에 의존성이 높아지고 서비스의 기능 방식에 관한 이해가 부족해지면서, 공평한 의사 결정에 의지하는 것에 큰 결함이 생겨났다.

2017년, 미국의 비영리 언론 프로퍼블리카Propublica가 미국 법원의 판결 알고리즘을 분석한 결과, 사람에 비해 중립성이 보장되는 판결에도 불구하고 해당 알고리즘이 유색 인종에게 더 높은 형량을 선고한 것으로 나타났다. 그들의 데이터에 따르면 유색 인종이 또 다른 범죄를 저지를 가능성이 높았기 때문이다.

애초에 편향된 법률 시스템에 의해 유색 인종이 체포되어 유죄를 판결받을 가능성이 더 크다는 '자기실현적 예언'과 같은 결과를 의도한 것은 아니었다. 법칙 11에서 살펴보았듯이 알고리즘은 작업 중인 정보에 좌우된다. 이것이 디자인 방식에 포용성과 다양성을 고려하지 않을 때 나타나는 전형적인 예이다. 그런 상황에서 판사가 알고리즘의 결함을 발견하고 결정을 기각하기를 바라겠지만, 시간이 지나면서 아주 작은 문제를 발견하는 것은 더욱 어려워졌다. 그리고 이는 자동화된 판결을 따르기보다 직

접 나서서 자신의 직감을 신뢰하는 사람을 보기 힘든 이유이기도 하다.

해당 내용은 미국에서 14세 소녀를 강간한 죄로 유죄 판결을 받은 19세 남성 크리스토퍼 드류 브룩스Christopher Drew Brooks의 사례에서 충분히 입증되었다. 피해자와 증인의 진술에 따라 크리스토퍼와 소녀가 합의된 관계를 가진 것은 확인되었으나, 소녀가 미성년자였기 때문에 유죄 판결이 내려졌다. 재판의 과정에서 알고리즘은 크리스토퍼의 재범 가능성을 평가했다. 19세인 그는 이미 성범죄를 저지른 전과가 있었고, 이에 알고리즘은 재범 가능성이 높다고 판단하여 징역 18개월을 선고했다.

이 경우, 알고리즘은 그의 나이에 큰 비중을 두었다. 만약 그가 19세가 아니라 36세였다면 인간의 논리로는 훨씬 더 흉악한 범죄를 저지를 수 있다고 보았겠지만, 알고리즘은 재범 확률이 낮다고 판단했을 것이며 형량도 더 가벼웠을 것이다. 그러나 그가 저지른 범죄에 비해 무거운 형량을 선고받았음에도 불구하고 이의를 제기하는 사람은 없었다. 동일한 알고리즘이 유색 인종에게 더 무거운 형벌을 내리는 것에 아무도 의문을 갖지 않는 것과 같은 이유에서였다.

개별적인 사례로 보면, 이러한 편견은 인간이 결정을 내린다 해도 같은 실수를 저지르기 쉽기 때문에 바로 알아채기가 어렵다. 시간이 지난 후에야 발견하는 것이다. 그렇다 하더라도 법은 세상과 상호 작용하는 다른 모든 것과 마찬가지로 선례를 기반으로 한다. 한 번 선례를 남기면 누군가 새로운 시도를 해서 새로운 선례를 남기기 전까지는 다른 사람들도 계속해서 같은 형량을 받게 된다.

2014년, 미국의 전 법무부 장관 에릭 홀더Eric Holder는 "자동화된 결정'은 형사 사법 제도와 우리 사회에 이미 만연한 부당하고 불공평한 격차를 가중시킬 수 있다"라고 말했다. 하지만 만약 수백 명을 감옥에 보내지 않고도 실수를 저질렀다는 사실을 알 수 있다면 어떨까? 자동화된 결정의 논리가 드러나면 의사 결정의 결함을 더 쉽게 식별할 수 있고, 법조계 종사자들의 잘못된 결정을 기각할 뿐 아니라 알고리즘 자체도 개선될 수 있다.

의사 결정 과정이 설명되지 않는다는 사실은 잘못된 결정을 내려도 확인과 변경을 거치지 않고 유지될 수 있다는 의미이다. 피해는 알고리즘에

많은 권력이 집중될 때가 아니라, 그 권력이 설명되지 않을 때 발생한다. 이 문제는 절대 자동화된 의사 결정에만 국한되지 않는다. 오늘날 규칙과 정책이 없는 서비스를 발견하는 것은 어려운 일이다. 이를 해석하는 것은 자유지만, 정책에 기반한 결정을 사용자와 직원이 설명하지 못하는 경우가 태반이다. 이 때문에 문제를 발견하지 못하고 지나치는 일이 발생하는 것이다.

켄 로치Ken Loach 감독의 영화상 수상작 〈나, 다니엘 블레이크〉의 주인공인 다니엘 블레이크는 영국의 복지 제도 속에서 일어나는 일들을 보여 준다. 이 영화는 수년에 걸친 복지 제도 수혜자에 관한 조사를 바탕으로 한다. 영화에서 뉴캐슬Newcastle 출신의 59세 목수인 다니엘은 심장 마비를 겪은 후 의사로부터 더는 일할 수 없다는 말을 듣게 된다. 다니엘은 빚을 지지 않기 위해 장애 수당을 신청하려 하지만, 신청 자격을 얻지 못한다. 건강과 관련한 질문 내용이 너무 형편없이 설명되어 있어서 질문 자체를 제대로 이해하지 못했고, 사실이긴 하지만 그의 업무 능력을 제대로 대변하지 못하는 방식으로 대답을 했기 때문이다.

장애 수당의 수급자 신청을 거부당한 다니엘은 '의사 결정권자'의 결정에 항의하지 않는 한 구직을 하면서 구직 활동 수당을 신청해야 한다는 말을 들었다. 결국 이야기는 일을 할 수 없는 상황의 다니엘이 이미 늦어 버린 항소 결과만을 기다리다가 죽음을 맞이하는 슬픈 결말로 끝이 난다.

다니엘의 이야기는 '일을 할 수 있습니까?'라는 의미의 질문을 '슈퍼마켓 통로 정도의 거리를 걸을 수 있나요?' 또는 '셔츠 주머니까지 손이 닿나요?'라는 방식으로 물었을 때, 질문을 제대로 이해하지 못해서 일하기에 적합하다는 판정을 받은 수많은 영국인의 경험을 보여 준다. 안타깝게도 서비스의 투명성 결여는 대부분 실수가 아닌 디자인의 문제다. 때로는 질문 뒤에 숨겨진 우리가 하는 일, 즉 우리가 내린 결정을 잘 설명하면 사용자가 그 지식을 자신에게 유리하게 사용하며 규칙을 따를 수 있다고 믿는다. 그러나 실제로 그런 경우는 거의 없다. 서비스를 능가하는 건 늘 인간이 아닌 또 다른 영리한 서비스이다.

다니엘 블레이크라는 인물은 영국의 사회 복지 제도와 상호 작용하는

결정을 내리는
방식은
그 내용만큼이나
중요하다

다른 많은 영국인들과 마찬가지로 질문에 성실한 대답을 할 수가 없었다. 애초에 질문이 성실하지 않았기 때문이다. 즉 그가 의학적으로 일하기에 어려운 상황임에도 불구하고 왜 일을 해야 하는지에 관한 성실하고 명확한 이유를 설명할 수 없었다는 것이다.

그의 미래는 얼굴도 이름도 없는 '의사 결정자'의 손에 달려 있었고, 직장으로 복귀할 수 있게 중개를 하고 자신감을 불어넣도록 디자인된 시스템에 갇혀 무기력해질 수밖에 없었다. 그 결과, 다니엘을 비롯해 그와 비슷한 상황에 처한 사람들은 그 상황을 해결할 수 있는 방법을 알지 못한 채 이것이 잘못되었다고 항의하거나 극복하기 위해 애쓰는 수밖에 없었다.

다니엘, 크리스토퍼, 그리고 미국 사법 시스템의 알고리즘에 의해 무거운 형량을 받은 수많은 유색 인종들이 우리에게 들려주는 이야기는 서비스 제공자가 스스로의 결정을 설명하지 못한다면, 직원이 그 결정을 바꾸는 것도, 또는 사용자가 항의하는 것도 거의 불가능하다는 의미를 내포한다. 이런 식으로 잘못된 결정이 얼마나 많을지 생각해 보면 우리의 서비스 설계 방식에 큰 문제가 있음을 알 수 있다.

우리는 100퍼센트의 정확성을 요구하는 방식으로 서비스를 디자인하지만, 사실 그건 불가능한 일이다. 사람도 기계도 모두 실수를 저지른다. 그러나 알려지지 않은 결정과 기대 사이의 상호 작용에는 더 큰 문제를 일으키는 훨씬 더 어두운 면이 있다.

1997년, IBM의 AI 팀은 현대의 컴퓨터 역사에 있어 가장 흥미로운 순간을 향해 달려가고 있었다. 다름 아닌 체스 경기였다. 이 체스 경기는 평범한 체스 경기가 아니었다. 이 경기는 세계 최고의 체스 챔피언인 가리 카스파로프Garry Kasparov와 세상에서 가장 강력한 슈퍼컴퓨터인 딥 블루Deep Blue의 승부를 가르는 경기였다.

카스파로프와 딥 블루는 그보다 일 년 전 이미 대결을 벌였는데, 그 당시에는 딥 블루가 패배했었다. AI 팀은 지난 3년 동안 딥 블루의 성능을 개선하였고, 승산이 같다면 슈퍼컴퓨터가 슈퍼 체스 선수를 이길 수 있다는 점을 증명하고 싶었다.

한편 카스파로프는 체스 실력뿐만 아니라 경기장 내의 존재감으로 '체

스의 신'이라 불리는 선수였다. 경기의 초반은 그가 득점을 하며 순조롭게 진행되었다. 그러나 경기가 진행될수록 카스파로프가 고전하는 모습이 역력했다. 두 번째 경기에서 딥 블루는 카스파로프가 논리적으로 이해할 수 없는 수를 두었다. 그는 한숨을 쉬고 얼굴을 문지르는 등 동요하는 모습을 보이다가 갑자기 일어서서 경기장을 떠났고, 기권을 표하며 패배했다.

카스파로프가 컴퓨터에 진 이유는 컴퓨터가 체스를 더 잘해서가 아니었다. 모든 체스 전문가들이 카스파로프가 더 훌륭한 경기를 펼쳤다는 데 의견을 모은다. 문제는 카스파로프가 AI에 위축된 데 있었다. 딥 블루는 즉각적인 이득이 없는 수를 두었다. 카스파로프 입장에서는 이 수가 경기 전체를 승리하기 위해 전략적으로 단기적 손실을 계획하는 일종의 인간 지능과 똑같아 보였다. 후에 그는 컴퓨터가 둔 수가 너무 놀랍고 AI 같지 않아서 IBM 팀이 뒤에서 속이는 거라는 생각이 들어 화가 났다고 말했다. 간단히 말해 카스파로프는 딥 블루가 실제보다 훨씬 똑똑하다고 판단했던 것이다.

카스파로프는 딥 블루의 수처럼 설명이 어려운 결정을 계기로 시합과 그의 경력을 희생해야 했다. IBM이 의도적으로 카스파로프를 무력화시키고 딥 블루를 인간과 비슷한 지능을 가지고 있는 것처럼 보이도록 디자인 했기 때문이다. 이 전략을 통해 딥 블루는 매우 인간스럽게 경기를 했고, 카스파로프는 IBM이 본인을 속이는 것이라 판단하여 시합을 포기했다.

이러한 반응은 우리가 설명되지 않는 결정을 마주했을 때와 마찬가지 이다. 우리에게 있어 불리한 상황에 빠졌을 때에는 이것이 시스템의 부정 행위 때문이라고 추측하고 만다. 서비스가 사용자에 대한 결정을 내려야 하는 순간이 늘 있다는 사실은 사용자가 원하는 바를 얻지 못할 수도 있다는 의미이다. 주택 담보 대출이 거부될 수도 있고, 목표를 달성하기 위해 예상치 못한 장애물을 넘어야 할 수도 있다. 무엇이 되었든 간에 그 결정은 사용자와 그들의 미래에 대한 결정이다. 그 결정이 아무리 작아 보여도 당신을 향한 사용자의 신뢰도를 바꿀 가능성이 있다. 사용자가 당신의 신뢰 여부를 결정하는 것은 결정 자체가 아니라 이를 내리는 방식이 좌우한다.

의사 결정의 투명성은 향후 그 결정이 사용자에게 어떤 영향을 미치는

지를 보여 주고, 그들의 상황을 통제하는 능력이나 환경을 변화시키는 능력, 다른 곳으로 이동하거나 당신의 결정에 이의를 제기할 수 있는 능력을 부여한다. 마찬가지로 투명성은 직원들이 결정을 기각하거나 이의를 제기할 수 있음을 의미한다. 또한 직원들은 그 결정이 어떻게 작동하는지를 알아야 한다.

서비스에서 의사 결정을 디자인할 때 주의해야 할 사항에는 다음의 네 가지가 있다.

1. 당신의 결정이 유효한지 확인한다.

발생 가능한 분쟁이나 막다른 지점이 있는지 항상 확인한다. 또한 의사 결정을 위해 수집한 정보가 편향되지 않는지 고려한다.

2. 결정의 투명성을 확인한다.

결정을 내리기 위해 어떤 정보가 사용되었고 무슨 연관이 있는지를 사용자와 직원에게 확실히 설명한다. 이유를 알면 당면한 문제를 명확히 할 수 있다. 의사 결정을 투명하게 한다는 것은 모든 직원이 사용자에게 결정의 이유를 설명하고 이해시킬 수 있다는 의미이다. 때때로 너무 복잡하여 정보 전달 방식에 주의를 기울여야 하는 결정도 있다. 당신의 직원이나 사용자가 리스크에 관한 상세한 내용까지 이해할 것이라 기대할 수는 없지만, 결정의 이유를 이해하도록 충분한 정보를 제공할 수는 있다.

3. 결정 사항을 제대로 전달하였는지 확인한다.

사용자에 관한 결정을 내리는 모든 순간에 이것이 명확히 전달되었는지를 확인한다. 과거의 결정이 현재와 미래에 영향을 미친다는 사실을 사용자가 뒤늦게 알게 되는 경우도 많다. 가능하다면 행해지는 의사 결정을 명확히 설명하고, 사용자가 경로를 수정하고 상황을 바꿀 수 있는 기회를 주는 것이 좋다.

4. 사용자가 결정에 항의할 수 있는 방법이 있는지 확인한다.

당신의 서비스에서 발생하는 의사 결정 과정이 늘 옳기만 할 수는 없다. 그 주체가 알고리즘인지 인간인지는 상관이 없으며, 중요한 것은 인간의 판단이 필요한 극단적인 상황에 반드시 다른 대응을 할 수 있게 만드는 것이다. 사용자에게 서비스 직원의 잘못된 결정에 항의할 수 있는 권한이 있음을 알린다. 설령 최종적인 결과가 번복되기 어렵다 하더라도 복잡한 판단의 과정에서 인간의 두뇌가 지닌 능력을 대체할 수 있는 것은 거의 없다. 이것이 중요한 이유에 관해서는 법칙 15에서 자세히 설명할 것이다.

기계와
친밀한 관계를
쌓기 위해서는
기계도 인간과
똑같은 방식으로
사고한다는
믿음이 필요하다

15

좋은 서비스는 도움을 받는 것이 쉽다

서비스는 사용자가 원한다면 언제든지 인간의 도움을 제공할 수 있도록 디자인되어야 한다.

2010년, 남자 친구와 함께 필라델피아에서 텍사스로 이사한 지나 헤인즈 Gina Haynes는 새로운 집과 친구, 직장 등 이사가 가져올 변화에 매우 들떠 있었다. 그러나 아파트 관리인으로 일하기 위해 7곳의 회사에 지원하는 도중, 무언가 잘못되었음을 느꼈다. 면접을 성공적으로 마쳤는데도 불구하고 모두 불합격한 것이다. 결국 그녀는 지원했던 기업의 채용 담당자에게 전화를 걸어 불합격의 이유를 물었고, 신원 조회의 단계에서 탈락했다는 사실을 듣게 되었다. 영문을 알 수 없었던 지나는 조사를 시작했고, 자신의 이름이 사기죄로 여러 범죄 이력 확인 서비스에 등록되어 있다는 것을 알게 되었다.

약 1년 전, 지나는 중고로 사브 Saab 자동차를 구매했었다. 하지만 구매한 당일 차를 타고 출발하려는 순간, 엔진에서 연기가 뿜어져 나오기 시작했다. 중고차 딜러는 수리비로 291달러를 요구했다. 그녀가 수리비 지불을 거부하자 딜러는 그녀를 사기죄로 고소했다. 하지만 소송비로 많은 돈을 쓰고 싶지 않았던 지나는 그냥 벌금을 지불했다. 비록 범죄 이력은 남지 않았지만, 그때의 기록이 법원의 웹사이트에 등록되어 있었던 것이다. 그 웹사이트와 고소 이력이 채용 시 신원 조회를 대행하는 여러 업체에서 사용되고 있었다. 법원 웹사이트는 일주일 후에 업데이트되었지만, 지나는 얼마나 많은 회사가 예전 데이터를 다운로드받았는지 알 길이 없었다.

그녀는 자신의 이름이 신원 조회 회사의 데이터베이스에 올라 있는지 확인하기 위해 긴 시간을 들여 전화를 돌려야 했다. 그 많은 데이터베이스에서 정보를 수정하고 삭제하는 일 또한 만만치 않은 일이었다. 게다가 한 데이터베이스에서 이력을 수정하여도 어딘가에는 미래의 고용주가 열람 가능한 정보가 남아 있을 것이다. 하지만 그때는 이미 엎질러진 물이었다.

지나는 고객 서비스 담당자로 일하고 있지만, 현재 고용주가 신원 조회를 하지 않았기 때문에 가능했던 일이라 했다. 그녀는 지금도 새로운 신원 조회 회사를 발견할 때마다 전화를 걸어 법원의 웹사이트로부터 이전 데이터 사본을 가지고 있는지 확인한다.

지나의 문제를 근본적으로 해결하기 위해서는 법원의 정보 이용에 대해 좀 더 엄격한 통제가 필요하지만, 이것이 사실상 불가능하다는 점을 감

안하면 법원이 해 줄 수 있는 최소한의 지원은 이 정보를 사용하는 사람을 추적하는 일이었을 것이다. 그러나 누구에게 도움을 구해야 하는지 알기 위해 오랫동안 노력했음에도, 지나는 끝끝내 도와줄 수 있는 사람을 찾지 못했다. 그들은 담당이 아니라고 회피하거나 어떻게 해결해야 할지 모른다고 말할 뿐이었다.

이 사건이 발생한 지 9년 후, 영국 번리^{Burnley}에 살고 있던 로라 파크^{Laura Park}는 남편 로버트를 잃었다. 남편이 암으로 사망한 지 6개월이 지나 로라는 남편의 명의로 가입되어 있는 서비스를 자신의 이름으로 변경하기로 하고, TV와 인터넷 통신 서비스부터 시작했다.

명의를 변경한 로라는 추가로 처리해야 할 일을 적어 두었다. 그리고 다음 날 아침, 그녀는 '버진 미디어^{Virgin Media}의 계약을 연장하기에 더없이 좋은 기회입니다.'라는 제목의 이메일을 받았다. 이메일에는 케이블 TV와 광대역 서비스 업체가 그 달 소개하는 새로운 TV 프로그램이 모두 설명되어 있었다. 그뿐만 아니라 바뀌었을 것이라 생각했던 명의자 이름에는 '로라' 대신 여전히 '로라와 로버트'라고 적혀 있었다.

로라는 도움을 받기 위해 버진 미디어에 전화를 걸었다. 그녀는 결국 일반적인 명의 변경이 아닌 사망자 명의를 처리하는 팀에 이관되어 해당 일을 처리할 수 있었다.

로라와 지나는 모두 나쁜 서비스 디자인의 피해자였다. 지나의 정보는 동의 없이 사용되었고, 이를 해결하기 위한 어떠한 도움이나 연락도 제공받지 못했다. 한편 로라는 기존의 명의자가 사망했다는 이유로 별도의 절차를 거쳐야 했다.

이 둘의 상황은 달랐지만, 둘 중 누구도 문제를 해결하지 못했다는 점은 같았다. 로라는 버진 미디어에 전화를 걸어 관련 일을 처리하는 팀에서 일반적인 과정을 건너뛰고 명의와 연락처를 변경할 수 있었다. 반면 지나는 자신에 대한 잘못된 정보를 가지고 있는 신원 조회 회사 외에는 누구에게도 의지할 데 없는 위험 지대에 여전히 머물러 있다. 법원에 있는 그 누구도 실패에 책임을 지거나 문제를 해결할 수 없었다.

모든 서비스는 실패하는 지점이 있다. 일시적인 기술의 결함일 수도

있고, 잘못된 디자인이나 결정일 수도 있다. 이후의 과정이 명확하지 않거나 완료하기 어렵다면, 사용자는 다른 도움을 필요로 할 것이다.

서비스를 차별화하는 것은 실패 여부가 아니라 실패했을 때 대처하는 방식에 달려 있다.

결정을 내리고 그 결정을 당신에게 설명해 줄 수 있는 권한이 있는 사람을 만나는 것은 실패의 극복 과정에 있어 중요한 부분이다.

컴퓨터는 인간과 달리 원칙에 얽매여 개인적인 판단을 하지 못한다고 여겨진다. 특히 표준 절차를 벗어난 복잡한 상황에서는 더욱 그렇다. 때문에 사용자는 스스로 복잡하다고 정의한 상황, 혹은 당신의 서비스에 적합한지 알 수 없는 모호한 상황에서는 대화를 나누는 의사 결정자가 인간인 것을 선호한다.

사용자는 자동화된 의사 결정이 아무리 똑똑하더라도 복잡한 추론이나 사용자에게 혼란을 일으킬 수 있는 문제에 당면했을 때는 공감을 해 줄 수 있는 인간의 도움을 선호한다. 지나의 사례와 같은 상황에서는 특히 그렇다. 부정한 대우를 받은 그녀의 이야기는 법원이 개입하여 적절한 대응을 했더라면 쉽게 해결될 수 있는 문제였다.

본질적으로 우리가 인간에게 바라는 것은 기계에게 바라는 것과 다르다. 간단한 서비스를 이용하기 위해 처음으로 연결되는 상대가 인간이던 시대는 지났다. 서비스가 온라인 기반인지와 상관없이, 구글이 대부분의 서비스를 사용할 수 있는 홈페이지가 되었다.

디지털 채널에 있어 간단한 질문의 답을 찾는 것이나 도움 없이 서비스를 완료하는 것은 쉽다. 그리고 이는 사용자가 서비스 관계자에게 요구하는 도움을 바꾸어 놓았다. 이제 우리는 일반적인 문의보다는 문제가 생기거나 좀 더 복잡한 사안인 경우에 사람의 도움을 받으려고 한다. 하지만 인터넷상의 서비스 디자인이 부적절하거나 애초에 접근이 불가한 경우에는 모순점이 생겨난다. 이 경우 우리는 방대한 문의가 일반적인 서비스 문의와 함께 밀려드는 모습을 보게 될 것이다.

GDS가 2014년에 실시한 조사에 따르면, 정부 비용의 약 80퍼센트가 서비스에 사용되었다. 영국에서 정부는 가장 오래되고 규모가 큰 서비스 제공자이기 때문에 그다지 놀라운 수치는 아니다. 더 놀라운 것은 이 비용 중 최대 60퍼센트가 사용자와 통화를 하거나 케이스워크^{casework}(정신적, 육체적, 사회적으로 부적응 상태에 있는 개인 및 가정을 지도하는 사회 사업 중 하나로, 개별 처우라고도 불림)에 쓰였다는 점이다. 이를 더 자세히 살펴보면, 사용자와의 통화 중 43퍼센트가 상황을 확인하는 것이었고, 52퍼센트는 방법을 묻는 것, 나머지 5퍼센트는 불만 사항이었다. 그에 반해 복잡한 상황에 관한 문의는 2퍼센트로, 가장 적은 비중을 차지하였다.

서비스에서 사람과의 접촉을 필요로 하는 경우는 드물다. 하지만 잘못 디자인된 서비스로 인해 여전히 발생하고 있으며, 결국 서비스 지연과 후속 상태를 확인하기 위해 필요 이상으로 시스템에 접속하거나 결과를 얻기 위해 무엇을 해야 하는지 혼란스러워하는 상황이 생겨난다. 이러한 상황은 서비스를 명확하게 함으로써 대부분 해결될 수 있다.

전화번호를 공개하지 않으면 사람들의 화를 돋울 뿐이다.

안타깝게도, 이러한 상황을 해결하기 위해 내놓은 대책은 종종 사용자의 경험을 개선하는 대신 우리에게 연락하는 것을 어렵게 만들었다. 다시 말해 우리에게 연락해야 할 사람들에게 웹사이트를 방문하라고 하거나(이미 방문한 경우가 많지만) 웹사이트에 공개되지 않은 전화번호를 알려 주는 자동 응답 음성을 계속해서 마주하게 만든다는 의미이다.

영국의 10대 은행 중 6개만이 웹사이트에 전화번호를 명시하고 있다. 소매 업계의 경우, 상황이 더 좋지 않아 10개의 슈퍼마켓 중 4개, 10개의 시내 의류 상점 중 2개만이 자사 웹사이트에 전화번호를 공개한다. 그러나 인터넷 시대 이전부터 있던 오래된 조직만이 사람과의 직접적인 소통을 어렵게 만드는 것은 아니다. 아마존이나 이베이도 직접 전화를 걸 수 있는 번호가 없다.

그리고 이러한 상황은 전혀 다른 새로운 서비스를 만들어 냈다. 인터넷 전화번호 찾기 서비스가 그것이다. 이 서비스의 유일한 문제점은 사용자와 서비스를 연결하는 비용을 추가로 청구한다는 것이다. 하지만 인간이나 인간이 해 주는 것과 비슷한 지원에 접근하는 이 전통적인 방식이 인간의 지원 부족으로 인해 성장하는 유일한 분야는 아니다.

대화를 통해 서비스와 상호 작용하는 것이 효과적인 지원 방식으로 인식되기 시작하면서, 현재는 보다 인간적인 어시스턴트를 도입하려는 움직임이 커지고 있다. 가스, 수도, 전기 등의 공공 서비스나 은행, 슈퍼마켓 등과의 상호 작용을 도와주는 챗봇 및 음성 서비스는 지난 10년간 놀라운 비율로 급증했다.

그러나 서비스와 상호 작용하는 방식이 사용자에게 아무리 큰 도움이

될지라도, 정보에 입각하여 의식적인 결정을 내리는 능력을 대체할 수는 없다. 사망한 사람의 명의 변경을 일반적인 정책에 따를 것인지, 앞으로 어떤 경력을 쌓을 것인지, 약물 중독 치료를 받을 것인지 등의 문제를 직면했을 때 말이다. 다만 이러한 유형의 자동화는 가치가 감소하고 있기 때문에 점점 더 복잡해지는 정보를 처리하기 위해 기술을 개발하고 인간을 대체하는 것은 경제적으로 불가능한 일이다.

인간을 기반으로 한 서비스가 얼마나 필요한지는 몇 가지 요인에 따라 달라진다. 예를 들어 약물 중독 상담과 같은 일부 서비스는 온전히 인간을 필요로 하지만, 온라인 의류 쇼핑과 같은 서비스는 거의 필요가 없다. 인간과 기계를 기반으로 한 상호 작용을 얼마만큼의 비중으로 구성할지 결정하는 정해진 규칙은 없지만, 서비스 내에 인간과의 연락을 필요로 하는 요소는 많다.

복잡한 서비스

서비스가 지나치게 복잡해서는 안 되지만, 일부는 의사 결정에 관한 선택지의 검토와 비교를 포함해야 한다. 서비스가 복잡해질수록 사용자는 인간의 도움을 필요로 하게 된다.

고위험 서비스

위험이 높은 상황은 사용자에게 불확실성과 불안을 느끼게 한다. 때문에 사용자의 인생에 큰 영향을 미칠 가능성이 있는 의사 결정에 대해서는 도움을 요구할 가능성이 크다. 복잡성에 위험이 더해지면 필요로 하는 지원의 수준이 높아져야만 한다.

가치가 높은 서비스

급여를 지급하거나 자산을 관리하는 것처럼 서비스가 고가이거나 재정적으로 큰 부담을 안고 있는 경우, 서비스에 극적인 영향을 미칠 가능성이 크다. 이러한 서비스는 최적의 경로를 조언해 줄 수 있는 숙련된 직원의 지원이 필요하다.

컴퓨터와
인간을
각각 잘하는 일에
활용한다

건강 검진처럼 어떻게든 사용자의 참여가 필요한 경우, 서비스는 사람과의 접촉을 필요로 할 것이다. 디지털에만 의지하여 예상이 불가능한 물리적인 세계의 사용자를 유도하는 것은 매우 어려운 일이다.

서비스에서 인간과 디지털 사이의 균형을 잘 유지하는 것은 무엇보다 중요하다. 양방향 모두 균형을 잘못 잡을 위험이 크기 때문이다.

서비스 제공에 관여하는 사람이 많으면 많을수록 규모가 커져 많은 비용이 든다. 즉, 사람과의 상호 작용이 많고 자동화가 충분하지 않으면 극단적인 경우를 대표하는 소비자에게만 집중하게 될 수 있다. 이것은 때때로 가장 큰 문제점을 가진 사람이나 많은 돈을 가진 사람만 치료한다는 의미이기도 하다. 자산 관리 회사나 약물 중독 치료 클리닉을 운영한다면 이야기가 다르지만, 더 광범위한 사회의 목표에는 적합하지 않을 수 있다. 법칙 11에서 살펴본 것처럼 현재 비즈니스 계획하에 있는 많은 사람에게 미치는 당신의 영향력을 가늠하고 모두가 당신의 서비스를 사용할 수 있도록 해야 한다.

인간의 의사 결정이나 지원이 너무 적으면, 의도치 않게 간단히 문제를 해결할 수 있는 사용자나 자력으로 처음부터 끝까지 모든 서비스를 사용할 수 있는 사용자에게만 집중하게 될 수도 있다. 즉 가장 도움을 많이 필요로 하는 사람들의 접근 권한이 가장 적다는 의미이다. 서비스 내 인간이 관여하는 비중이 얼마여야 하는지 아는 것은 문제의 절반에 불과하다. 나머지 절반은 사용자가 인간과의 접촉을 통해 필요로 하는 것이 무엇인지 이해하는 데 있다.

인터넷은 서비스에서 우리가 필요로 하고 기대하는 것을 바꾸어 놓았다. 사용자가 서비스의 내용이나 인터넷을 통한 접근 방법을 알고 있다면, 이후 그들과 상호 작용하는 사람들은 이전보다 훨씬 전문적인 지식과 의사 결정의 권한을 가져야 할 것이다.

사용자가 채널에 관계없이 인간이 제공하는 중요한 지원에 접근할 수 있는지를 확인하는 몇 가지의 법칙이 있다.

필요할 때 접근할 수 있어야 한다.

때때로 복잡한 결정을 내려야 하는 의사 결정자에게는 서비스의 속도 또한 중요한 부분이다. 즉, 사용자가 인간의 도움을 필요로 할 때는 신속함이 중요하다.

적절한 비율로 사용되어야 한다.

앞에서 보았듯이, 의사 결정자를 서비스에 포함시키는 일은 중요하다. 그러나 사용자의 요구와 서비스 간의 균형 역시 간과해서는 안 된다. 인간과의 접촉이 너무 많으면, 넓은 선택지 중에 일부 사용자만 불균형하게 선호하게 되거나 지속 가능하지 않은 것으로 나타날 수 있다. 반대로 너무 적으면 서비스는 사용자의 가장 복잡한 요구를 충족시킬 수 없다.

결정을 내릴 권한이 있어야 한다.

쉬운 접근보다 더 중요한 것은 일하는 사람들이 상황에 맞는 결정을 내릴 수 있도록 올바른 권한을 주는 것이다. 이는 조직간의 경계를 허무는 것은 물론, 권한을 가진 직원들의 충분한 경험과 재능을 보장한다는 의미이다.

서비스의 다른 부분과도 일치해야 한다.

인간이 서비스를 제공하는 방식이 동일한 일을 하는 다른 채널이나 대상과도 일치해야 한다.

마치며

막상 책을 마치려고 하니 아쉬움이 남는다. 이 책을 처음부터 끝까지 잘 따라왔다면 서비스가 가져올 수 있는 최선의 사례와 최악의 사례를 본 것이다. 이제 좋은 서비스를 알아보는 것은 물론, 나쁜 서비스가 왜 실패하는지도 알 수 있다. 가장 중요한 변화는 이전에는 보이지 않던 서비스를 인식하고 이를 디자인하며, 무엇보다 디자인해야 하는 실체로 받아들인다는 점이다. 이 책의 서비스 법칙을 따르면 조직과 사용자, 사회를 위해 더 나은 서비스를 만드는 데 도움이 되겠지만, 서비스가 실제로 '고쳐지기'까지는 더 큰 힘이 필요하다.

세상은 늘 변화하며 서비스는 이에 발맞춰 진화해야 한다. 오늘날 우리가 사용하는 많은 서비스는 이러한 변화에 따라오지 못한 상태이다. 우리가 처음에 디자인을 잘못했기 때문이 아니라, 디자인을 하고 나서 방치했기 때문이다.

찾기 쉽고, 목적이 분명하고, 시작이 용이하고, 일관성이 있다 해서 좋은 서비스의 모든 조건을 갖춘 것은 아니다. 이와 마찬가지로, 사용자의 기대치를 설정하거나 서비스를 필요로 하는 사람들이 자신에게 익숙한 방식으로 계획한 일을 진행하게끔 돕는 것 역시 좋은 서비스의 전부는 아니다. 좋은 서비스는 조직의 구조에 얽매이지 않고 사용자의 변화에 신속하게 대응하며, 관계자가 내리는 결정의 이유를 명확히 설명할 수 있다. 또한 사용자와 직원에게 올바른 행동을 장려하고 사용자가 원한다면 쉽게 인간의 도움을 받을 수 있다. 그리고 우리의 이 모든 여정이 막다른 길을 마주하지 않도록 한다.

좋은 서비스는 우리의 지속적이고 전적인 관심을 필요로 한다. 결국 좋은 서비스를 디자인하는 데 있어 가장 큰 걸림돌은 서비스를 처음 그대로의 모습으로 바라보는 것이다.

이 책을 읽는 모든 이에게 행운이 따르길 바란다.

좋은 서비스 디자인
끌리는 디지털 경험을 만드는 15가지 법칙

1판 3쇄 | 2023년 3월 27일

펴낸곳 | 유엑스리뷰
발행인 | 현호영
지은이 | 루 다운
옮긴이 | 윤효원
편　집 | 최진희
디자인 | 장은영
주　소 | 서울시 마포구 백범로 35, 서강대학교 곤자가홀 1F
팩　스 | 070.8224.4322
이메일 | uxreviewkorea@gmail.com

ISBN 979-11-88314-87-4

GOOD SERVICES: HOW TO DESIGN SERVICES THAT WORK
by Lou Downe

유엑스리뷰는 가치 있는 지식과 경험을 많은 사람과 공유하고자 하는
전문가 여러분의 소중한 원고를 기다립니다.
투고는 유엑스리뷰의 이메일을 이용해주세요.
✉ uxreviewkorea@gmail.com